U0008789

川內有緒

與眼睛看不見的白鳥先生
一起看見藝術

目の見えない白鳥さんとアートを見にいく

莊雅琇——譯

前言

公車來了。接著又來了一輛。

有些公車我知道會去哪裡，有些我不知道。

每天有許多公車從我面前駛過，我卻不知道自己想坐哪一輛。

有一天，一位老朋友在公車上向我揮揮手。

「喂，要不要來坐呀？一定很好玩喔。」

這句話勾起了我的好奇心，當我跳上公車，發現有一位男士直挺挺地坐在座位上。他身材瘦削，眼睛微張，手裡握著一根白手杖。

這輛公車沒說要去哪裡就出發了，車窗外的景色也隨之變換，看似熟悉卻又陌生。

我很驚訝。這種地方竟然還看得到如此景色嗎？

公車上還有許多空位，所以我們也邀了朋友前來。

「喂，你要不要也來呀？很好玩喔。」

「好啊。」朋友們紛紛響應，坐上了這輛公車。一群人看著緩緩流洩的景色無所不談。聊著畢卡索與觀音，聊著泡麵與雙子塔，聊著愛戀與離別，為了沒有答案的問題暢談不休。聽那位握著白手杖的男士談人生，談視覺之謎與時間概念，也談難忘的夢境。我們這群人想看的、想聊的多不勝數。

過了不久，這趟公車之旅突然闖進一片不毛之地，並在山崖前進退不得。

怎麼辦……是不是該下車了？正當我們不知所措時，公車改變了路線，再次輕快地啟程了。

我們繼續搭乘這輛公車，一路前行。

回想出發那一天的情景，不禁慶幸自己當時想也不想就跳上了車。

有一個人眼睛看不見，一年卻參觀了美術館數十次。我是因為好友說的一句話，才知道有這麼一位全盲的藝術鑑賞家，白鳥建二先生。

「我跟妳說，和白鳥先生一起看藝術作品真的很好玩喔！下次一起去吧。」

小我十歲的Maity，也就是佐藤麻衣子，是我相識二十年的好友，我倆每年都會一起看「NHK紅白歌合戰」，也許早就與家人沒兩樣了吧。她留著一頭亮麗的蘑菇頭，一雙眼睛充滿好奇心，喜愛美食卻長得嬌小玲瓏，總是穿著質地柔軟的連身裙。她對美術的偏愛非比尋常，甚至為此四處走訪家鄉、離島、國外的美術館與藝廊。

一個眼睛看不到的人，卻要去「看」美術作品？儘管一頭霧水，既然Maity說「很好玩」，只要不是像「跟我一起關在電梯裡吧」如此莫名其妙的邀約，我也沒有理由說「不」。

「嗯，我跟妳去。那我們要去看什麼展覽？」

她立刻說了好幾個展覽會的名稱。反正我時間多的很，她說什麼我都說好，於是Maity說，她要跟白鳥先生討論一下再跟我聯繫。

公車抵達的第一站，是位於東京丸之內的三菱一號館美術館。

contents

因爲那裡有一座美術館

皮爾・波納爾《抱狗的女人》、《棕櫚樹》、
巴布羅・畢卡索《鬥牛》

我在尋找從東京Metro大手町站前往美術館的正確出口。印象中好像有直達地面層的「無障礙電梯」，但我實在找不到，只好直接爬樓梯通往地面層。

東京的地下鐵，簡直像迷宮一樣。

我已經遲到了，只得小跑步趕往美術館。儘管是二月天，外頭卻是暖洋洋的，令人不禁想要脫掉羽絨外套。

眼睛看不到的人要去「看」美術作品，到底是怎麼一回事呢？

等我搭上了地鐵，才開始想像那樣的光景。

用觸摸的方式嗎？或是體驗式的作品？⋯⋯他能感受到氣場？還是說這屬於超能力的領域？⋯⋯這不可能吧。

呃，今天的展覽會是什麼來著？我連忙滑手機確認Maity傳來的電子郵件。

「菲利普美術館（The Phillips Collection）特展」。

這項展覽是以印象派等名畫為主，所以不可能讓人觸摸吧。

再看一次「菲利普美術館特展」這幾個字，腦海頓時浮現一座紅磚打造的府邸風格的建

築物。那是創始於美國的美術館，當那座建築物清晰的影像浮現腦海，心中不由得一陣酸楚。

好懷念啊。

不對，現在不是傷懷的時候，當務之急是要趕到美術館。不快點不行！

當我氣喘吁吁地抵達三菱一號館美術館，赫然發現紅磚打造的雅致建築的入口處張貼著巨大海報，上面大刺刺印著略嫌露骨的標語：「全員巨匠！」買了門票之後，我便趕忙與Maity她們會合。

哎呀，她們兩人到底跑哪去了？展廳比我預想的還要狹小，雖說是平常日白天，參觀人數卻不少。不愧是「全員巨匠！」

不是超能力

菲利普美術館是由美國富豪鄧肯・菲利普（Duncan Phillips，一八八六年～一九六六年）創設的私人美術館，坐落在華盛頓特區（Washington D.C.）的靜謐之處。它的豐碩館藏以印象派及立體主義作品為主，可謂美國最重要的美術館藏之一。

時間回溯至二十年前，二十六歲的我任職於華盛頓特區一間專門負責國際合作的顧問公司。「顧問公司」這名頭看似響亮，實際上只是一間像禁閉室的半地下室辦公室，員工長久以

來只有老闆與剛畢業的我而已。因為這個緣故，我只得一肩扛下會計與文書整理、訴訟案件處理，甚至掃廁所等大量雜務，那時候我常鑽到桌子底下偷偷哭泣。「桌子底下」並不是一種比喻，而是真的鑽到下面去。因為我不能讓走廊對面房間裡的老闆知道我在哭。老闆本性不壞，但是脾氣有點急躁，而且有個一生氣就把手帳往桌上或牆上摔的壞習慣。當工作壓力與海外生活的孤單寂寞達到臨界點，我有時就會去公司附近的紅磚美術館避難。

一踏進去，裡頭的世界就與外面的街區截然不同。猶如貴族府邸般奢華的空間裡，陳列著眾多名畫。作品就像打開遠方世界的一扇窗，隨時帶我前往不是「這裡」的某個地方。我靜靜站在比自己出生年份還久遠的、描繪遠方情景的畫作前。光是這樣深吸一口氣，便能讓我撫平千頭萬緒，再次走回公司。我從來沒有跟室友以及愛人提起菲利普美術館。因為那裡是我的聖域。

儘管如此，我後來多次遷徙到異國他鄉，也轉換跑道結婚生子、送別了家人與朋友……經歷過幾番人生大事，如今四十六歲的我，早已記不清當時有哪些作品了。

唯一記得的，便是那裡有座美術館。

那是為了誰存在的？是為了我而存在的。

「啊——小有！（我的暱稱）我們在這裡啦。」

Maity 在人群中笑著對我招手。展廳雖然人多，卻十分安靜，只聽得到腳步聲與衣衫摩擦的聲音。嬌小的 Maity 身旁，站著一位瘦削高挑的男士。他那顯得與人群格格不入的挺拔站姿，讓我聯想到突出小河水面的岩石。他穿著淡粉色的襯衫，鈕釦一絲不苟地繫到最上面。

我忍不住想：「脖子不會勒得難受嗎？」但我沒有說出口。微張的雙眼深處隱約可見瞳孔，可是他的視線沒有對著我。他就是白鳥建二先生。

「既然小有來了，就讓妳來引導吧。」

Maity 這樣對我說，我立即手忙腳亂地站到白鳥先生身旁。他立刻回道：「那就麻煩妳了。」接著將手輕輕搭在我的毛衣手肘部位，往後退了半步。如此一來，就算沒有白手杖，也能往正確的方向走。我心裡有些忐忑。畢竟這是我第一次引導全盲人士，我身邊幾乎沒有視障者。

「今天這個展覽會的作品有七十件以上，不可能全部看完吧。妳們就各自選自己喜歡的來看啊。」

Maity 只輕聲交代了這一句。

「呃，那個，雖說是看，但也不是用超能力來看吧⋯⋯」

「欸，想看哪件作品？小有來選吧？」Maity 還在不停地說著。

「不然，我們看那個吧。」

我慌忙隨手選了一幅畫作，是皮爾・波納爾（Pierre Bonnard，一八六七年～一九四七年）的《抱狗的女人》（一九二二年）。為了不影響其他人，我們站在畫作前，像岸邊的小石頭一樣緊緊靠在一起。

女人抱著狗在找跳蚤

顧名思義，這幅畫描繪著抱狗的女人。作者波納爾是一名法國畫家，外號是「色彩魔術師」。話雖如此，我也僅是聽過波納爾的大名，印象中沒看過他的作品。

「那麼，請告訴我，妳看到了什麼。」

面朝錯誤方向的白鳥先生輕聲低語著。Maity用手輕碰白鳥先生的身體，讓他站在畫作正前方，說「畫在這邊喔」。

電光石火間，我立刻明白。原來他是用「耳朵」看畫啊。

欸，問我在畫裡看到了什麼是吧……好的，我知道了！

我開始如實描述眼中所見的情景。

「有一個女人抱一隻狗坐著，她一直盯著狗的後腦勺。像是在看狗身上有沒有虱子吧。」

「啊？虱子？」Maity 與白鳥先生低聲笑了出來（在動物身上滋生的其實是跳蚤，我當時搞錯了）。

嗯？為什麼這麼說？我可不是有意搞笑啊。那個女人的模樣，實在太像我媽檢查貓咪身上有沒有跳蚤的樣子。

Maity 側著頭說道：

「在我看來，這個女人好像在放空，感覺她的視線沒有集中在某個地方。妳看餐桌上有食物嘛，她應該是吃到一半開始想事情，然後就分神吃不下飯了。」

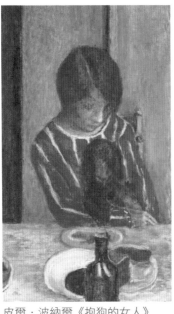

皮爾・波納爾《抱狗的女人》
（*Women with a Dog*，1922年）
69.2×39.0 cm

怪不得呢，這麼說來，女人看起來是有點悲傷地垂著頭。

Maity 問：「桌上放著的是什麼？」我回答說：「應該是起司和麵包吧。」

這時候，白鳥先生總算開口：

「畫作是什麼形狀的？」

「呃──是縱長型。就是比長方形還狹長的。」

我像是被老師點名的好學生一樣認真回答。「喂喂，『比長方形還狹長』，還不都是長方形嘛。」現在寫這篇文章時，自己也忍不住吐槽那時候的愚蠢，但是白鳥先生卻點頭說：「原來如此。」

我們繼續用眼睛和話語勾勒作品的輪廓。

展覽圖錄上說，這幅《抱狗的女人》是鄧肯‧菲利普一見鍾情買下來的，當時購買的價格是三千美元。這幅畫從此成了建立美國最大規模的皮爾‧波納爾收藏品的里程碑之作。

有緒　毛衣的顏色非常漂亮啊。說是紅色，感覺上比較接近朱紅色。

Maïry　牆壁的顏色是淡藍色，與毛衣的紅色形成互補，這樣的對比很好看。雖然沒有畫出來，但我覺得右邊應該有窗戶。妳看，牆壁帶了一點黃色，是不是感覺有一絲光線照進來？

有緒　啊，妳說的有道理。雖然畫裡看不到窗戶，但是這個女人一定是坐在窗邊吧。

我不知道我們對色彩及光線的描述能讓白鳥先生明白多少。我擔心的是，我們一味聊著光線或色彩是否恰當？

我後來聽說，白鳥先生是天生的重度弱視，記憶裡幾乎沒有見過色彩，只能「從概念上理解色彩」。

唔，把色彩當成一種「概念」，到底是什麼意思呢？

「一般認為『色彩』是視覺方面的問題，但是當色彩有了名字，例如白色、棕色或藍色，它就成了一種概念。而每一種色彩都有一個特定的形象，我就是用這種方式（透過色彩的獨特形象而不是透過視覺）來理解的。」（白鳥先生）。

這種方式也許比較接近我對電磁波或微生物的理解。我能理解這些物質裡面有一堆密密麻麻的東西，但因為肉眼看不見，所以它的存在僅止於概念。總而言之，白鳥先生似乎是這樣理解，「夕陽與蘋果的顏色是紅色」。

我們花了大約十分鐘鑑賞《抱狗的女人》。這段期間有數十人經過，可是沒有一個人像我們這麼仔細地看畫。這幅畫愈看愈有不同的觀感，原本感覺帶著一臉愁容用餐的女人，如今看起來也像是在悠閒地享用下午茶了。

「我們去看下一幅畫吧。」

聽到Maity這麼說，我不禁鬆了一口氣。

第一階段，算是過關了吧？

我本來是想讓白鳥先生看一幅畫就好。

現在想想，真是大錯特錯。

模糊的女人臉很可怕

我接下來還是選了皮爾‧波納爾的畫作。標題是《棕櫚樹》（一九二六年）。大型畫布上畫滿了摻雜紅色與黃色、藍色等複雜的色彩，整體彌漫著華麗氣息。雖然我不是很清楚，但感覺畫的應該是陽光普照的村莊景致吧？村莊遠方的藍色部分應該是大海吧？

這樣那樣大致描述一番後，我一口咬定「這個肯定是南法的村莊」。

「咦——是嗎？畫面上有椰子樹的葉子，應該是在更溫暖的地方吧？」

Maity納悶地說。嗯，不隨便人云亦云，就是妳的優點。

「不，我覺得應該是南法。那陽光燦爛的樣子讓我有這種感覺。這幅畫讓人看了心情非常好哪。真好啊，我也想去那個村莊看看。」

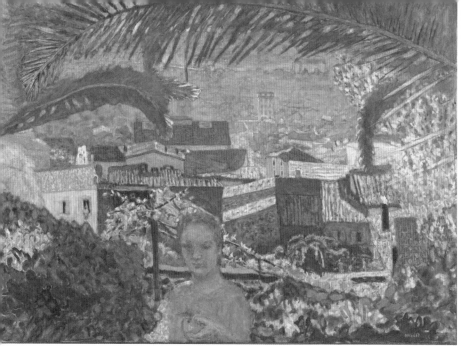

皮爾‧波納爾《棕櫚樹》（*The Palm*，1926年）
114.3×147.0 cm

我三十多歲時曾任職於巴黎的聯合國教科文組織（UNESCO）總部，所以在巴黎住了長達五年半。我在那段期間多次造訪南法的小村莊。明媚燦爛的豔陽，依山而建的石屋，五顏六色的蔬菜搭配迷人香草氣息的菜餚。從終年陰翳的巴黎動身前往，色彩繽紛的南法宛如世外桃源。就像這幅畫一樣。

然而，Maity困惑地說：「咦——？你看了這幅畫覺得心情很好嗎？我怎麼感覺很不舒服啊？」

嗯？很不舒服？怎麼會呢？用色很明亮啊？

「這女人的表情不是畫得很模糊不清嗎？感覺跟幽靈一樣恐怖。後面的風景看起來也跟女人毫無關連，很不協調。」

呃……嗯？妳說這女人怎麼了？

Maity 沒提，我還真沒注意到人物。至於人物嘛，表情確實畫得很模糊。說是幽靈，或許是看不清表情的關係，看起來的確很像。

「對哦，Maity 有重度幽靈恐懼症嘛──」我揶揄 Maity 的同時也感到很不可思議。我們彷彿在看截然不同的兩幅畫。

明明看著同一幅畫，為什麼觀感如此不同？我想在此探討一下。

這似乎與「看」的科學有關。一般認為視覺屬於「眼睛」或視力方面的問題，但實際上是屬於大腦方面的問題。

在此之前，我認為「看東西」的行為與現代用智慧型手機拍照的行為一樣單純。只要把該處的物體納入視界便萬事 OK！「好，要拍了哦！」就像這樣。但是隨著近代科學的發展，我慢慢了解到，「看見」是何等複雜的一件事。想要看見東西，最重要的前提是事先儲備知識與經驗，也就是大腦內部的資訊，而我們都是根據自己的經驗與回憶來分析及理解風景、藝術和人的臉孔。

再回到剛才的《棕櫚樹》。看過許多南法風景的我，直覺反應就是先看畫中景物，進而勾

起腦中的美好回憶，並且立刻與畫作聯繫在一起。至於Maity，由於她對南法沒有半點依戀，所以她自然而然會注意到眼前的人物。「人的臉孔」具有強烈的存在感，一旦有人臉出現在我們的視線範圍裡，立刻就會備受矚目。

因此，Maity一下子就注意到「臉孔」。那種模糊的繪畫手法讓她聯想到自己平時害怕的幽靈，才會直覺地感到不舒服。

我們就是如此巧妙運用儲備過往經驗與記憶的資料庫，將眼前的視覺訊息在大腦中篩選取捨、修正及解析。不僅如此，我們還會根據過往的記憶訊息，判定對象物是正面或是負面。這就是為什麼光是看到有個人和施行冷暴力的前同事長得很像，就會莫名地產生厭惡之情。

話說回來，這幅畫以模糊的手法處理女人的臉孔，並不是想要畫成幽靈，也不是畫到一半未完成，波納爾似乎有他的用意。波納爾盡力嘗試將肉眼捕捉到的畫面展現出來（他稱為「視神經的冒險」），他之所以故意模糊前方的女人臉孔，就是為了讓人們聚焦在畫作遠方的景物。我們的視界也是如此，聚焦之處以外的區域都是模糊不清的。「視神經的冒險」是一項極具野心的嘗試，但是在當時並未受到好評。

巴布羅・畢卡索（Pablo Picasso）曾強烈批評波納爾模糊朦朧且色彩稀疏的畫作

是「優柔寡斷的拼湊之物」，許多美術評論家也集體忽視波納爾的作品。

（MASANOBU MATSUMOTO《画家ピエール・ボナールが挑んだ「視神経の冒険」としての絵画》The New York Times Style Magazine: Japan, OCTOBER 26, 2018）

面對畢卡索的混亂與面對梵谷的困難

觀畫人潮愈來愈多，時值冬日，展廳卻熱得要命。我們依然繼續觀賞梵谷以及畢卡索、塞尚等人的許多作品。說到鄧肯・菲利普，我十分佩服他竟然能蒐羅到這麼多世界冠軍等級的名畫，確實是「全員巨匠」啊。

蒐集這些名畫的菲利普先生，說得直接一點，就是大富人家的少爺，當他還是大學生時便開始蒐集畫作。不過，他的審美眼光想必很犀利。他在巴黎旅行時深受雷諾瓦（Pierre-Auguste Renoir）以及莫內、竇加（Edgar Degas）等人的作品所打動，於是開始蒐集畫作。後來他意外獲得父親與兄長的鉅額遺產，更加致力於收購各家作品，進而形成我們現在所看到的龐大收藏。

「後面還有很多要看呢，要不要去下一個展廳？」

「嗯，好啊。」

白鳥先生的要求並不多，話也不多說。但是，每當來到新的展廳，他就會問：「是什麼樣的房間？大概有幾張作品？」接下來便只是「嗯、嗯」隨口附和，偶爾出言詢問而已。

我們就這樣花十分鐘到十五分鐘看一幅畫，在這段過程中，我不僅對作品的印象有一百八十度大轉變，也對一開始完全沒發現到的細節感到驚訝，感覺自己的肉眼解析度提高了不少。

我覺得自己彷彿置身陌生之地。呃，我沒來過這間美術館，自然不熟悉這裡。我的意思是，我覺得自己體會到了至今從未在美術館這個地方感受到的另類喜悅，不，還有更深層的體悟。在此之前，我始終認為畫作需要一個人單獨去看、去感受，但是將它用話語描述出來後，自己的思考大門似乎也開啟了一絲縫隙——。真是太神奇了。

中途有一區展示著美國菲利普美術館的建築物照片，我也聊起住在美國時的點滴回憶。結果白鳥先生聽得比我說明作品時還起勁，回說：「哎呀，比起正經八百的作品解說，我更想知道觀賞者對作品的印象或是回憶啊。」

心情甚好的我，隨即滔滔不絕聊起記憶盒裡迸出來的雜七雜八回憶。例如華盛頓特區那間令人鬱悶的辦公室，還有巴黎公寓的人字拼花地板，儘管都是些雞毛蒜皮的瑣事，他們兩

人倒是聽得很開心（大概吧）。我也想起了亂七八糟的回憶，比如前男友家裡軟得要命的床墊觸感，還有我對他飆罵的話語，但這些就不必宣之於口了。與美國及法國淵源頗深的菲利普美術館，如同一把開啟我塵封已久的回憶寶盒之鑰。

不知是否聊得太起勁的緣故，途中有位中年婦女嚴詞警告我們：「你們幾個，從剛才就吵得要死！」頓時讓我不知所措。「搞什麼啊，美術館又不是你家開的。」在我忍不住想這樣回嘴時，Maity搶先一步說「抱歉」，我們則是繼續悄聲說話。

就在此時，我突然意識到一點。

回想起來，我與Maity二十年來其實一起看過許多藝術作品。可是，彼此間從來沒有出現「很有意思耶」、「對呀」這樣的對話。

那麼，現在與過去到底差在哪裡──？

如果這樣問我，我只能說，差別在於多了一位白鳥先生。因為身邊有個人看不見，所以我們的肉眼解析度提高了，彼此間的交流也多了許多。而且感覺非常自然。就像接電話時，拿起聽筒自然而然會說「喂」那樣，當下的情況就會如此反應。因此，被帶著看畫的實際是我們才對。

也許，這就是Maity所說的，「和白鳥先生一起看展覽很好玩喔」的真正意思。嗯，確實

如她所說的。這說不定是一種新體驗。

不過，重點是，白鳥先生是否覺得有趣呢——？

我們有條不紊地繼續鑑賞畫作，但是看到巴布羅．畢卡索（Pablo Picasso，一八八一年～一九七三年）的《鬥牛》（一九三四年），感覺有一些混亂。我們的描述就像漫無目的地胡亂扔球。

有緒　嗯——這是馬吧。馬正低著頭呢。

Maity　咦？妳說哪匹馬？有兩匹馬吧？

有緒　對啊，白色的跟棕色的。那，右邊這個是鬥牛士吧？

Maity　對，那個一定是人吧，感覺鬥牛士的上方有一件斗蓬。

有緒　那個不是斗蓬，應該是一塊布。

Maity　啊，是喔。用那塊布來鬥牛嘛。不過，說到鬥牛，一般都只有一頭牛吧？

有緒　應該吧。

Maity　你沒在西班牙看過鬥牛嗎？

有緒　沒看過。可是我在墨西哥好像有看過。啊──完全不記得了。

我們兩個愈聊愈混亂。我記得畢卡索好像會把不同角度看到的對象物畫在同一個畫面上⋯⋯可是我沒有足夠的見識與自信對別人如此侃侃而談。

「講解得有夠爛,真不好意思啊,呵呵呵⋯⋯」但是看著白鳥先生,他似乎比先前還開心,說:「很有趣──」欸?什麼意思?

「你們兩個陷入混亂的樣子很有趣。」

看來他想要的不是有關作品的正

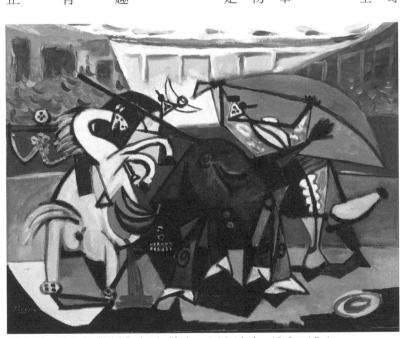

巴布羅‧畢卡索《鬥牛》(*A bullfight*,1934年)　49.8×65.4 cm

確知識或正經八百的解說，他更感興趣的似乎是人們對於「眼前事物」如此有限的訊息所展開的天南地北閒聊。相反的，他認為對作品背景瞭若指掌的人所發表的解說，「直奔正確答案，太無趣了。」對於一件作品有各種不同的解釋與觀點，這樣的留白空間才有意思。

「我之前去岡本太郎紀念館時，有去參觀他製作的一口梵鐘[1]，鐘面上有許多突起的刺。仔細觀察會發現那些刺都是從人形圖案上長出來的，象徵人類的腳和手。結果當時隨行引導的美術館人員立刻爆眼說：『這個作品其實在這邊（突起物的根部）藏著人形圖案喔。』我聽了也只能心想：『啊，這樣喔。』對我來說，從大家所見所談的過程中探討並發現其中的意義更有意思。」

——啊，這樣喔。原來他享受的不是「了解」的過程，而是「不知道」這回事嗎？

當我意識到這一點，甚至產生一種莫名的自信，像我這樣對美術不太熟悉的人，不就很完美嘛。

看樣子與白鳥先生一起鑑賞美術，需要適度的無知。從這一點來說，文森‧梵谷

譯註：〈歡喜之鐘〉（歡喜の鐘），一九六五年製作，收藏於名古屋的久國寺院內。

（Vincent Van Gogh，一八五三年～一八九〇年）的作品對我而言很難。

因為我年輕時對於梵谷這個人十分感興趣。曾跟著數十萬人觀看梵谷展，還買了圖錄，

也讀了相關書籍，想像著他充滿孤獨與瘋狂的人生。旅居法國期間，我曾造訪梵谷生活過的

村莊，也去了他與弟弟西奧（Theo Van Gogh）合葬的墓地憑弔。因為這個緣故，梵谷在我心

裡已經有了一定的印象，無論如何都會把他的人生與作品混為一談。總而言之，就是有了成

見。了解作品的背景對藝術鑑賞來說不全然是壞事，但是很難再以新鮮的感覺看待作品。

如果我對梵谷一無所知，究竟會不會被他的畫作打動？或許會覺得那軟趴趴的畫面很不

舒服，或是對他充滿動感的筆觸「哇喔喔喔！」驚嘆不已。是的，知道太多的我，已經不知

道答案是什麼了。

這麼一想，適度的無知是一件好事。不帶偏見，便能忘我地面對作品。就像不拿著旅遊

攻略的獨旅一樣。

庭院裡的光

每當出現樓梯與台階，我都會提醒白鳥先生：「有台階喔。」當我笨手笨腳引導白鳥先生

時，心裡總是七上八下的，擔心他要是從樓梯上摔下來怎麼辦？腦海中不時閃過視障者摔落

車站月台的新聞畫面。不過，只要我隨行走在白鳥先生旁邊，發生意外的可能性似乎微乎其微。他能藉由我的手肘動作察覺到有台階，即使我沒有出言提醒，他也能順利地自行上下樓梯。「我都說了沒問題呀。」白鳥先生為了讓我放心似地這麼說。

感覺我倆的身體是彼此的輔助工具。我是他談論作品以及輔助行走安全的工具；白鳥先生則是提高我的肉眼解析度並且加強我與作品之間連結的工具。而我們在擴充彼此身體功能的同時也能心意相通，就是今天最有趣的發現。

美術館走廊一隅有一面巨大的玻璃窗，站在那裡俯瞰，庭院美得有一點像歐洲的街角。

那一瞬間，我才恍然想起以前有來過這座庭院。

大約是五年前，我在新田次郎文學獎頒獎典禮結束後，正隨意走走找個地方喝杯茶，偶然路過這個地方。那是帶有初夏氣息的涼爽夜晚，我捧著五個月的孕肚，看到長椅便坐下來歇息。其實就在十天前左右，我在定期產檢時得知孩子可能有先天性障礙。所以我那天坐在長椅上，一方面沉浸在獲獎的喜悅，一方面也為幾個月後將要面臨的育兒問題深感不安。

坐了一會兒，手機響了，我的責編O小姐打來說：「妳把整套紀念獎品都忘在會場啦。」我為自己的少根筋開懷大笑，不安情緒也因此稍稍緩解。

在冬日陽光下俯瞰同一片庭院，我彷彿可以窺見五年前滿懷思緒的自己。

——真美啊。

我不禁讚嘆著。「嗯？什麼很美？」白鳥先生愣愣地發問。

「陽光照在美術館前面的中庭，感覺很美。」

「哦，今天天氣那麼好嗎？」

「是啊，今天天氣非常好。」

我再次意識到他處在沒有光的世界裡。我無法想像，那究竟是什麼樣的世界。

Life goes on.

這句話直譯是「人生仍要繼續」，遇到傷心難過的事情時，在美國常會帶著「儘管如此也要活下去」的語氣說這句話。但是，我今天並沒有什麼傷心事，只是覺得「Life goes on.」罷了。也許是美術館裡收藏的作品與相關回憶，將我的過去與現在以一種意想不到的路徑相連結。連結起來的不僅是自己的過去與現在，還包括白鳥先生與Maity，甚至是偶然出現在那裡的人們，感覺都因為美術館這項催化劑重合在一起。

這一天，在這一處，從許多扇開啟的窗扉前穿梭而過的人們。

我們站在此生不再相見的人們聚流而成的小河裡。

將來也要多去觀賞各種作品啊。

約定之後，就此別過。

——藝術是最通俗的語言（鄧肯・菲利普）。

參考文獻

安井裕雄（三菱一號館美術館）編《菲利普美術館特展 A MODERN VISION（フィリップス・コレクション展 A MODERN VISION）》三菱一號館美術館

MASANOBU MATSUMOTO「畫家皮爾・波納爾作為『視神經的冒險』的繪畫挑戰（画家ピエール・ボナールが挑んだ『視神経の冒険』としての絵画）」《The New York Time Style Magazine: Japan》OCTOBER 26, 2018

按摩店與李奧納多・達文西

意想不到的共同點

李奧納多・達文西《人體解剖圖》

再次見到白鳥先生，是在二〇一九年三月，彌漫早春氣息的日子，場所則是水戶藝術館現代美術藝廊（以下簡稱水戶藝術館）。這次並不是為了一起看畫，而是Maity以「白鳥先生在我們這兒（水戶藝術館）開了間按摩店，妳也來吧」為由邀我前往。

美術館與按摩。感覺就像《發條鳥年代記》[1]或《屁屁偵探》[2]如此令人一頭霧水卻又魅力十足的組合。

這個按摩，莫非是美術館的福利項目之一？例如迎賓飲料或是粉絲感謝日之類的。又或者白鳥先生的表演就是一項作品。最近什麼都能當成「藝術作品」，有些人甚至把浸泡在福馬林裡的真牛或是超級富豪的不動產買賣紀錄當成作品。

不管怎麼說，我正好脖子痠痛得很。我家附近的BENGAL咖哩店大叔對我說：「脖子痠痛就要吃羊肉咖哩啊。你看，羊不是很健壯嘛。」我也老老實實吃了羊肉咖哩，但是沒什麼效果。我需要正正經經來一次按摩。

搭特急常陸號從品川到水戶大約九十分鐘車程，再從車站步行二十五分鐘便抵達水戶藝術館。沿著像尺一般筆直延伸的大道前進，就能瞧見一座稜角分明的高塔。我來水戶藝術館差不多有七次了，卻還沒上過高塔的瞭望台看看。

一進藝術館，發現正舉辦「開拓藝術中心　第Ⅰ期」的活動，而且是免費入場。在美術館的開放工作室（Open studio）期間，一般民眾不僅可以參觀藝術家的創作過程，也能在工作區自由體驗。白鳥先生的按摩店似乎也是這項活動的一環。嗯，看樣子或許真的是粉絲感謝日吧。

「小有！妳終於來啦！按摩店就開在後面哦──。」

Maity穿著一襲黑色亞麻連身裙前來迎接我。她在美術館擔任教育項目統籌，參與「開拓藝術中心第Ⅰ期」的規劃管理。

走到美術館後面，發現那裡……

我第一次接觸「現代美術」就在水戶藝術館，應該是在年近三十歲的時候吧。當時仍舊是Maity帶我去的，我那時候辭去美國的顧問公司，在大手町一家企業像螞蟻一般拚命工作。有一天，我那美術大學出身的妹妹佐知子介紹我認識當時還是高中生的Maity，說：「這

1 譯註：日本作家村上春樹的小說作品。
2 譯註：日本作家「Toll（トロル）」創作的兒童繪本系列作品。

「小女生很有意思哦。」她們兩人是在佐知子參加的美術館志工活動上結識的。

Maity確實是很有意思的小女生。她說「我在高中交不到朋友，學校不適合我」，本人卻擅於交際，敢對著一大群成年人毫不客氣地發表意見，並且沒有半點不自在。Maity經常手腳俐落地協助那些以藝術家自居的古怪大人們擬定展覽企劃。她比美大畢業的我妹妹更熟諳美術，並且帶著遠超過興趣範疇的熱忱四處走訪美術館與藝廊。而當年剛考到駕照的我，向父親借了車帶我前往的地方，就是水戶藝術館。令人遺憾的是，我對那一天的展覽作品只剩下片段記憶了。即便如此，我仍記得那一天非常開心，多虧這點美好記憶，讓我慢慢開始觀賞現代美術。

因緣巧合，此後過了二十年，Maity如今就在水戶藝術館工作。當她自東京都內的大學畢業，曾發下狠心考公務員，後來也成了國家公務員。而她以公務員身分走馬上任的地點，正是水戶。放假休息的時候，她便頻頻前往最近的美術景點水戶藝術館，不僅當志工，也與美術館工作人員以及藝術家打成一片。幾年過後，Maity聽聞水戶藝術館教育項目有一個特約人員職缺。在此之前，Maity彷彿開悟似地一口斷定：「我只要在公務員的工作之餘去觀賞美術就好，最好不要把興趣當成工作。」然而，真的有一個「能在喜歡的場所做喜歡的工作」的大好機會擺在眼前，她也顯得心慌意亂。

有一天，不知如何是好的Maity哭喪著臉來找我商量，我這麼回答她：

「嗯，那就辭職吧，船到橋頭自然直嘛。」而且我覺得Maity很適合在美術館工作呀。」

我當時早已辭去大手町那間企業的工作，後來跳槽去聯合國教科文組織總部（巴黎）也是待了五年半就離職，三十八歲回到日本後就以自由作家的身分無所事事。因此，「船到橋頭自然直」這句話也是對自己的茫茫人生加油打氣。

於是，Maity便去拜託負責人，說：「雖然我不是美大畢業的，但是請給我機會參加招聘考試。」六年過去，如今Maity已在美術館做得有聲有色。

「現在剛好沒人，要不要去按摩店看看？」

在Maity催促下，我獨自穿過寬廣的走廊。原以為除了按摩店之外，還會有各式各樣的攤位，結果展廳裡只有一個靜謐空間。

走到裡頭，有一間亮著燈的房間。

擺放著雜七雜八的設備和行李，看起來像是工作坊所使用的房間。

這裡就是傳說中的「按摩店」。屏風前方擺著一張理療床，一旁站著一身白袍的白鳥先生，腳下則是穿著醫護人員常穿的露趾拖鞋。他挺直背脊站在桌前，雙手前伸，手指在攤開

的白色書頁上描畫著。我就這樣看了幾秒鐘他的身影。

過了一會兒我才反應過來，他在摸讀點字書啊。

「呃……你好。」我打聲招呼。

「歡迎光臨，要按摩嗎？二十分鐘一千日圓。」

此刻讓我聯想到宮澤賢治[3]的《要求特別多的餐廳》。

別府在哪裡？

「妳這邊確實很緊繃啊。」

白鳥先生以熟練的手法替我鬆開肩膀到背部的肌肉。

「啊，就是那裡。那一帶滿痛的。」

周圍一片寂靜，整個空間卻雜亂得讓人無法放鬆。或許因為如此，我彷彿要用話語填滿空白似的開始說個不停。

「這間按摩店，算是白鳥先生的『作品』嗎？」

「不是喔，這不是我的作品。其實沒什麼特別含意，就是我那間按摩店的場地在都更範圍內，我只好把店面收了，所以在這裡舉辦關店特惠活動紀念一下。」

「原來是這麼一回事啊（所以是怎麼一回事？）。話雖如此，二十分鐘只收一千日圓，不會太便宜嗎？」

「是沒錯。不過，既然是關店特惠活動，也無所謂啦。」

「說到都更，你以後會轉到其他地方開按摩店嗎？」

「不會，以後可能就不做按摩店了吧。」

我很想問問原因，但是又怕太唐突。

「這樣啊……。（一陣沉默）那個，我認識一位針灸師，當他碰觸客人的一部分身體，就會對這個人的內在或為人，反正就是內心深處各方面瞭若指掌。白鳥先生應該也懂一點吧？」

「不，我沒有這能力喔。」

「啊，是哦。」

（沉默）

其實我有點期待他會回答「我也懂」，此刻卻讓我接不上話。事實上，常有人問物理治療師或按摩師這個問題，也有不少人會回答「多少懂一點」，順勢與客人打開話匣子。

3 譯註：宮澤賢治（一八九六年～一九三三年），日本家喻戶曉、備受喜愛的國民作家。

（沉默）

好吧，我再多問幾個問題吧。

「呃，你是幾歲轉學到啟明學校的？」

「小學三年級的時候吧。」

「那之前都是跟其他人一起上課吧。這麼說來，你去啟明學校之前，眼睛可以看到一些嗎？」

「是啊。其實是（眼睛）不太能看到東西才轉去啟明學校的。」

「你對第一間小學還有印象嗎？」

「嗯，是木造的老舊校舍，總覺得很昏暗。」

我思忖著是否該問這些問題，正打算繼續這場尷尬的談話時，白鳥先生突然說道：

「對了，我後來有讀川內小姐的書，《翱翔天際的巨人》（石頭出版）。我忍不住讀了兩遍，很有意思啊。」

「哇，這麼厲害。」

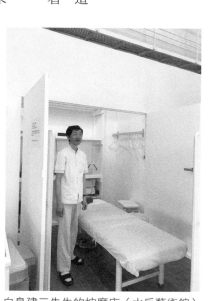

白鳥建二先生的按摩店（水戶藝術館）

白鳥先生說他平時利用電腦的朗讀功能讀了不少書。一提到「書」這個共同話題，我們的交流一下子順暢許多。

「你讀一本書要花多久時間呢？比如說《翱翔天際的巨人》這本書。」

「多久啊？差不多要花一天以上吧。」

「才一天，那很快啊！一般會花更長時間吧。」

「是嗎？說到這個，我之前想讀川內小姐的書，所以查了一下，發現好幾本都有點譯（翻譯成點字書）版本。」

「真的嗎？點譯？」

「嗯，說不定視障者裡也有人喜歡川內小姐的書。」

「哇，太好了。那我會很開心。」

如果可以，我很想見見那個人，抱著他說聲「謝謝」。雖然沒什麼好自誇的，但我的書從來沒有大賣過，自然無法體會到「有人在讀我的書」。所以很難想像有個陌生人正憑著指尖的感覺讀自己所寫的書。

不知不覺間過了二十分鐘。我取出一張千圓鈔。

「不能延長時間吧？」

「是啊。一個人二十分鐘，麻煩妳了。」

我還想跟他多聊一點。

白鳥先生察覺到我這個客人磨蹭著不想離去，於是拿出筆記型電腦，說：「啊，不然讓妳看看我是怎麼讀書吧。」那台筆電本身沒什麼特別的，但是開機之後，映入眼簾的不是常見的彩色桌面，而是一片漆黑的畫面。

當白鳥先生熟練地操作鍵盤，螢幕上立刻出現一列書名，隨著語音指示選擇書名後，自動語音平板單調的聲音便開始逐一讀出文字。語速快得彷彿按下快轉鍵似的，我一個字也聽不懂。

「你平時都聽這麼快的語速嗎？」

「嗯，習慣了就覺得這樣比較輕鬆。」

聽到白鳥先生說可以自行調整朗讀的語速、聽到一半也能暫停時，我鬆了一口氣。他說會把自動語音的聲音在腦海裡轉換成故事。有意思的是，比起感情充沛的人聲「朗讀」，他更喜歡生硬的機械語音。

「每個人的喜好不同吧，我比較喜歡沒有帶入情緒的聲音。」

他說這樣更有想像的空間。話雖如此，將耳朵聽到的聲音在腦海裡轉換成別的聲音，是不是像在一幅畫上疊加另一幅畫，這樣不會混在一起嗎？總而言之，這項處理過程應該就像我把眼睛看到的文字在腦海裡轉換成聲音一樣。

「不過，我剛進來的時候看到你在讀書，那是點字書吧？」

「啊，沒錯。那是大分縣的地圖喔，要看看嗎？」

「咦，那是地圖嗎？」

白鳥先生展示給我看，只見一大張白紙上有無數個凸點。

「這上面有別府嗎？我之前有去過別府。」

「唔，別府應該在這一帶吧。啊，在這邊，就是這裡。」

我摸了一下，只感覺到一點小凸起，一點也不像我知道的「別府」。我為手指觸摸到的凸點竟然能轉換成聲音驚嘆不已，卻故作冷靜說：「原來這裡就是別府啊。」

後來想說待太久也不太好，我便說了聲「謝謝」，離開了按摩店。但最後仍是不太明白他為什麼要在這裡開一間按摩店。

迷路的時候

總之，我和白鳥先生以及Maity，就此成了美術館巡禮三人組。我自己也不清楚具體的原因，反正就是想一起觀賞更多作品，覺得一定會有新的發現。

前往橫濱美術館特展時，受到當時的館長逢坂惠理子女士熱烈歡迎：「哎呀——！白鳥先生，好久不見啊。」逢坂女士說她以前在水戶藝術館工作過，也是與白鳥先生一起鑑賞美術的成員之一。白鳥先生是一年參觀美術館數十次的硬核美術鑑賞家，比我這種人更熟悉美術，也有許多美術界的知交好友。因此，雖說是「一起觀賞」，卻不是我帶白鳥先生去美術館，反倒是我在他後面當跟屁蟲。

白鳥先生總是以導盲杖左右點地走下電車，來到集合場所。他鮮少遲到，唯一一次例外，是我們約好前往東京都現代美術館，他在約定的時間傳來一則手機簡訊：「我會晚一點到。」遲了二十分鐘才出現在東京Metro清澄白河站的白鳥先生，一臉不知所措地說：「哎呀，我來過這裡好幾次了，以為沒問題，沒想到在北千住轉乘的時候迷路了！」

「從JR常磐線轉乘地下鐵很複雜啊。」與白鳥先生同樣住在水戶的Maity點頭附和。

有緒　像這樣迷路的時候，該怎麼辦呢？

白鳥　唔——問問周圍的行人！

有緒　比如說，聽到腳步聲走近，就開口說「不好意思」嗎？

白鳥　對對！

有緒　這樣啊——有的人會直接走掉啊，真是不容易。

白鳥　嗯，大部分啦。差不多有八成的人會跟我說，另外有兩成的人就直接走掉了。

有緒　你開口的話，大家都會回應嗎？

Maity　像路上或是車站裡面的導盲磚，實際上有用嗎？

白鳥　有用是有用。視障者基本上會把導盲磚當成行走的一項線索。可是，認為走在上面很安全反而不好。就像看得見的人平常會走人行道，但也不會認為走在人行道上就一定安全吧。人行道就只是供行人行走的道路，導盲磚也是一樣的道理。

有緒　除了導盲磚以外，行走時還會依靠哪些線索？

白鳥　像是側溝蓋或路緣石、圍牆等等。例如「這邊有一道牆，所以應該在這附近。」按圖索驥的方法因人而異，也有人會刻意去撞電線桿，比方說「啊，這是跟上次

「一樣的電線桿。」

即便如此，有時候還是難免迷路。白鳥先生開始說起前幾天喝到深夜，結果醉到找不到回家的路。

「當時大概半夜三點吧，旁邊沒什麼人經過，真的很傷腦筋啊。」

「那後來怎麼辦？」

「我等了一會兒，總算有一位大叔路過，我問清楚自己在哪裡之後，就回家了。後來想想，我其實離家並不遠啊！」

聽了這番話，我深深感慨著看不見真的很辛苦。不過，白鳥先生本人似乎不覺得有那麼辛苦。

「這樣不會很辛苦嗎？」

「嗯。我平時本來就看不見，不知道『看得見』的狀態是什麼樣子，所以我也不清楚看不見有什麼辛苦。」

我們在前往美術館途中以及看完展覽後聊了許多。我想多了解白鳥先生的世界。他所了

解的世界於我而言是未知的領域。不管我問什麼，白鳥先生總是以淡然的口吻回答我。

開始鑑賞美術的契機是什麼？喜歡什麼樣的作品？為什麼會成為按摩師？童年是怎麼過的？眼睛看不見的人是如何獨自行走的？

最讓我心痛的，是他談到外界對於視障人士先入為主的觀念與偏見。老實說，這種先入為主的觀念正是我一直以來的感受。

也就是「眼睛看不見，太辛苦了。」

什麼叫作「有盲人的樣子」？

白鳥先生出生於一九六九年。父母都是明眼人，一眾親戚均沒有視障人士。因此，家人隱隱覺得「看不見肯定很辛苦」，特別對白鳥先生寵愛有加、曖稱他為「小建」的奶奶一再叮囑著：「小建因為眼睛看不見，所以要比別人加倍努力呀。如果有人幫你，要跟人家說謝謝喔。」

小小年紀的白鳥先生聽了這句話，心裡只覺得：「意思是說，眼睛看得見的人就不需要努力了嗎？真不要臉！」

「我平時本來就看不見，不知道『看得見』的狀態是什麼樣子，所以跟我說『看不見的人

『很辛苦』」，我也不明白那是什麼意思。」

事實上，白鳥先生在日常生活中的行走、飲食、洗澡等方面並沒有感覺太大不便。但是周遭的大人總是對他說：「真辛苦啊」、「這樣做很危險」、「好可憐」，每每讓他感到不舒服：「為什麼？為什麼要這樣說？到底哪裡辛苦了？」

家人是在白鳥先生兩歲左右時，發現他的眼睛看不太到。起初是一位親戚說「這孩子有一隻眼珠不會動」，家人便帶他去醫院檢查。診斷結果是弱視，原因不明。儘管如此，白鳥先生小時候還有一點視力，可以在附近騎著自行車到處玩。

因為他還保留殘餘視力，所以小學念的是公立小學。

「你看得到課本上的字嗎？還是說上課用聽的？」

「這個嘛──可能都沒怎麼念書吧。聽說我的成績單上連『3』都沒有。」

然而，由於僅存的視力愈來愈衰退，白鳥先生在小學三年級時轉到千葉縣立千葉啟明學校就讀。

「會覺得受到打擊嗎？」

「不會，我本來就看不太到，知道遲早會這樣，就是覺得『啊，我就知道』，並沒有特別

沮喪。」

白鳥先生從此入住啟明學校附設的寄宿校舍，離開家人過著團體生活。千葉縣內只有一所啟明學校，所以當時住校也是理所當然。

「宿舍是六人房，各年級的學生混住一間。」

「床鋪是一字排開嗎？」

「不是，我們宿舍很老舊，是在榻榻米上鋪床睡。」

「欸，每天都要鋪床嗎？自己鋪？」

「嗯。基本上規定自己的事情要自己做，所以我們也自己打掃、洗衣服、晾衣服喔。」

「這麼厲害，就算眼睛看得見，一般小學生也不會做啊。」

學校除了一般課程之外，也教導視障者獨立生活的技能，包括點字學習、使用導盲杖的步行訓練以及打掃洗衣等日常生活的動作。

「那時候，你的視力還剩多少？」

「比方說，在我眼前揮手，我能看得到。差不多眼前十公分的距離吧。不過，這樣的能見

度到了晚上，自動販賣機的亮光就成了目標，讓我知道那邊有亮光，差不多該轉彎了。」

「可是，這樣的能見度，後來也慢慢沒有了嗎？」

「是啊，剛上中學的時候，我完全看不見了。不過，問我有什麼感受，就是『啊，看不見了』這樣。」

「欸，就這樣嗎？」

「可能是我父母和奶奶從小一直跟我說，『你眼睛看不見』如何如何，所以我也不報任何期待，感覺就是『反正也無所謂了』。」

白鳥先生說他在這段期間非常內向。體育課輪到他發號施令時，甚至會緊張得哭出來。

「心裡這麼緊張啊。」

「那個時候啊，就是很緊張啊──。」

升上小學高年級，白鳥先生漸漸敢在人前開口說話，父母也說：「小建去了啟明學校後變開朗了。」

「我在想啊，可能是我去念啟明學校之前，在小學或家裡幾乎都不跟人家說話吧。」

後來他學會拄著導盲杖上街，升上中學後也能自行去商店買東西。進入高中後，更是搭

著每站皆停的電車去旅行。

「同宿舍的一位學長是鐵道迷，聽他分享的同時，我也不知不覺愛上了鐵道，放暑假的時候就想跟他一起去搭ＳＬ[5]遊玩。像是靜岡的大井川鐵道。我最喜歡每站皆停的鐵道慢旅。感受乘客一站站輪番來去，聽他們天南地北閒聊真的很有趣。這種感覺就像明眼人在咖啡廳觀察行人一樣吧。」

這段時期，他最喜歡的是工藝課，授課老師是運用陶藝技巧創作各式各樣美術作品的藝術家西村陽平先生。

「老師上課時只會給個主題，之後就讓我們自由創作。只要手沒閒著，也可以隨意聊天。」

他當然也很喜歡音樂。高中的時候第一次一個人出遠門，去的就是中島美雪在兩國國技館的演唱會。

他因此擴展了活動半徑，每獲得一次自由，對於從小即有的疑惑更加強烈，「身心障礙者應該有的樣子是什麼樣子？」

5 譯註：蒸汽火車（Steam Locomotive）的縮寫。

「我在啟明學校學到的是，因為我有殘疾，所以必須發憤努力。也許老師們當中也有人存在著先入為主的觀念，認為『身心障礙者是弱者，身心健全者是強者』，如果有缺陷，就應該想辦法彌補，盡量讓自己不輸給身心健全者。」

——為什麼我們視障者非得要努力不輸給「明眼人」呢？為什麼會覺得我們「很可憐」呢？為什麼？為什麼？心中的疑惑愈來愈強烈。

聽他娓娓道來，我不禁感到窒悶沉重。這或許是現實的一面，但是聽起來非常不合理，彷彿把「努力奮鬥」這道重擔強加在碰巧出生就擁有這樣的身體的人身上。真正需要改變的，應該是充滿障礙的不公社會。

然而，當時的白鳥先生無法表達這種格格不入的感受。

「我有很多想法，可是我很怕在人前說話，所以我把這些想法都藏在心裡。現在回想起來，應該是從小就有人以各種形式對我說『你做不到』，使我對自己失去信心。」

達文西所產生的「轉機」

白鳥先生自高中部畢業後，升上啟明學校職業課程的理療科（三年制）[6]，取得「按摩指壓師」的國家證照。

「你那時候想當按摩師嗎？」

「不，我並不想當按摩師，可是那時候視障者當按摩師或針灸師是理所當然的。身邊的人也勸我好歹也要有一張證照。」

「你有其他想做的嗎？例如夢想？」

「我一點夢想都沒有。」

不過，白鳥先生修完職業課程後便停下了腳步。他心想，自己對啟明學校以外的社會幾乎一無所知，就這樣成為一名按摩師，真的好嗎？

當時他並沒有特別想從事的職業，經過幾番思考，他去考了日本福祉大學（愛知縣）的夜間課程。

「日本福祉大學很早以前就能用點字考試，那裡也有視障者前輩。」

考上之後，他便遠離熟悉的故鄉，在知多半島獨自生活。

「你真是下定決心去很遠的地方啊。」我驚訝地說。

「哎呀，我那時候很想去遠一點的地方啊。就是想離開家裡。我父母對我過度保護，待在

6 譯註：理療科是日本各地區啟明學校高中部所設置的職業課程，培訓專業的按摩指壓師、針師與灸師。課程有三種療法全修的理療科，以及專攻按摩指壓的保健理療科。

家裡其實讓我很不自在。」

成了大學生的白鳥先生，遇見了心儀的女孩。S小姐是班上的同學，而且是「明眼人」。

「她給我的感覺很好，或者說，跟她一起很自在。比如說，我們一起去咖啡廳，她不會念菜單讓我選，而是很乾脆地說『這個不錯喔』，我覺得這樣很好。」

有一天，她說想去美術館。

「美術館？這不是約會的好地方嘛！」白鳥先生當時心想。

儘管從來沒去過美術館，他仍是提議：「那我也去吧，我們一起去。」女孩也很開心。白鳥先生並不知道那天將是人生的轉捩點，兩人一起前往名古屋市區內的愛知縣美術館。美術館位於綜合文化中心的十樓，那裡正舉辦「英國女王伊莉莎白二世特展　李奧納多・達文西人體解剖圖展」。

那一天是由S小姐用話語表達展覽內容。那是白鳥先生第一次踏進美術館，第一次看藝術作品。當然，場內還有許多慕名而來的人們。

白鳥先生深受觸動，心想著：「原來還有這樣的世界啊。」

「比起展覽內容，美術館的靜謐氣氛和所有一切更加觸動我。現在想想，可能是約會的喜悅和參觀美術館的樂趣疊加在一起，才讓我產生這種誤解吧！」

「哈哈哈，也是有可能啊。」我回答道。我二十多歲時很喜歡賽馬，起因也可能是純粹想與喜愛賽馬的父親有話可聊吧。

話雖如此，兩人那天選擇的展覽是「人體解剖圖展」，不知是偶然或是必然？那是誕生於文藝復興鼎盛時期（十五世紀）的天才，李奧納多・達文西（一四五二年～一五一九年）對於人體結構的研究成果。

李奧納多・達文西《臉部、手臂與手的解剖》
（*Muscles of the arm, the hand and the face*，
1510～1511年左右） 28.8×20.0cm

達文西將自己的觀察與研究用詳盡的筆記及素描記錄下來，以「手稿」的形式留存於世。手稿涵蓋的範圍極廣，包括建築、天文學與軍事學、都市計畫等領

，其中研究得最投入的領域是「解剖學」。

眾多手稿中，最著名的是《維特魯威人》（Vitruvian Man），如今被用於許多醫學書籍的設計中，應該有不少人都在某處見過這幅插圖。也就是圓形與正方形中繪有兩具交疊的男性軀體，堪稱人體比例研究的集大成之作。這份手稿是用古義大利文，而且是左右相反的鏡像文字寫成的，也許是不想讓別人輕易得知自己的研究成果吧。

達文西死後，他的手稿雖然由一位學生保存，最後仍是散落在歐洲各處。不過，其中有大量素描成了英國王室的典藏，並在繪製完成後五百年，飄洋過海來到名古屋。

關於骨骼與肌肉等人體結構，是擁有按摩師證照的白鳥先生十分熟悉的領域。他與S小姐一起觀賞了繪有心臟的血管、子宮與胎兒的關係、手臂與頸部肌肉的附著方式、頭蓋骨形狀等的珍貴素描。

達文西遺留下來的素描不僅奠定了現代醫學發展的基礎，同時也改變了一名生活在愛知縣的全盲男性的人生。

「我以前對繪畫一點都不感興趣，但是我有想過全盲的我是不是也能享受繪畫的樂趣。再說，視障者去參觀美術館，這種一點也不像視障者的舉動，感覺還滿有趣的。」

正因為其他視障者沒有這麼做過，所以白鳥先生想試試看。

他請朋友替他念情報雜誌《Pia》上的內容，若是發現了感興趣的美術展，便自己打電話聯繫美術館。當初決定去看的第一個作品展，是文森・梵谷的展覽會。

「我很想去看作品展，但我是全盲。希望有人能隨行引導我，並且為我解說作品的內容。

短時間也行，能不能麻煩你們？」

然而，當他打電話詢問，對方總是一副為難的語氣說：「我們沒有提供這項服務。」在九〇年代中期，設有視障者無障礙服務的美術館相當少，因此，館方完全沒想到會有全盲的視障者想要鑑賞美術作品。

「一再遭拒不會覺得很沮喪嗎？」我問道。

「不會啊，對我這個資深『身心障礙人士』來說，他們的反應在我意料之中，反正我就一直拜託：『請您務必幫忙！』後來有人回應：『我們會再回電給您。』最後便答應我的請求⋯

『歡迎您來參觀。』」

美術館的大門就此敞開。欲知後續，請待下回分解。

有一天，我邀請白鳥先生與Maity來家裡吃午餐。當我做好了番茄醬汁，義大利麵也即將煮好起鍋，才後知後覺心想⋯「等等，白鳥先生會不會覺得麵類不太好食用啊？」後來知道

白鳥先生其實很喜歡吃麵，一個人的時候經常「煮白麵條來吃」，我頓時鬆了一口氣。

Maity與白鳥先生在日本全國各地都有想去參觀的美術館，兩人便在用餐期間一個接一個報上美術館的名字，我就負責記錄下來。

宇宙星辰也無法抵抗

克里斯蒂安・波爾坦斯基 《啓程》《最後一秒》《聖物箱（普珥節）》

《發言》《靈魂》《棄土堆》《白色紀念碑，來世》

這時候的我，對白鳥先生仍然有天大誤解。因為他眼睛看不見，所以我主觀認為他比較適合體驗式的展覽，親自碰觸作品也許更能樂在其中。不過，白鳥先生一點也不在意能不能碰觸作品，不論是平面作品、影像作品或雕刻，只要是感興趣的，他都會笑著說：「不錯啊，我想去看。」

然而，對於不感興趣的，他會說：「我PASS。」所以也不是什麼都可以。簡單來說，他喜歡的是「莫名其妙」的作品。以類型來說，就是現代美術。

「就是看不太懂才令人著迷啊——。倒不如說，就是莫名其妙才好，『我一點都不懂！我不明白這有什麼意義！』這種才是最棒的。」

是啊，我懂！我也會被莫名其妙的東西所吸引。或者說，我大概是被「莫名其妙」的另一面所吸引。這種感覺就像小時候對校園傳說或百慕達三角洲深深著迷一樣。

至於Maity，她從來不說喜歡哪件作品或是對哪位藝人有明顯好惡。並不是她冷眼看待世間的一切，對於演員或音樂人，她依然會粉絲魂爆發地瘋狂追星，但是一談到「藝術」，她又會一百八十度轉為超然的態度。她彷彿把「鑑賞」這項行為當成賦予自己的使命，對一切全都欣然接受。

Maity曾經這麼說：

「我覺得應該尊重每個人的鑑賞觀點與創作角度。」

她所說的「尊重每個人的鑑賞觀點」，頗耐人尋味。在她的心目中，創作者創作作品，美術館展出作品，鑑賞者鑑賞作品，這三者是沒有上下等級之別的平等關係。她也堅信，從創作作品到鑑賞作品這段接力的過程中，肩負最後一棒任務的是鑑賞者；若是有一百名鑑賞者，就有一百種解讀作品的權利。她這是直截了當反對權威主義與偏重知識主義所認為的，鑑賞美術需要正確知識及解讀的觀念。

來自法國的現代美術巨匠

讓我們這三人一致熱烈表示「想看」的展覽，是克里斯蒂安‧波爾坦斯基（Christian Boltanski，一九四四年～二○二一年）的回顧展《Lifetime》（東京都國立新美術館）。克里斯蒂安‧波爾坦斯基是現代美術界的國際級大師，他以個人的記憶、死亡、人類的「缺席」等沉重主題進行創作。他在日本也直接利用廢校創作了《最後的教室（最後の教室）》（新潟縣十日町市）、《心跳聲資料館（心臟音のアーカイブ）》（香川縣豐島）等作品，幾乎一整年都開放參觀。

國立新美術館是一幢現代化的玻璃帷幕建築，從千代田線乃木坂站步行不久即可抵達。

當天我也邀請好友有村真由美小姐一起去。她是一名行政書士，同時也是單親媽媽，一手帶大就讀高中的兒子。她是個活力充沛且行動力超群的人，會心血來潮出門旅遊登山，或者跳一場佛朗明哥舞。

與真由美小姐的初相識，是在我自己的講座上。她很認真聽我說話，全程頻頻點頭附和，那副熱情的態度令我深信她是忠實讀者。然而，當我趁著簽名與她交談，她卻說：「我還沒看過妳的書，接下來我會看的！」聽了差點沒從椅子上摔下來。也許是因為她沒看過我的書卻來聽講座，讓我覺得這個人很有意思，不禁對她產生了好感，如今我們也成了一起出門踏青的好友。不過，我要特別提一下她的聲音。溫軟沉靜中夾雜一絲性感，聽起來格外舒服。所以我覺得她非常適合用「話語」觀賞作品的行為。

在平常日下午被我約出來的真由美小姐，從來沒聽過波爾坦斯基的名字。話雖如此，我對他也不甚熟悉，我們在美術館前的談話內容，完全暴露了這兩個女人有多無知。

「波爾坦斯基應該是法國人吧？」「咦？不是塞爾維亞嗎？」「不，我覺得應該是法國。」

「這名字聽起來很像俄國人欸。」「他太太好像也是現代美術家吧。」（……以下繼續同樣的對話）

心跳聲之中

本次展覽是從波爾坦斯基過去五十年來的眾多作品中，匯集了四十九件作品的回顧展，整個展覽本身就是彼此串連的龐大作品。

是不是感覺很厲害？

我們觀賞的第一件作品，是一段乍看之下頗為詭異的影片。

鏡頭前，有一名瀕死的男性。他猛烈咳嗽，不停口吐鮮血，神情痛苦萬分。單調陳舊的房間裡，只有他一個人，顯得無比孤獨。

——這個人快死了。討厭，我不想看死亡的場面。

我們懷著這種想法中途離開放映間，轉眼卻發現牆上掛著散發不祥青光的霓虹燈飾，

「DEPART」幾個字閃閃發亮。

「DEPART」[2]，難道是百貨公司⋯⋯應該不是吧。到底是什麼意思？

1 譯註：行政書士的業務內容接近英國的事務律師（Solicitor），有關提交行政單位的文書及申請資料等大多屬於行政書士的業務範圍。例如外國人的簽證及永住申請，或是開設公司時所需的營業執照等行政相關手續。行政書士主要專長在於民法，可謂民眾日常生活所需的法律相關知識專家。

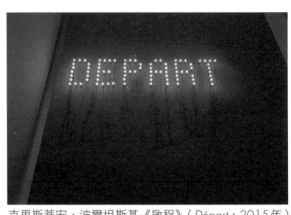

克里斯蒂安·波爾坦斯基《啟程》（ *Départ* ，2015年）
170×280×10 cm

下一個展廳則是排列著幾幅家庭的黑白老照片。我們幾個輪流說出眼中所見。

Maity 　是 A4 大小的大照片，縱排有十五行，橫排有十列，總共一百五十張吧？上面有燈光打在照片上，可是看得不太清楚。

有緒　看起來像是戰前歐洲的照片。照片上的人都是大家族吧。也許是在度假。像是在海邊吧，有遮陽傘之類的。

白鳥　氣氛很歡樂嗎？

有緒　很歡樂吧。也有小嬰兒。很熱鬧的樣子。

真由美　照片是鑲在銀色金屬框裡的。

「氣氛很歡樂？」白鳥先生這麼問是有原因的。他之前觀賞過好幾件波爾坦斯基的作品，全都是沉重至極，印象中實在是讓人「開心不起來的作品」。我沒有白鳥先生那樣的初步印

象，反倒覺得這件作品是洋溢歡樂氣氛的家族照片。不過，拉開距離綜觀整組作品，確實彌漫著冷漠與不安的氣息。理由也許就像Maity所說的，「照片看得不太清楚」、「朦朧模糊」，正是他的作品的一大特點。

下一個展廳是五米見方的小房間，裡面播放著震耳欲聾的心跳聲。微暗的房間裡，只有一盞從天花板垂掛下來的電燈泡。

怦怦，怦。

以電視機的音量大小來說，大約是「38」，足以被人抱怨「喂，轉小聲一點啦」。

怦怦，怦。

「欸欸，你聽了這心跳聲有什麼感覺？」我問白鳥先生。

「唔，我不喜歡。感覺很不舒服，讓人緊張不安。」

「我懂你的意思。確實如此啊。」

同樣是心跳聲，它明明可以聽起來細膩溫柔，實際上卻恰恰相反，簡直像恐怖片一樣。

2 譯註：日語的百貨公司「デパート」出自外來語「デパートメントストア」（department store）之略。

怦怦，怦。

電燈泡的光亮隨著心跳聲的節奏，反覆閃滅。

白鳥先生說他二十歲左右之前只看得到光亮。但因為自幼失去視力，所以幾乎沒有形狀與色彩等的「視覺記憶」（白鳥先生如此稱呼）。即便如此，對於光亮的印象依然深烙在他的腦海裡。因此，以這件結合聲音與光線的作品來說，我們眼中所見的與白鳥先生所描繪的印象，也許在某方面是一致的。

話雖如此，白鳥先生也不會突然開口大談特談。目光短淺的我，以為自己有了不為人知的驚人發現，心想既然白鳥先生欠缺視覺經驗，他的聽覺肯定極其敏銳……這下有趣了，呵呵呵，我自嗨地滿心期待著，白鳥先生卻乾脆地否認了。

「經常有人跟我說，因為你看不見，所以感受會比較豐富吧。這個嘛，因為看不見，我確實有一些感受。不過，因為看不見而有所感受，與看得見而有所感受，我覺得是可以相提並論的。我甚至想吐槽這兩者之間有什麼區別？那些說因為看不見才能有所感悟的人，大概是把視障者想得太美好吧。」

呃呃，你說的沒錯，在下失禮了……

當我看到視障足球選手依靠裝在足球裡的響鈴自在控球，以及鋼琴家辻井伸行先生活躍

於國際舞台的身影，總是不禁想著：「全盲者的感官就是這麼出色。」而我為自己心中滋長的偏見感到汗顏。

「我說啊，這很正常啊，有的人擁有音樂天賦。這樣說起來，我就是個普通人。」白鳥先生說道。

神經很發達，有的全盲者感覺比較遲鈍，也有的不是這樣啊。就像有的人運動話說回來，我之前也曾問過白鳥先生：「你是不是只要碰觸一個人的身體，就能知道對方是什麼樣的人？」他當時回答：「不，我沒有這個能力」或許他已經對這種「另眼相看」感到厭煩了吧。同樣的道理，若是有人認為我是日本人，就一定能迅速俐落地穿好和服，我也只能無奈地回答：「不，我已經二十年沒穿過和服，都不知道怎麼穿了。」

儘管如此，與白鳥先生相處得愈久，我愈發覺得他的某些感官，例如聽覺與觸覺，真的比我靈敏得太多。

怦怦，怦。

真由美小姐對心跳聲的反應與白鳥先生截然不同，這一點頗耐人尋味。對這震耳欲聾的聲音，她顯得隨遇而安，語帶輕鬆地說：

「我反而很喜歡這個（心跳聲）。讓我覺得自己還活著。感覺肚子裡有小寶寶。我突然有一瞬間覺得剛才照片裡的一家人都還活著。也許是因為這個心跳聲，讓我覺得每個人都曾經

克里斯蒂安　波爾坦斯基《最後一秒》
（*Dernière seconde*，2013年）
18×48×6 cm（LED counter）

裡不僅有波爾坦斯基自己的心跳聲，還能聽到全世界人們的心跳聲（直至二○二○年約七萬人）。這心跳聲是七萬人中的哪一個人的呢？當我在思考這個問題，Maity突然說：

「欸，剛剛那個比較高的地方不是有顯示電子數字嗎？你看，就在那邊！」

「嗯？哪裡？啊，真的耶！」（異口同聲）

如她所說的，在牆上很高的地方，掛著一座不斷顯示龐大數字的電子計數器。

Maity　我覺得那是連續跳動的心跳聲。數字的位數很大啊，有兩億三千……不對，是

活過。」

真由美小姐的丈夫已離開人世。她後來對我說，也許是因為這個緣故，當她聽到這心跳聲，就會想起兒子還在她肚子裡的情景。

波爾坦斯基做了一項計畫，建立資料館蒐集人類的心跳聲（香川縣豐島的《心跳聲資料館》）。那

克里斯蒂安·波爾坦斯基《聖物箱（普珥節）》（*La fête de Pourim*，1990年）195×190×23 cm

二十三億六千吧。

有緒 有在計數啊。電子計數器是什麼顏色的？

白鳥 是紅色和黑色。

真由美 啊，該不會是波爾坦斯基的心跳次數吧？

當我們盯著電子計數器的同時，數字也不斷往上加。再怎麼看，我們還是不明白它的含意。不懂的東西，想破頭也沒用。

還是繼續往下看吧，下一個！

堆積如山的屍體

我們繼續往前走，眼前是一片猶如廣場般開闊的空間。昏暗的房間裡，四處展示著打上燈光的黑白肖像照裝置藝術，這裡有，那裡有，那邊也有。

我們不禁連聲感嘆：「嘩⋯⋯」

微光滿溢的空間美輪美奐，令人彷彿置身大教堂。人們似乎可在這燭光搖曳的空間裡獻上祈禱。

然而，仔細觀賞每一件作品的細節，卻讓人感到不知所措。這裡沒有一樣東西是教堂裡會有的。這裡只有嵌在相框裡的肖像照與檯燈，以及小小的鐵皮盒子，並且按照幾何學的形狀排列著。但不知怎麼回事，總感覺周圍似乎有個祭壇。我彷彿中了藝術家施展的魔法。

就在此時，始終凝神細看作品的 Maity 突然說道⋯

「欸，我一直覺得波爾坦斯基的作品，（照片的）眼睛的部分很詭異啊。因為看不到眼珠子。而且眼窩的部分是漆黑的。可是臉看起來又像帶著笑容，這個更恐怖。」

嗯？怎麼又感覺恐怖了？我心裡納悶著，但事後想想確實如此。每一張照片都放到最大而顯得失焦模糊。

真由美小姐說：「靠得太近的話，好像會被照片中的人吸進去似的。波爾坦斯基肯定也想成為他們的一員吧。」唔，有一點道理。

這些肖像照都與廣告中常見的「幸福美滿照片」相去甚遠。無法想像這些人究竟過著什

麼樣的人生。到底是幸福美滿的人生？還是多災多難的人生？我們對此毫無頭緒。不過，這似乎並不重要。他們已被供奉在祭壇上任人憑弔，昇華至另一種層次了。正因為他們的臉孔與表情都模糊不清，我們才可以代入其他人的面孔寄情思念。

我們接著離開寬廣的展廳，穿過一道走廊，發現盡頭有一座巨大的黑山。高度大概四公尺吧。啊，是用襯衫！

不對，是外套。這座山是用全黑的外套亂七八糟堆起來的！」

真由美小姐有些激動地說明著。

黑色外套山的上方，懸掛著許多宛如遺像的肖像照。

我下意識聯想到大屠殺的場面。莫非……

「這裡有一坐大山，好像是用什麼東西堆疊起來的。

「是不是跟納粹大屠殺有關啊？會不會是受害者穿過的外套？也有可能不是吧，因為那些外套都大同小異。是具有某種『象徵』的外套嗎？」

當我這麼說，所有人都陷入沉思。下一瞬間，我們又被稀奇古怪的東西吸引了目光。

「那是什麼東西啊！在木板上套著黑色外套，做成人在前進的樣子，頭（的部分）還是一盞燈。」

Maity 的視線落在應該稱為「電燈人」的詭異人形上。黑山周圍設置了好幾座人形，走近

的話，甚至還能聽到人形發出微弱的聲響。

有緒 聽得到聲音吧。

白鳥 嗯，聽得到。從剛剛就聽見說話聲了。

看來白鳥先生早就聽見這道低語了。

——能不能告訴我，是不是很突然？
——能不能告訴我，是不是很可怕？你當時有意識嗎？
——Tell me was it brutal?（能不能告訴我，那是不是很殘忍？）
——Tell me did you pray?（能不能告訴我，你當時有祈禱嗎？）

我很震驚。電燈人明顯是在詢問死亡那一刻的情景。溫和有禮的語氣配上詢問的內容，

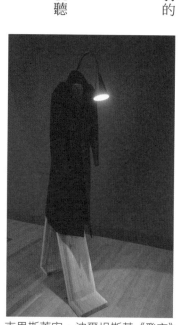

克里斯蒂安·波爾坦斯基《發言》
（2005年）

實在令人毛骨悚然。

——嘿，你飛走了嗎？

——你看見光了嗎？

「欸，（死去的）當事者永遠聽不到這個問題吧。」

細聽每一座電燈人的聲音後，Maity 錯愕地說道。

——能不能告訴我，死亡是什麼感覺？

我說，電燈人啊，你再怎麼問，死掉的人也不會回答啊。這可是比相對論更確切的普世真理啊。我不禁對電燈人自顧自地發話

克里斯蒂安·波爾坦斯基 左《發言》（2005 年）；天花板《靈魂》（2013年）；中央《棄土堆》（2015年）

感到憤怒。

事後查了一下，我推測是「納粹大屠殺」的想法八九不離十。波爾坦斯基的父親是猶太裔，據說他們全家在二戰期間躲在地板下生活了兩年。因此，即便戰爭結束，他的父母依然害怕家人離散，一到夜晚仍是全家擠在一個房間裡睡覺。因為這個緣故，波爾坦斯基幾乎無法上學，直到十八歲才第一次獨自上街。

想當然耳，納粹大屠殺成了波爾坦斯基的創作原點，這件作品或許也與大屠殺有關吧。

不過，波爾坦斯基並沒有親口說過自己的作品與納粹大屠殺有直接關連。而這座《棄土堆》所象徵的也不是某一件事例，而是更為普遍的事物吧。

那堆積如山的外套，象徵成千上萬再也無法回答問題的人。這樣的人不是只有納粹大屠殺才有，而是自古以來始終存在於世界各地。

——嘿，你飛走了嗎？

看得見的，看不見的

展覽終於來到後半場。這次出現了花俏的紫色霓虹燈，拼成漢字的「來世」二字。嗯

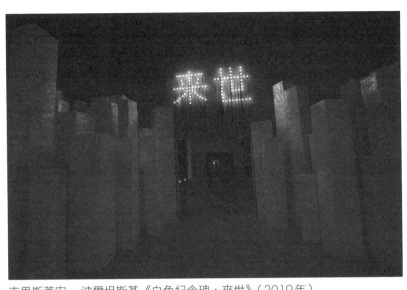

克里斯蒂安・波爾坦斯基《白色紀念碑，來世》（2019年）

嗯嗯？前面展示了濃縮人世殘酷一面的作品，接下來這閃閃發亮的「來世」又是什麼情況？不僅如此，四周還擺著一堆會讓人聯想到墓碑的方形物體。「歡迎光臨！」這種彷彿在偏僻地方冷不防出現酒吧熱情攬客的感覺，讓我們忍不住笑出來。

「上面寫來世，所以我們現在是死了嘛！」「好——我們去來世吧！」一行人開著玩笑，從霓虹燈下方穿過。

來世展區掛著許多形形色色的舊衣服，與方才看到的外套山不一樣，看起來像實際有人穿過的舊衣服。

我們後來繼續觀賞作品，就在有些疲累時，漫長的展覽終於接近尾聲。

來到出口處，又見閃閃發亮的紅色霓

虹燈——

ARRIVEE。

「這個『ARRIVEE』，是法語啊。」我歪著脖子想了想。

「是什麼意思？」（Maity）

「呃，抵達」。

「那，我們是到了哪裡？」（Maity）

「原來是這樣啊。」

話一說出口，我總算恍然大悟。

啊啊，對喔。原來是這麼回事啊！

如此遲鈍的我，也終於明白了。展覽開頭的「DEPART」，現在想來也是法語，「出發」的意思（果然與百貨公司無關）。這兩個單字形成一座橋梁，而四十九件作品就像串聯而成的一道河流。

看似幸福的全家福抓拍。

迴盪耳邊的怦怦心跳聲。

不斷跳動龐大數字的詭異電子計數器。

擺放黑白肖像照的祭壇，以及堆積如山的屍體。

還有來世。

對了，展覽會的標題一開始不就告訴我們了嗎？

── Lifetime ──

沒錯，這個展覽想要展現的就是人的生與死。

人的一生，既有「出發」，亦有象徵死亡的「抵達」。心臟能夠持續跳動，也僅在這段期間而已。人出生之後，便各自在既定的時間裡活著，然後死去。再怎麼揚言「Life goes on」，終有一天仍會結束。波爾坦斯基終其一生都在蒐集這自然真理的斷簡殘編，例如照片或舊衣、心跳聲，證明曾有一個人來到這世上。他再藉由創作作品的行為，為死者祈禱與哀悼。

那具跳動詭異數字的電子計數器，想必有一天也會戛然而止。就像人生到了「抵達」的那一刻，所有人的心臟都會停止跳動。

啊，原來是這麼一回事啊。我的心情像謎底揭曉一樣豁然開朗。

此次展覽以回顧展的形式展出五十年來的作品，一口氣看完後，覺得自己對於波爾坦斯基這位創作者總算有了初步了解。而這也是與大家邊聊邊觀賞才得以掌握的。

伸了個大懶腰步出美術館外，初夏時節陽光燦爛，人們行色匆匆地走在熙來攘往的六本木。

這一天，我們決定在美術館前拍攝白鳥先生的個人照。白鳥先生的按摩店已徹底歇業，他暗下決心，希望將來能多一些美術鑑賞的活動與相關工作。我覺得就是因為那一次的機會，讓自己更有動力往美術領域發展。

「有緒小姐之前不是有來我在『開拓藝術中心』（水戶藝術館）開設的按摩店嗎？我就是用這種方式將按摩與藝術這兩個世界連繫起來。我覺得就是因為那一次的機會，讓自己更有動力往美術領域發展。」

那間神奇的美術館按摩店，竟成了他結束多年工作的轉捩點。我當時只想治療一下痠痛的脖子，沒想到卻見證了重大的一刻。

既然如此，便有必要拍攝個人照以便日後活動所需，於是我請來攝影師朋友市川勝弘先

生前來拍攝。市川先生是極為搶手的攝影師，每次見面，他都像親戚大叔一樣笑容可掬地為我們拍攝許多照片。像是全家福照片、生日照、日常風景等，他都會不遺餘力地拍攝。我為此非常開心，因為我想記住許多時刻。雖說拍了照片未必就能記住一切，但是我覺得只要拍下了照片，就會有人因為這件事實記住我曾經在現場。

市川先生不停變換角度與背景，按了大約二十次快門。

他對白鳥先生說：「拍得不錯哦。」話說回來，若是由波爾坦斯基來拍這樣的照片，恐怕也會放大到讓人認不出來是誰吧。

死亡確實令人恐懼

離開美術館後，一行人前往我妹妹在惠比壽的辦公室邊喝邊聊，清空一瓶葡萄酒的速度簡直像在搭乘特急列車。

「今天啊，因為一直在看失焦的照片，我以為看完所有作品會很累，但是中途就能融入情境順著看下去了。」

白鳥先生喝著白葡萄酒，恬意地說著。其實這是白鳥先生第二次看這個展覽，不過他說對作品的印象與上次大不相同。

「大概是因為真由美小姐在場吧。這跟我看得見或看不見無關，而是藉著多與人相處開拓自己的世界吧。今天也是因為真由美小姐在場，才能擴展我對作品的看法。」

白鳥先生就是喜歡跟著別人的主觀意識一起觀賞作品，也對每個人的解讀空間持肯定態度。他說：「每個人對作品的解讀各有不同，但是決定相信什麼、不相信什麼的是自己，既然如此，不如暢所欲言吧。」我們對於作品的解讀，實際上是依賴自己的直覺與觀察，既不可靠也不確切。舉例來說，當我在圖錄上確認了不斷跳動龐大數字的電子計數器的創作意圖，得知那件作品叫作《最後一秒》，是波爾坦斯基將自己生存至今的時間以秒為單位記錄下來，而計數器將在他死亡的那一瞬間停止運作。所以我在看展時說「也許是心跳聲」純屬臆測，並不是正確答案。

雖然我對作品的解讀與波爾坦斯基的初衷大相逕庭，但我覺得他根本不會在意吧。一件作品不會只有一種解讀方式，有多少人看過，就有多少種看法，甚至作品的意涵與價值也會隨時代變遷而改變。事實上，這就是觀賞美術的樂趣之一。我們在二○一九年看似荒謬拙劣的作品，到了二十二世紀說不定能以三五○億日圓成交。

有緒　像這樣聽大家的交談，白鳥先生會在腦海裡浮現出畫面嗎？會留在記憶中嗎？例

白鳥　嗯，像今天的話，因為顏色比較特別，所以會讓我印象深刻。像是發著青光的電燈泡還有紫色的霓虹燈。

市川　你是用不同的「顏色」來分辨這些色彩嗎？

白鳥　不是喔，我對色彩只剩下概念了。像電燈泡的青光強弱，我就分不出來。不論解釋得多麼詳細，我可能都無法在腦海裡（因為記憶庫裡沒有）重現它的細節吧。

不過，我還是對「藍色」還有「電燈泡的光亮」有一點概念。

關於「色彩」的概念，幾乎每個與白鳥先生一起觀賞作品的「明眼人」都會提出這個問題，而白鳥先生今天依然不厭其煩地回答。

市川　對於展覽，白鳥先生是用「看」這個詞來描述的，我覺得這個表現方式很不錯，畢竟是用「看」的。

白鳥　嗯，沒錯。

Maity　這麼說來，白鳥先生也用「閱讀」這個詞啊。白鳥先生的感覺器官雖然是以耳朵

的聽力為主，但平時還是會用「閱讀」或「看」這類詞彙吧。

是沒錯。啟明學校裡也沒有人會說「聽電視」啊。就算眼睛看不見，我們還是會說「看」電視、「閱讀」書本。

白　鳥　實際上也是在看吧。

Maity

我們的話題轉到人生的「抵達」。沒有人知道何時會「抵達」。也許在遙遠的將來，也許就在一星期後。就像玩大富翁擲骰子一樣，僅僅前進一格就有可能一下子跳到「抵達」。

「說到我家的純也（Maity 的丈夫）啊，一想到自己有一天會死就竟然害怕得睡不著。我真的覺得很搞笑。平時隨時隨地都能睡著的一個人，想到死亡卻怕得睡不著。他父母都還健在，也沒有經歷過親友離世，結果想到自己有一天會死就陷入恐慌似的。我真想跟他說，那麼怕死就不要喝酒喝到失去意識！」

Maity 滿不在乎地說著。我不禁感到羨慕，這個人真不怕死啊。

我倒是很有自知之明，我可能跟純也先生一樣恐懼死亡。不知從什麼時候開始，我甚至覺得自己搞不好會早死。但我從未有過「想死的欲望」。只不過至今已送走好幾位至親好友，死亡對我而言，真實得彷彿隔壁鄰居一樣。所以我才會對電燈人毫不客氣地拋出一連串問題

感到憤怒。

——能不能告訴我，死亡是什麼感覺？

煩死了，這種事誰會知道啊。

當我們恐懼死亡，實際上害怕的是什麼？是展覽開頭的《咳嗽的男人》（L'Homme qui tousse，一九六九年）那樣害怕肉體會遭受苦痛？還是獨自死亡的無邊孤寂？害怕自己的肉體消散？想到遺留在世的人而感到哀傷？覺得自己會忘記某個人？或者以上皆是？

此時，我的腦海中浮現七年前過世的朋友。他才二十多歲，而且是自己選擇走上絕路。

有緒　也許只是我個人的問題吧，我有一個英年早逝的朋友……。我以前非常喜歡他。當我想到只有我還記得我跟他單獨相處的時光，就覺得很有壓力。我不想忘記他當時的一切。因為我是唯一能記住他的人了。

真由美　啊，我明白這種感受。感覺自己就像一顆硬碟，關於對方的記憶只剩下這裡還保存著。

有緒　而且這顆硬碟還很容易壞，過往的記憶都變得模糊了。

白鳥　話說回來，大家總是用「過往的記憶」來形容，但是記憶都是不斷更新的，所以說到底，那不就是「現在」的記憶嗎？不管怎麼說，每一次回憶都會覆蓋原有的記憶，所以過往的時間並不等於當時的那一刻。因為記憶的運作機制必須如此。如果有人能夠原封不動地保留過往的記憶，那個人就是有病了。

有緒　嗯，你說的對，記憶確實不斷在改變。

白鳥　再說了，我也不是不知道「未來」。像我奶奶是某個宗教的虔誠信徒，她就常說只要真誠信仰，就能投胎轉世改變自己的未來。所以我小時候總是在洗澡時發呆，想著我下輩子會不會看得見，但後來仔細想想，我仍是不明白為什麼這樣就能「改變未來」。就算能夠改變未來，我的命運又不是事先在某個地方寫好的，我也無從得知到底有沒有改變。所以未來還是未知數啊。

我們開了一瓶又一瓶葡萄酒。初夏時節與冰鎮白葡萄酒是絕配。真由美小姐的溫軟嗓音與Maity的明朗語氣和諧交織，白鳥先生也趁此打開了話匣子。

「我最近喝廉價的白葡萄酒都會加冰塊。即便是廉價的葡萄酒，冰鎮後就很好喝。我也非

常喜歡在晚上喝類似日本酒的純米酒搭配燉菜類食物。以現在的季節來說，最適合的下酒菜就是酸拌海菜吧，嗯。」

當我進入爛醉模式，便一直絮叨著自己對生命的過度執念（總之就是「想要活久一點」）。歸根究柢，我發現自己對死亡的恐懼可以歸結為一點——我不希望自己來不及見證年幼女兒的未來。光是想像自己無法看到女兒長大成人的模樣，還有自己在女兒的記憶中逐漸淡化，就會讓我懊喪不甘得想放聲大哭。我不要這樣。我絕對不要這樣。那實在太可怕了。

白鳥先生默默聽著，像吹紙屑似的輕嘆了一口氣，說道：「我倒是無所謂啊。就算明天死了也沒關係。」

「啊——！為什麼？優子小姐會傷心吧？」

白鳥先生有一位公認的愛侶。我問白鳥先生，跟她告別難道不痛苦嗎？

「這個嘛，我覺得不管什麼時候死去，最後都會懊悔吧。我不認為自己在完成某件事後感到心滿意足，就能死而無憾。再說了，過去的事情就讓它過去，反正記憶會隨時間變化而淡忘，不是嗎？至於未來，誰也不清楚。既然如此，自己真正了解的只有『現在』而已。所以我只要對『現在』感到滿意就好。不談過去與未來，只談『現在』。所以我才會覺得，就算明天死了也沒關係。」

只談「現在」，真好。

我當時偷偷懷疑，白鳥先生說得如此直截了當，既不誇大也不美化，該不會是看見了某些特別的東西吧？因為他實在太一針見血了。

看完那次的展覽後，我仔細閱讀了一本厚達四百頁的書，詳述了波爾坦斯基的作品與生平經歷。歸根究柢，這位現代美術巨匠終其一生想要表達的究竟是什麼？我自己也一直在思考這個問題。

此時，書中有一句話引起了我的注意。

它難道不是研發長生不老藥的人、耶穌基督，甚至宇宙星辰也無法抵抗的嗎──？

我們生來就看得見，卻無論多麼渴望也看不見它。

雖然看不見，它卻一視同仁地在我們每個人體內流動著──。

「人能反抗一切，唯獨無法反抗時間。」（克里斯蒂安・波爾坦斯基）

參考文獻

湯澤英彦《克里斯蒂安・波爾坦斯基　亡靈紀念碑　增補新版（クリスチャン・ボルタンスキー　死者のモニュメント増補新版）》水聲社

山田由佳子〔他〕編《克里斯蒂安・波爾坦斯基 Lifetime（クリスチャン・ボルタンスキーLifetime）》水聲社

第 4 章

大樓與飛機，無處不在的景色

菲利克斯‧岡薩雷斯－托雷斯《無題（安慰劑）》、大竹伸朗《八月，荷李活道》《Erik Satie，香港》《大樓與飛機，N.Y.1》《大樓與飛機，N.Y.2》

我最近一個人去美術館或藝廊，都會想像身邊有個虛擬的白鳥先生。光是想像「白鳥先生在身邊」，就能比獨自一人時更加仔細地觀察作品，思考得也愈深入。不過，站在相反的立場，我就像個跟蹤狂似的太讓人毛骨悚然，還是別跟白鳥先生說吧。

就在八月的盛夏時分，我再次與真實的白鳥先生造訪水戶藝術館。水戶藝術館是Maity與白鳥先生的主場，所以我一直認為總有一天還會和大家一起去，沒想到機會來得比想像中還早。因為我在筑波大學有個演講，Maity與白鳥先生都說會到場聆聽為我助陣。既然難得來一趟茨城縣，我決定響應Maity的熱情邀約：「明天來我們這兒（水戶藝術館）看展覽吧。」

混進虛構的風景裡

目前正在舉辦的展覽是「大竹伸朗　大樓景觀　1978-2019」。這場展覽是從日本著名美術家大竹伸朗（一九五五年～）歷年來的創作中，匯集了以「大樓」為主題的所有作品。展出作品竟然超過六百件！據說是將香港、倫敦、東京等各種城市景象混合而成的虛構風景。

我這次邀請了作家老友，佐久間裕美子小姐。她平時住在紐約，這段期間正好回國，當我向她提起大竹伸朗的展覽，她說：「啊——我想去，我一直沒機會看大竹伸朗的展覽，我很喜歡他的《卡斯巴的女人（カスバの女）》啊。」我們的邀約，就此成行。她是我少女時期

以來的朋友，我叫她「裕美」，她叫我「小有」。

當天，裕美頭上戴著耳機，一身T恤搭配牛仔外套出現在美術館大廳。她綻出和藹的笑容說：「小有！對不起我來晚了～我到車站後才想起來從早上就沒吃東西，所以趕忙吃了點才來！」

聲音聽起來比平時還沙啞。她說：「昨天喝太多了，啊啊啊啊，宿醉啦。」我總覺得這個人身上流露的氣息一點也不日本。

我與裕美是在高中時期認識的，我當時交往的對象與她上同一間補習班，一起出去玩時成了好朋友。裕美表示，「我們當年都是死小孩啊。」

兩個死小孩都覺得自己不適合日本吧？大學畢業後同時遠赴美國，我去了華盛頓特區，裕美則是去康乃狄克州念研究所。我不知道裕美是什麼情況，至少我被周遭學生的優異表現打擊得體無完膚，以低空飛過的成績畢業後，便如前面所提到的在華盛頓特區一間顧問公司工作。與此同時，裕美換了好幾份工作，最後任職於紐約的路透社（Reuters）。我在六年前離開美國，與此同時，裕美卻自立門戶成了一名自由作家，現在也繼續住在紐約。裕美這幾年來頻繁來回紐約與東京，甚至還往返沖繩與曼谷等地，過著旅行與日常生活混搭、工作與旅遊並存的日子。

今天我讓裕美全程引導白鳥先生。白鳥先生輕觸裕美的左手肘，隔著半步的距離走在她身後。

「這樣的話，白鳥先生就能透過手臂傳來的感覺，知道是不是有台階或是前進的方向。」

我擺著老鳥的架子傳授半年前剛知道的訣竅。

「呃，那個什麼，我要說明作品的內容嗎？」

「嗯，差不多吧。」

「我的詞彙量很貧乏，沒關係嗎？」

「沒關係的，白鳥先生不講究正經八百的解說啦。」

當然，視障人士各有不同，其中也有人要求解說與精準的描述。就像一般的美術愛好者之中有的喜歡邊聽導覽邊觀賞，有的則是喜歡憑自己的感覺專注地觀賞。話說回來，白鳥先生不會去聽導覽。他說曾經試過，但是並不喜歡。若是以音樂來比喻，他想要的不是聽CD而是現場演奏，尤其是即興的爵士樂。

平常日白天的展覽廳空蕩蕩的。整座美術館宛如我們的遊樂場，著實令人興奮。

第一間展廳有好幾幅大型油畫。色彩層層疊疊，混合交織。因為主題是「大樓」，所以每一幅都是有大樓的風景畫。那彷彿是夢境中才會出現的、極端變形且前所未見的——儘管如

此，他卻能營造出一種隨處可見的城市景觀，猶如山脈一般連綿不絕。

好強的壓迫感啊。接下來的六百件作品，都會延續如此風格嗎？我不禁想，太驚人了。

「那麼，佐久間小姐，請妳選喜歡的作品吧。」

白鳥先生說道。裕美環顧四周，以輕柔困倦的語氣說：「好多大樓的風景畫喔。」

「那個，全都是大樓的風景畫呀。畢竟展覽的主題就叫作『大樓景觀』。」

「啊，真的欸。全都是大樓啊。嚇我一跳！原來是『大樓景觀』啊！我漏掉最重要的部分了！」

一陣爆笑彷彿驅散了作品帶來的壓迫感，氣氛頓時輕鬆許多。裕美這樣的人簡直就是開心果啊。

到底是黑人？還是白人？

看過油畫以及大型裝置藝術作品後，一行人來到以美式漫畫及傳單等拼貼（將各種不同的材質拼湊黏貼在一起的技法）而成的小作品展區。乍看之下，根本讓人難以理解每件作品的主題與創作動機。我覺得這實在很難說明。

有緒 是拼貼藝術啊。

裕美 嗯。

大竹伸朗是從小學開始拼貼創作。當時學校發了幾張模造紙給學生做班報，他在家裡看著這幾張紙，突發奇想將它們連接起來，畫了一個真人大小的「超大卜派」[1]，把要做班報這件事完全拋在腦後。

> 超乎想像的超大卜派畫像就此完成。我從來沒見過這樣的卜派。它顯然超過了先前「完成了！」的雀躍心情。一種前所未有的感受油然而生。（大竹伸朗《看不見的聲音，聽不到的畫》臉譜出版）

接下來，大竹發覺卜派畫的周圍有些空，於是決定將卜派剪下來。當時體會到的痛快感成了日後的創作原點，後來大竹便開始嘗試「剪貼」各種東西。拼貼是一項感性的工作，可以說是「東拼西湊」，所以不容易找出創作的動機，或許也沒有邏輯可言。

即便如此，我們依然像撿拾沙灘的漂流物似地聊了起來。

我們選了一件小作品，《八月，荷李活道》（一九八○年）。

裕美　有一名穿西裝的男子，正用手帕擦他的臉。他的右手還拿著臉盆。背景貼了很多膠帶。

有緒　感覺重疊了好幾層在上面。所以我覺得啊，上面畫的也許是城市吧。很熱鬧的城市。像紐約？感覺很喧鬧，很多色彩啦聲音啦，城市的熙熙攘攘都呈現出來了。

裕美　嗯，沒錯。也許是紐約。色彩層層疊疊的感覺很有紐約的風格啊。

既然住了紐約二十五年的人說這是「紐約」，我自然深信不疑，結果裕美看了場刊後卻說：「咦，這好像是香港欸。」「香港？咦，是嗎？」白鳥先生也忍俊不禁。

「可能是這個男人的打扮，才會看起來像是紐約。你看，他穿著西裝，看起來不就像在華爾街上班嗎？」

我話一說完，在旁邊觀望了一會兒的 Maity 突然插嘴：

１ 譯註：即《大力水手》（Popeye the Sailor），一九二○年代的美國漫畫及漫畫人物，由漫畫家 E・C・西格（Elzie Crisler Segar）創造。

「等一下，這不是小孩子在吃冰淇淋嗎？」

我們的對話因為這句話陷入混亂。

有緒　小孩子？怎麼看都是穿西裝的大叔啊。你看，這不是帽子嗎？

Maity　不是啊，你站遠一點看看。感覺就像小孩子嘛。還有啊，這不是黑人，是白人吧。

裕美　咦，看起來像白人嗎!?是黑人啦──話說回來，冰淇淋是怎麼回事？我怎麼看都像是用手帕擦臉啊。嗯……？不過，站遠一點來看確實很像小孩子。不對，是二十歲左右吧。可是，我只覺得像黑人。

Maity　先別管這個，看起來又像紐約又像「城市」的，那是怎麼回事？我只覺得像店鋪。那就是賣冰淇淋的店鋪啊！

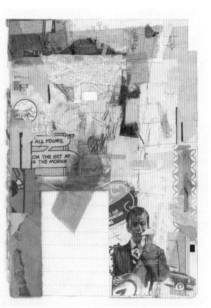

大竹伸朗《8月，荷李活道》（1980年）
16.8×12 cm

有緒　老是講冰淇淋，該不會是Maity 現在想吃吧？

當場面愈來愈失控，白鳥先生笑得愈大聲：「呵呵！這樣啊。真有趣啊！哈哈哈。」一行人最終沒有得出結論，就這樣前往下個展廳。

菲利克斯・岡薩雷斯-托雷斯（前方）《無題（安慰劑）》（*Placebo*，1991年）／（後方）《無題（化療）》（*Chemo*，1991年）

「白鳥先生，你知道現在在哪裡嗎？」當我問著，白鳥先生以一副「還用你說」的口吻回答：「當然知道啊，要進第三展廳了吧。」

對於造訪水戶藝術館無數次的白鳥先生來說，這裡熟悉得像散步的路線。所以今天不需要為他說明當下的所在位置。

外國糖果的滋味

白鳥先生初次領會現代美術的有趣之處，就在水戶藝術館。不僅如此，從「美術館的按摩店」即可看出，白鳥先生與水戶藝術館有著

難以割捨的深厚緣分。話題扯遠了，但我想在這裡回顧雙方如何結緣並且加深彼此的情誼。

時間回溯大約二十年前，一切始於水戶藝術館在一九九七年春天某日接到的一通電話。

對方自我介紹說：「我是白鳥建二。」

白鳥先生在看過達文西展覽並且結束大學生涯後，便從愛知搬到千葉的流山，持續探索新的美術館。其中有位朋友向他推薦了水戶藝術館。

他一如往常向館方提出要求：「我很想看展覽，但我是全盲，希望有人能隨行引導我，麻煩你們了。」館方欣然答應，白鳥先生便特地前往水戶看「水戶年展'97柔韌的共生」展覽。

這是白鳥先生首次接觸現代美術，他驚訝於作品與鑑賞者之間的距離如此之近。令他印象深刻的是古巴出身的現代美術家，菲利克斯・岡薩雷斯―托雷斯（Felix Gonzalez-Torres，一九五七年～一九九六年）的作品。展廳的中央鋪滿了無數用銀色包裝紙包裹的糖果。

「因為聽說這糖果可以吃，我就撿了一顆放進嘴裡。我覺得應該是水果口味的，非常甜，完全就是外國糖果的味道。雖然我不明白吃糖果的意義在哪裡，但是能感覺到作品從它的角度在與我交流，這一點很有意思。」

在此之前，白鳥先生看過的作品都是以名畫為主，想當然耳「禁止觸摸」。但是菲利克

斯‧岡薩雷斯—托雷斯的作品主要是能讓觀眾將作品的一部分放進口袋裡或是吃掉。白鳥先生深受打動，心想：「真有趣啊，這也是藝術嗎？」此後便積極接觸現代美術作品。

第二次來到水戶藝術館，當時正舉辦加拿大藝術家傑夫‧沃爾（Jeff Wall，一九四六年～）的展覽會，他是以內置螢光燈管的燈箱與照片創作作品而聞名。當天引導白鳥先生的是負責教育項目的森山純子小姐。據說是上司（曾任橫濱美術館館長、現為國立新美術館館長的逢坂惠理子女士）拜託她的，「有位全盲人士會來看展覽，希望妳跟我一起陪他參觀展覽會。」

「啊？全盲人士要來美術館？」森山小姐相當驚訝。森山小姐從小就在啟明學校附近長大，自然在路上見過許多拿著導盲杖的人，但是她怎麼也無法想像全盲人士鑑賞美術的模樣。看展當天，出現在眼前的是一位氣質沉靜的男人。

森山小姐猶豫著不知該如何開啟話題，只是與逢坂女士三個人一起觀看作品。過程中並沒有什麼問題，就這樣結束了愉悅的鑑賞時間。不過，森山小姐仍是難以釋懷。「這樣看展好嗎？我應該說點什麼吧？色彩或形狀？作品的背景？對作品的印象？」心中的糾結，猶如炭火一直在心底悶燒著。

「雖然心裡糾結，但是那段時光很充實。我經常回想和白鳥先生相處的時間，讓我有機會思考何謂美術鑑賞、何謂身心障礙等問題。」

此後過了一年。森山小姐偶然在展覽會的傳單上發現了有意思的訊息，「與看不見的人一起觀賞的工作坊──兩個人一起看才會明白」。那是由 NPO 法人日本身心障礙者藝術文化協會（現在的 Able Art Japan）所策劃的「用藝術鼓舞人生 Able Art '99」（東京都美術館）相關企劃。

於是打了招呼：「啊──妳不是森山小姐嗎！」意外重逢的兩人欣喜不已。

──或許能藉這個機會釐清心中的糾結吧。森山小姐因此報名參加。

以領航員身分參加此次工作坊的，正巧是白鳥先生。他一下子就認出森山小姐的聲音，

展覽期間舉辦了三次的工作坊迴響甚佳，藉此大幅改變了既有的成見，也就是「視障者鑑賞美術，都是用碰觸的來感受」。除此之外，許多人也親身體會到，透過話語來鑑賞無法碰觸的平面作品有非常大的發展空間。

看得見的人面對作品時，也會產生不同於單獨看作品時的感覺，他們經常因此從作品中獲得各種領悟而深受感動，體驗了好幾次「恍然大悟」之感。

（《百聞不如一見!? 用話語與視覺障礙者鑑賞美術指南》〔百聞は一見をしのぐ!? 視覺に障害のある人との言葉による美術鑑賞ハンドブック〕）

鑑賞工作坊對白鳥先生來說只是讓「看得見的人與看不見的人一起鑑賞」的私人活動，但是他將這項已頗具雛形的活動帶到社會上，所以是個值得紀念的日子。白鳥先生不久前結識了日本身心障礙者藝術文化協會的相關人士，於是答應擔任這項工作坊的領航員。雖然剛開始不太情願，白鳥先生仍是鼓起勇氣站在人們面前，第一次用話語表達了自己的體驗與想法。

「我很怕在人前說話，所以一直不太願意當領航員，但是在身邊人們的鼓勵下，我才能說出自己的體驗。不過，當天的情形我不太記得了，我實在太緊張了！。」

「那時候就打算把美術鑑賞當成工作或是辦工作坊嗎？」我問道。

「不，完全沒想過。我只想了解，我這個人可以享受什麼、不能享受什麼。」

工作坊會留點時間讓參加者與領航員反思鑑賞的體驗，參加者也趁此機會提了許多問題，例如：「我們能討論色彩方面的話題嗎？」森山小姐在一旁聆聽互動過程，深信與看不

見的人一起鑑賞，對於思考何謂美術鑑賞，以及身心障礙人士與他人的溝通交流是一項寶貴的體驗。因此，工作坊結束後，森山小姐便詢問白鳥先生：「請問你願不願意接受培訓當我們的志工呢？」

值得一提的是她的目的。

「這不是為了縮短看得見的人與看不見的人之間的差距。相反的，我覺得與視障人士一起看展，能讓美術館館方、策展人還有我們這些鑑賞者有所收穫。人們對於作品的觀點是很主觀的，即便眼睛都看得見，觀點也未必一致。這一點與是否殘疾無關，我認為可以透過對話填補認知上的歧異。」

這是扭轉協助與受助關係的新點子。

森山小姐敢於邁出史無前例的一步，是有原因的。在此之前，水戶藝術館就為來館者提供對話式鑑賞導覽，並且致力於培養負責導覽工作的市民志工。前面所提到的森山小姐的上司逢坂惠理子女士，便是將紐約現代藝術博物館（MoMA）所提倡的對話式鑑賞體系引進日本的先驅之一，並且邀請MoMA教育部門的工作人員前來水戶，培訓來自全國各地的策展人。森山小姐自然也接受了這項培訓。

「令人驚訝的是，白鳥先生自然而然採用的鑑賞方法竟然與MoMA的體系極為相似。」

也就是利用一些簡單的話語描述作品再進入鑑賞的環節。過程中不會整合參加者的解讀與意見，即便有無法解答或有矛盾之處，也是當場分享，不會強行得出標準答案，是一種十分自由的鑑賞形式。」

於是，水戶藝術館與白鳥先生再次戲劇般地重逢。白鳥先生此後以一年一到二次的頻率，負責培訓志工與博物館實習生。大約在此時，白鳥先生於一九九九年與某位女士結婚，移居千葉縣松戶市。不久之後孩子也出生，展開了人生另一階段。

此外，前面提到的工作坊「兩個人一起看才會明白」的參加者中，不少人希望能繼續舉辦讓看得見的人與看不見的人一起鑑賞的活動。因此，二○○○年成立了「Museum Access Group MAR」（以下簡稱 MAR）。MAR（發音為「ma」）是 Museum Approach and Releasing 的簡稱，源自白鳥先生所說的話：「有些東西只有在美術館的空間裡，在作品面前才能有所體會。」它的理念是在市民與美術館之間建立一種新的關係，「讓大家多享受屬於每個人的美術館」。白鳥先生和 MAR 諸位成員此後持續造訪包括水戶藝術館在內的日本各地美術館，滿懷熱忱地鑑賞美術。

水戶藝術館與白鳥先生的緣分也因此愈來愈深厚。

不僅如此，二○○六年，水戶藝術館更是舉辦了「LIFE 展」，邀請現代美術家與漫畫

家、社運人士、身心障礙創作者等各方人士共襄盛舉。水戶藝術館也策劃了相關活動，由白鳥先生擔任領航員帶領一般民眾與視障人士一起鑑賞，這是首次向一般大眾開放導覽之旅的大門。包括視障者及非視障者在內，大約有二十人參加這項導覽之旅。

二○一○年，導覽之旅的名稱改為「與視障者一起鑑賞之旅『SESSION！』」，至今仍以一年一至二次的頻率持續開辦。所以白鳥先生幾乎看遍了水戶藝術館的展覽，情誼深厚到能在美術館開按摩店的地步。

前面提到白鳥先生婚後住在千葉縣，此後二十多年，身邊發生了許多變故。二○○六年，白鳥先生結束了七年的婚姻生活，移居栃木縣的那須。至於離婚的原因，他僅說了「九成都是我的錯」，我也不便過問詳情。不過，白鳥先生表示，那是他人生中最痛苦的時期。

他在那須沒有熟人，只因為提供住宿而選了外派按摩師的工作。工作內容則是到溫泉街的旅館或飯店房間上門按摩。

「我住在類似按摩店宿舍的房間裡，還有其他視障按摩師與我同住。因為房間只有四疊半榻榻米 2 那麼大，我只好把過去收集的 CD 等物品全部出清，閒暇時就玩智慧輪這類益智遊戲打發時間。」

那須的冬天既寒冷又常降雪。由於交通工具有限，坡道也多，一個人想必很辛苦吧？。

「嗯，那地方都是以車代步，幾乎哪裡都去不了。所以我連續工作了兩、三個月都沒休息，想著該放封透透氣的時候，就會去水戶待兩天，到水戶藝術館看看或是喝個小酒。」

白鳥先生就這樣當了兩年半的外派按摩師，期間多次往返水戶，認識了許多朋友與酒友。尤其是到水戶藝術館附近的理髮店理髮時，也與店裡的店員成了親近的酒友。後來白鳥先生下定決心在二○○八年秋天移居水戶，在那間理髮店的一樓開設「白鳥按摩店」。目前白鳥先生已再婚，與妻子優子小姐一起生活在水戶市內，關於這一點容後再述。

如前面所提到的，這間按摩店因為市區都更而在二○一九年歇業。

儘管發生了許多事，但是白鳥先生總是離不開美術館以及美術鑑賞。

那是雙子星大樓嗎？

題外話的篇幅有些長，再回到「大樓景觀」的話題吧。

展覽作品不僅有繪畫，還有立體作品，數量與質感令人震撼不已。大竹伸朗肯定走遍了

城市街巷與昏暗小徑，並且直往深處探索。他以城市紛亂景觀的記憶為線索，透過想像力躍進另一個世界，並隨著「繪畫」這項肉體本能將它們昇華為作品。當我漫步在強大作品交織而成的世界裡，彷彿能感受到從未去過的城市那股潮濕嗆鼻的氣味。我覺得我能理解日常生活不離旅行的裕美為什麼會喜歡大竹伸朗的作品。

接下來吸引我們的，是描繪大樓與飛機的小作品。

「這個，應該是紐約吧⋯⋯。」

我下意識地說。作品的構圖是一架飛機衝向兩座摩天大樓。

「欸，該不會是雙子星大樓？」

裕美冷不防高聲說道。浮現在我腦海裡的，是二〇〇一年所發生的恐怖攻擊事件

「九一一」。

裕美立刻取出展覽會的場刊，確認作品的標題。上面寫著《Erik Satie，香港》（一九七九年）。

「好像是香港欸。」

「什麼啊，竟然是香港！」

「嗯，嗯。」

我們之間有種如釋重負的感覺。「我聽說以前飛機要降落在香港機場時，好像都會從大樓上空穿越喔。」我們異口同聲地說。

「你喜歡香港？」我問著。裕美接過話說：「嗯，我去過好幾次了。我很喜歡那座城市啊。雖然不清楚為什麼，但我從以前就對紛亂無章的城市著迷。」

看著並列的兩座摩天大樓與飛機，下意識想起「九一一」，恐怕並非巧合。二○○一年九月十一日，裕美當時在紐約，而我住在華盛頓特區。這兩座城市同時成為恐怖攻擊的目標。

如前面所提到的，觀看作品的人，是帶著儲存在大腦中的回憶與經歷觀看作品。因此，鑑賞者會有所感悟並想要探索其中的意義，而本身的價值觀與過往經歷便占了極大比重。這就是觀賞藝術的樂趣所在。允許各種解讀的作品擁有廣闊的包容度，如同一面反映時代與人物的明鏡。

「大樓」接二連三地出現。有的是從遠處捕捉的畫面，有的是室內的景觀，也有的是被用力塗抹一番，令人感覺像是大樓的殘影。

嗯？

一進入新的展廳，再次看到兩幅以大樓與飛機為主題的作品。兩者都是以深藍色的單調天空為背景，並以白色線條簡筆畫了兩棟大樓。大樓無依無靠地矗立著，正上方則是飛過一架白色飛機。

這也是香港嗎？

確認一下場刊，標題寫著《大樓與飛機，N. Y. 1》《大樓與飛機，N. Y. 2》。

這回總算真的是紐約了。創作時間是二〇〇一年十二月。

大竹伸朗《Erik Satie，香港》（エリックサティ、香港，1979年） 26×18.7 cm

「是紐約啊。」

「是啊。」

「二〇〇一年啊？」

「嗯。」

說完之後，我和裕美陷入沉默。

過了一陣子，我才說：「那一天，你在幹嘛？」

「那天剛好是度完蜜月回來的隔天。小有呢？」

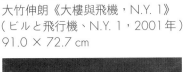

大竹伸朗《大樓與飛機，N.Y. 1》
（ビルと飛行機、N.Y. 1，2001年）
91.0 × 72.7 cm

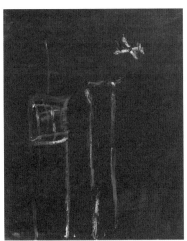

大竹伸朗《大樓與飛機，N.Y. 2》
（ビルと飛行機、N.Y. 2，2001年）
91.0 × 72.2 cm

「我當時正跟男友大吵一架。」

九一一當天早上，我在華盛頓特區的自家公寓裡，與男友躺在狹小的床上背對而眠。前一天，我倆才剛劍拔弩張大吵一架。兩人宛如遭受致命傷害的動物，奄奄一息地躺在水邊，悲傷與憤怒地想著事到如今唯有分手一途。那天早上，他的手機響個不停。他疲憊地從床上撐起身子，伸手去拿手機。緊接著小聲驚呼：「欸？」急急忙忙打開電視。

只見雙子星大樓的上半部濃煙滾滾直沖天際。

「火災？」

「不是，好像是發生事故。」

過了不久，螢幕上出現一個小黑影接近大樓，隨即被吸進去的畫面。

我們只是茫然地看著。

人類可能無法同時承受不同種類的悲傷。先前感受到的憤怒被另一種層次的恐懼及悲傷所取代，我們只能沉默地緊緊擁抱。後來，我和他在一個月後徹底分手，但是那一刻，我們所有的爭吵感覺就像屋子角落裡堆積的塵埃，我倆只是彼此依偎著。

至於裕美，如前面所提到的剛度完蜜月回來。重返工作崗位的那一天，早上起床時，第一架飛機正衝進了雙子星大樓。

「我想去上班，可是交通工具都停擺了，只能先待在家裡。我一直盯著電視，看到（世貿中心）樓塌了，我整個人都呆了，過了一會兒才猛然想起來，我朋友正在那裡工作！我不停打電話，打了又打、打了又打，怎麼也打不通。我也真蠢，竟然還想打通電話。畢竟那一整棟大樓，全都沒了啊。」

回過神來，才發現那已經是十八年前的事了。這是我倆第一次談起「那一天」。白鳥先生靜靜地陪在我們身邊。老實說，那一瞬間，我們完全忽略了白鳥先生的存在。所以也不記得他當時有什麼反應。可見作品給我們的印象有多深刻。

儘管如此，大樓與飛機，N.Y.。

這件作品真的與九一一有關嗎？

也許只是巧合，是我們自己將它與種種蛛絲馬跡連繫起來。

作品只是靜靜地待在那裡，向觀眾提問。

——你是如何看待這個世界？——

後來看了好幾件作品，常常讓我們不知該如何描述。這時候，白鳥先生就會耐心等待我們開口。他甚至很愛這種難以言喻的「留白」。不經意間的「啊啊……」感嘆裡蘊含著千迴百轉的思緒，是他最喜歡的即興音色。

他深愛著人與人相遇時交織譜成卻轉瞬即逝的音色——。

心癢癢的時候

「這一次總算讓我明白，我平時根本沒好好看作品啊。真有意思！」

離開了美術館，裕美笑得臉都皺成一團地說著。一行人彷彿被扔進六百件作品的漩渦

裡，儘管身體因此疲憊不堪，卻意猶未盡地不想回家，於是找了一家傍晚營業的居酒屋，與Maity和白鳥先生他們四個人各點了五〇〇cc的生啤酒。

「乾杯！」

直到現在，我都沒好好跟白鳥先生他們介紹一下裕美，真是該檢討自己。「裕美這女人啊，她可是在脫衣舞吧慶祝四十六歲生日的喔！」我向大家介紹著。裕美現居紐約，平時寫隨筆與小說，也經營一個頗受歡迎的Podcast。我拋開上述官方簡介，冷不防爆猛料說她「在脫衣舞吧慶生」，她不以為意，得意洋洋地開啟話匣子……「沒錯。我朋友開了一家脫衣舞吧，就在澀谷！」

白鳥　欸！

裕美　我生日那天一直在工作，當天又下大雨，讓我疲憊得只想直接回家，可是我那個開脫衣舞吧的朋友也有經營一般的酒吧，所以我就想著去去一下也好。後來我的美國朋友也去了那裡，我們就提議去脫衣舞吧看看。反正當天是我生日嘛，氣氛也正好。去了之後發現店門口停了一輛很猛的瑪莎拉蒂，進去之後，店裡的人跟我們說：「有個大財主一來就把所有女孩子都帶走了，這樣行嗎？」感覺店裡也措

手不及的樣子。

有緒　大財主！是不是會說「來人啊，給我上香檳王（Dom Pérignon）」之類的？

裕美　對。不過，我有生日這個黃門……不是黃門，那個怎麼說？就是水戶黃門[3]拿的那個。

白鳥　嗯？印籠？[4]

裕美　啊，沒錯，就是印籠。因為我們有印籠加持，所以還是有三個女孩子來我們的座位上。

白鳥　太有趣了！

裕美　那間脫衣舞吧的舞者主要是外國人或混血女孩，這一點跟其他店有些不一樣。聽說像東京的話，如果不是跟白人的混血兒，就很難被錄用。不過，日本有很多巴西和巴基斯坦的混血兒，他們都很難找到夜間的工作。但是這家店的女孩子很多元，有許多個性十足又有趣的女孩，真的很棒啊。

3　譯註：德川幕府時期的水戶藩藩主。

4　譯註：十六世紀日本男性外出時用來盛裝印章、草藥以及丸藥等隨身小物的用具。此指水戶黃門微服出巡時用以表明身分的標記，上有三枚葵葉的德川家紋。

白鳥　這麼棒啊（笑）。

裕美　嗯！

裕美繼續聊著她會在什麼時候、對什麼樣的人動心。白鳥先生與Maity聽得津津有味，爆笑不斷。隨後，談話內容愈來愈限制級，我忍不住問了白鳥先生之前就想問的事。

有緒　白鳥先生什麼時候會覺得心癢癢的？一般看到美女至少還有外貌這類視覺訊息，但是少了這個的話，動心的點是什麼呢？

裕美　哦，直搗核心啊。

白鳥　我啊，二十多歲的時候，對氣味很有感覺啊。

川內　啊啊，氣味啊。

裕美　氣味很重要！

川內　啊啊，是不是像「這個人身上好香」這樣？

白鳥　對對。不過，這幾年，大概年過四十之後吧，覺得自己對氣味沒什麼反應了。像最近，就不知道自己怎麼了（笑）。

裕美　為什麼會這樣呢？那聲音呢？

白鳥　我對聲音有反應啊。如果聽到我喜歡的那一種聲音。就像外表一樣，有時候也會對聲音動心啊。

有緒　你喜歡什麼樣聲音的人？

白鳥　我不太會形容，應該是聲音溫柔的人吧。比如說，（一起去看波爾坦斯基展覽的）真由美小姐的聲音就非常好聽。感覺發聲的方式很放鬆。所以對我來說，我不是被外表所騙，而是被「聲音」所騙。不過，這個跟被外表所騙沒什麼區別吧。

有緒　但是你不覺得聲音比外表更能顯現出人的本性嗎？畢竟是從體內發出來的。對了！白鳥先生跟他的妻子非常恩愛喔。

裕美　哇～！

白鳥先生與妻子優子小姐，是在水戶市內由白鳥先生主辦的「白鳥馬拉松」活動上認識的。雖說是馬拉松，但不是跑步的那種，而是一整天像馬拉松那樣都在同一家店裡喝酒，實在是很拚的一場活動。會場就在白鳥先生常去的咖啡餐館「trattoria Blackbird」。

「我和那家餐館的人從開業以來就成了好朋友，所以我決定在那裡舉辦按摩店開業一週年

的慶祝活動。我平時拍的照片也在餐館裡用投影機播放出來。」

這是一場從早到晚人群絡繹不絕的熱鬧活動，不僅有知交好友，也來了不少陌生人。在深夜來到現場的，就是優子小姐。

有緒　　第一印象是什麼感覺？

白鳥　　這個我完全不記得啊，喝得太醉了。因為我從早上八點就開始喝，優子是晚上九點左右才來的。不過，當我幾天後在同一家店的立食區喝飲料，優子來向我打招呼，我才想起她那天有來。

有緒　　所以你們認識沒多久就結婚了啊。

裕美　　有辦婚禮嗎？

白鳥　　對對對。

裕美　　真厲害。

有緒　　沒有欸。畢竟我們在談婚論嫁之前就決定一起住了。

白鳥　　欸，為什麼!?為什麼會做這個決定？？

白鳥　　其實我們也不太明白，但是我們在聊的時候，發現非常談得來。我們意識到彼此

都有共識，兩個人在一起就像一個完整蛋糕那樣完美。就好像，如果在一起是正常的模式，那我們就住在一起吧。那時候我們才認識了兩個星期左右吧。因為優子要和她媽媽住在一起，我就說「那也算我一個吧」，然後就搬到她家去了。

裕美　太猛了啊！

有緒　這樣一來，優子小姐的媽媽也很驚訝吧？畢竟兩個星期連個影兒都沒有的男人突然冒出來，而且是全盲，還說要結婚，根本是三連爆吧。

白鳥　後來我有問，她媽媽說，「朋友多不是挺好的嗎？」因為我的朋友真的很多。

Maity　用這一點來看人，很了不起啊。一般都會問工作或收入怎麼樣，她媽媽卻覺得「朋友多不是挺好的嗎？」真的很難得啊！

你看到了什麼？

我喜歡展覽會後的座談會，喜愛程度不亞於鑑賞過程，甚至更喜歡。感覺又回到了年輕時候，與朋友看完電影後找一間咖啡廳大聊特聊的情景。

「SESSION！」這類工作坊在鑑賞結束後也有「反思」的時間，白鳥先生會回答參加者的提問，並與大家分享心中所感。這時候，參加者總是會問白鳥先生同樣的問題。

那就是「真的能理解含意嗎？」「白鳥先生『看到了』什麼呢？」。

從「看得見的人」的觀點來說，提出這些問題是很正常的，但是白鳥先生每每聽到這類問題，嗯——感覺哪裡不太對勁……心情總是很複雜。我在看完波爾坦斯基展覽之後也問過他：「你會在腦海裡浮現出畫面嗎？」或許他當時的心情也是如此複雜吧。話雖如此，忍著想問又不好意思問的心思也很難受。所以只能透過溝通交流加深對彼此的了解。

「有的人是中途失明，還能在腦海中勾勒出具體的畫面，所以他們可以說：『這些我能理解。』但是我幾乎沒有視覺方面的記憶，腦海也只有模模糊糊的印象。它可能是一幅畫，或者什麼也不是。所以有人問我的話，我會回答：『我能理解。』但這不是重點。」

「這又不是傳話遊戲，要求正確率有幾成吧。」

「嗯，要求正確率的話，便取決於能運用多少『視覺記憶』了，對我來說根本沒意思。」

這一點其實非常重要，我也是與白鳥先生一起看了這麼多次才終於明白。

最大的問題在於，眼睛看得見的人總是把視障者歸類於「眼睛看不見的人」。即便是視障者，先天性失明的人與成長到某個年齡才失明的人有著截然不同的經歷，大腦所儲存的資訊量與內容當然也各不相同。因此，對於視物體驗極其匱乏的白鳥先生來說，「看得見」的世界與明眼人以及中途失明的人並不一樣。換句話說，我眼前所見的杯子，在白鳥先生的腦海

裡並不是以同樣的大小、顏色、形狀重現。他是透過與眾不同的想像力在「看」它。反過來說，「看得見的人」也無法想像他「看到」了什麼。

在此回顧一下森山小姐策劃水戶藝術館鑑賞工作坊時所說的話。她說開辦工作坊的目的，「不是為了縮短看得見的人與看不見的人之間的差距」，實際上正是如此。看不見的人與看得見的人一起觀賞作品，最終結果並不是讓雙方對作品有同步的印象。而是以生動的話語為立足點，共享所有看得見的、看不見的、理解的、不理解的「對話」旅程。

不能因為感想與解讀與自己不同調，便認為對方是錯的。正因為存在差異，才有新的發現，讓自己的海域變得更豐富。自己也可能在這段過程中，說出已塵封許久的往事。就像我們今天一樣。

「那天以後」的日子

有緒 　說到剛才那幅可能與「九一一」有關的作品，那天正好是裕美度蜜月回來的隔天，當時妳是在路透社工作吧。

裕美 　是啊。簡直跟地獄沒兩樣。因為我前一天剛回來，所以調到十一點半上班，可是早上起來打開電視就看到……

Maiy　啊，這樣啊。

裕美　所以啊，明明「大姊」的事情那麼重要，我卻因為工作抽不了身。當時只想當場辭職走人。可是，感覺公司同事都在邊哭邊工作，我也不好開口。後來才知道那天有幾位同事去世貿中心採訪研討會，結果他們都罹難了。

「大姊」是我和裕美的共同朋友。她從十幾歲起就在美國生活，是一位不吝提供協助與知識的施予者，我和裕美搬到美國後，同樣受到她無微不至的關照。像是如何找公寓、如何考汽車駕照、如何做飯、如何投訴、如何寫報告，只要問她都能獲得解決。這位幹練又美麗的大姊在美國當地是一位專業人士，也是我們憧憬的目標。

二〇〇一年，轉眼赴美六年的我，在菲利普美術館附近一間小型顧問公司工作。當時大姊已搬到紐約，所以平時和她沒怎麼聯絡。後來才聽說在世貿中心工作的大姊和未婚夫受到恐攻波及，大姊幸運獲救，但未婚夫不幸罹難。如此晴天霹靂的消息，實在令人難以置信。

我始終毫無理由地相信身邊親近的人不可能遭遇這種事情，因此，不成器的我一時無法接受這個消息。

我想著應該與她聯繫。另一方面，又突然對聯繫一事感到猶豫。到現在才想到要聯繫，

會不會太不合時宜，反而更傷人呢？還是等她安頓下來再打電話吧……然而，一個月過去了，我完全錯過了聯繫的時機，不僅辭去了顧問公司的工作，也與男友分手，離開了美國。

再次遇見大姊是在十六年後，二〇一七年的秋天。我在東京的越南餐廳與她重逢，一見到她的臉就哭了。這一點也不誇張，我很開心能活著再見到她。真希望能早點與她聯繫，但是十六年前想說的話已難以言喻。「大姊只要知道小有有這份心意，相信她一定很開心的。」

裕美笑著說。

「是嗎？她那麼照顧我，我卻連一通電話都沒打，實在太差勁了。」

有些話只能在那一天、那個時刻說出來。某個時刻的某個時機，一旦錯過了，這些話就再也說不出口。只能將吞下去的千言萬語，深鎖在心中的抽屜裡活下去。但是，藉著與老友談心，感覺自己的抽屜輕了幾公克。

有緒 我前年（二〇一七年）久違前往紐約，有去參觀雙子星大樓遺址。自從二〇〇一年離開美國，我就再也沒去過紐約，不知道那裡變成什麼樣子。去了之後發現地下樓層成了購物中心，每個人都很開心地逛街購物。我真的很驚訝。地面上固然有紀念碑，地面下卻是美國的日常生活。我無法理解在一個發生那樣慘劇的地

裕美　方，往地下樓層建造「購物中心」的感覺。雖然我在美國生活過，仍是莫名覺得自己對美國一無所知。

當時在討論如何處理舊址確實有不少爭議，也有人說想要悼念罹難者，就要讓它成為能夠帶動經濟活絡的地方。

有緒　打個比方啊，難道沒有人想過讓它成為一處靜謐之地嗎？

裕美　有是有，但是聲量太微弱了。畢竟以美式觀點來看，那就是「失敗」的表現。

有緒　對喔，談到美式的「成功」與「勝利」，那就是經濟繁榮啊。這也是美國價值觀的真實寫照。

裕美　那裡不是有「九一一國家紀念博物館」（National September 11 Memorial & Museum）嗎，裡面設置了一個區域，告訴你發生了某件事實，接下來有個地方讓你選擇進去或是不進去，繼續往前走就會有「那一天」的音訊檔案喔。

有緒　欸，真的假的？

裕美　真的啊。

有緒　能聽到那天的聲音？

裕美　對，像是某人打給某人的電話。

有緒　　真的假的？

裕美　　真的。

Maiy　　如果選了想要體驗，就能聽到那天的聲音啊。

裕美　　沒錯，裡面有單間，還用環繞立體聲播放，很震撼。

有緒　　不是用耳機聽啊？

裕美　　唔，不是用耳機聽的。一進單間就能聽到了。白鳥先生，你吃炸物嗎？酥炸起司

豆皮捲，入口即化哦。

白鳥　　那我來一份。

裕美　　這邊是放熱的菜嗎？那我放在這個盤子。

有緒　　環繞立體聲啊。

紀念碑、購物中心以及「那一天的聲音」在物理上重疊於一處，感覺就像方才所見的大竹伸朗的拼貼作品一樣。不過，城市本身也許就是如此。在城市裡，許多人的生活、工作、經濟、旅行與日常生活，以及存在於該處的一切機能、營生、感情、記憶全都重疊在一起。其中有些被認定為特別「難以忘懷」的事物，就會以紀念碑或博物館的形式保留下來。至於

未經認定的，便讓它隨風而逝，或者在開發過程中遭到暴力摧毀。

Maity 不過呢，它可以讓你選擇要不要進去那裡（音訊檔案室），我覺得擁有自主權這一點還是不錯的。因為自己可以選擇嘛。像日本的博物館，感覺就只能按照順序觀看，還不能選擇不想看的。

裕美 「不能選擇不想看的。」Maity 剛剛說的這句話很中肯啊。我們甚至連選擇的餘地都沒有啊。

Maity 儘管如此，總覺得日本太小心謹慎了，就連博物館也僅止於呈現事實而已。像美國的博物館還能讓你親身體驗。例如給你一張身分證件，告訴你現在是某某士兵，選擇繼續參觀的話，就能透過展覽體驗第二次世界大戰，讓你澈底身歷其境。

裕美 是啊，但是我覺得要做好心理準備，我就是在渾然不覺的情況下進了音訊檔案室。因為我是忙到最後一刻才趕去看展，也沒有事先做好功課，就照著參觀動線進去了，結果發現不太對勁，不能這麼貿然闖進去，所以先離開了那裡，調整好心情再進去。

有緒 ……結果如何呢？

裕美 真夠嗆的。一般人的反應可能就是十分震撼，真的是非常勁爆的一次體驗，我很慶幸當時選擇身歷其境，我可能也會質疑自己為什麼不選擇吧。或者問問進去過的人有何感受。

Maity 即使沒有選擇身歷其境，我可能也會質疑自己為什麼不選擇吧。或者問問進去過的人有何感受。

裕美 白鳥先生呢？如果有這種音訊檔案室，你會想要進去嗎？

白鳥 嗯，我應該會進去吧。比起這個，我更希望大家就近思考展覽本身的意義。比如說，我們可以在廣島的和平紀念資料館觀看倖存者的相關影片或其他資料，我認為這是有必要的，但是這裡面缺少了從日本以外的角度來了解「廣島」。不論是廣島或長崎，甚至是大屠殺，我們都沒辦法了解與它相反的意見和觀點。我覺得九一一事件也是這樣吧。

有緒 是啊，確實如此。

裕美 只聚焦在悲劇上是不足夠的，應該探討為什麼會發生？

白鳥 沒錯，我對這一點非常不滿。

這個社會中發生的每一件事情，都有不同的觀點與不同的「正義」。為了經濟、為了效率、為了公司、為了國家。像我認為荒謬得難以言表的福島核能電廠事故，其中也存在某些人的「正義」。不論多少人深受其害，仍是有人堅信並繼續主張「核能發電是必要的」。長崎與廣島的原子彈爆炸事件以及敘利亞內戰，只要換個觀點，便存在某些人的「正義」。這些「正義」與「正義」互相衝撞而碎裂，四下飛散的碎片有時甚至會傷及無辜的人。因此，信奉某種正義的我，或許在別人眼中也成了一把殘酷的利刃。所以我們不僅要把「悲劇」傳給後代子孫，還必須理解悲劇的多面性與複雜性，一步一步往前走。我想，這就是白鳥先生想要表達的意思吧？

分別住在紐約、水戶、東京等不同城市的我們，何時才能再聚首呢？即使還有許多話想說，想必也有一段時間無法再見面了吧。不過，就像長篇小說和電影一樣，所有美好夜晚終將結束。裕美此時拿出了手機。

裕美　接下來呢？

有緒　對喔。末班車可能快要開了。

裕美　欸，末班車？末班車？已經這麼晚了嗎？現在幾點了？

有緒　嗯，還來得及，但我也差不多該回東京了。

參考文獻

《百聞不如一見!?用話語與視障者鑑賞美術指南》（百聞は一見をしのぐ!?視覺に障害のある人との言葉によ. る美術鑑賞ハンドブック・Able Art Japan）

大竹伸朗《看不見的聲音，聽不到的畫》臉譜出版

看起來像湖泊的草原是什麼？

話題再回到一九九五年。

白鳥先生想與喜歡的女孩約會而初次造訪美術館。因為那段美好時光，從此踏上了美術館巡禮之路。

「我很想去看作品展，但我是全盲。希望有人能隨行引導我，並且為我說明對作品的印象。短時間也行，能不能麻煩你們？」他鍥而不捨地打電話給美術館──。

雖然白鳥先生無意將鑑賞美術當成畢生的志業，最終卻透過此舉消除了先前覺得自己不如「看得見的人」的自卑心態，也打破了「看得見」與「看不見」之間的障壁。

主要的契機有兩件事。第一件事在一九九六年，白鳥先生首次獨自一人前往名古屋市美術館參觀梵谷的展覽。他回憶，「現場有很多素描作品」。

據說那是漫長的一天。

現在的白鳥先生已有了自己的原則，「選自己想看的去看」、「太累的話就不看」，但是當時一切都還在摸索。美術館派來隨行引導他的人也是如此，結果那天兩個人慢慢地逐一鑑賞所有作品，足足花了三個多小時才看完七十三件作品。

「我已經累壞了，對方一直在說話，肯定也是筋疲力盡，我正想跟他道謝，他卻先跟我

說：『非常謝謝你。』我納悶地想：『怎麼回事？』後來才知道，他雖然是展覽的主辦單位，卻沒有機會這麼仔細地觀賞作品，所以他反過來感謝我，讓我十分驚訝。」

對方看似在幫我，其實自己也很享受一起看展的樂趣。總是對人說「謝謝」的白鳥先生，從那一刻起立場倒轉，成了被「感謝」的一方。

第二件事讓他覺得很有意思，「眼睛看得見的人，其實也不一定看得清楚」。當時他去看印象派的展覽，隨行引導的是松坂屋美術館（名古屋市）的男性工作人員。連續看了幾幅畫後，他對著一張作品開始說明：「畫裡有一個湖泊。」話才說完，他叫了一聲：「啊！」接著糾正說：「不好意思，畫裡有黃色的斑點，所以不是湖泊，應該是草原才對。」對方驚訝地說：「這幅畫我明明看了好幾次，一直以為那是湖泊。」

白鳥先生聽了也非常錯愕。

「什麼!?湖泊跟草原不是差很多嗎？我之前以為『看得見的人』什麼都看得很清楚，其實『看得見的人』也沒看得那麼清楚嘛！這麼一想，我對許多事情都非常看得開了。」

確實如此，當「看得見的人」與「看不見的人」一起鑑賞作品，經常會意識到自己的成見與誤解。看得見的人在日常生活中會接觸到大量視覺訊息，但是大腦不可能鉅細靡遺地處

理所有訊息，所以眼睛只會聚焦在必要之處，並且篩選出必要的訊息。與此同時，不必要的東西即使進入視線範圍裡，大腦也不會加以處理。這種選擇性注意力（Selective Attention）便是認知偏誤的一種。

有一個著名的「大猩猩」實驗證明了這種認知偏誤。這項實驗準備了一段影片，一群人分別穿著黑色上衣與白色上衣在狹小的空間裡活動，各自將籃球傳給對方。實驗並要求受試者數一數白上衣小組傳了幾次球。影片中途安排一名成員穿著大猩猩的玩偶服，緩緩穿過傳球的人群。看完影片後，詢問受試者「有沒有看到大猩猩」，結果大約有半數到三分之二的人都說沒注意到大猩猩。因為受試者將所有注意力放在「需要看的事物」上，以致於忽略了其他事物。然而，在沒有要求計算傳球次數的情況下，大多數人都會注意到大猩猩。

哲學家鷲田清一在他的著書中也提到類似的原理。

我們平時的「視力」非常匱乏。只看得見值得一看的，也就是需要看的事物，其餘大多一掃而過。（中略）當眼睛對意義與符號有所反應，便失去了原始的「視力」本能。這樣的眼睛不但無法瞄準，甚至連徬徨、躊躇、打盹都忘了……。

為了精準鎖定眼中所見的事物，並且讓所見的事物遵照「世界」秩序運行，或

許這種經濟制度是必要的。（《想像課程（想像のレッスン）》）

因此，即便特地前往美術館排著長長隊伍買票進場，費了一番工夫才看到作品，實際上

能看到的也是少之又少。然而，有個「看不見的人」在身邊時，大腦就會關閉平時用來篩選

事物的雷達，我們的視角完全可以在作品上自由逛巡，聚焦在不起眼的細節。多虧如此，松

坂屋美術館的男性工作人員才會說：「我突然看清了以前沒發現到的東西。」對白鳥先生來

說，這件插曲也是顛覆了「看見」這項概念的空前體驗。

「我以前只知道有個知識，說一般人雖然眼睛看得見，但是只看得見自己想看的。我只覺

得這與看待事物的觀點或注意力有關，並沒有實際的感受。我以為看得見的人什麼都看得很

清楚，所以當我發現看得見的人其實也沒看得那麼清楚，就看得開許多事情了。」

這番話讓我拍案叫絕，太有趣了！同時也非常好奇，那幅讓白鳥先生頓悟的「看似湖泊

的草原」，究竟是什麼樣的作品？因為已時隔二十多年，想要確認並不容易，但我仍是決定盡

可能地調查。

根據白鳥先生的回憶，場所肯定是松坂屋美術館，時間則是他剛開始參觀美術館後不

久，應該是一九九六年或一九九七年吧。

我用Google簡單搜尋一下，發現「印象派與後印象派展」在一九九六年二～三月巡迴至松坂屋美術館展出。我接著縮小範圍搜尋松坂屋美術館的展覽會紀錄，查到這段期間前後並沒有舉辦其他有關印象派的展覽會。太好了，賓果！

接下來，我繼續尋找圖錄。再用Google大致搜尋了一下，發現雅虎拍賣有人出售圖錄。真是便利的世界啊！我不禁感嘆著，隨即以一百日圓得標。

等圖錄一到手，我便立即翻閱。像草原一樣的湖泊啊。應該不是太常見，翻到了就很容易辨認出來吧。

翻了幾頁後，立刻看到一幅近似的畫。是文森·梵谷的《亞爾公園，陽光明媚的草地》（アルルの公園、陽のあたる芝生，一八八八年）。很好，確實有黃色的斑點。

為保險起見，我再翻看其他頁。咦，好像不太對。像草原一樣的湖泊……其實有好幾幅畫都很像啊。阿爾弗雷德·西斯萊（Alfred Sisley）的《奧爾瓦訥河岸上的柳樹》（*Willows on the Banks of the Orvanne*，一八八三年）和卡米耶·畢沙羅（Camille Pissarro）的《路維希安》（*Louveciennes*，一八七〇年）也很可疑。

我已經陷入混亂，過了幾天再和白鳥先生以及Maity重新看一次圖錄。結果Maity看著我挑出來的作品說：「欸——這個？看起來一點都不像湖泊啊——。」接著拿起圖錄，翻到另一頁，說：「你看，應該是這個吧？看起來是不是像湖泊？」那是我完全沒注意到的一幅畫。

什麼啊，怎麼會這樣呢？這是怎麼一回事？

為什麼我會如此混亂？揭開謎底的關鍵即在於「印象派」。

印象派起源於一種新的嘗試，利用顏料與畫布重現人類視覺所感受到的「光」。許多人喜愛印象派的繪畫，若是仔細體會它的魅力，或許也會被它那能讓人感受到自然光線的透明感以及複雜色彩交織的鮮豔色調所吸引。

這種描繪光線的技巧，正是印象派掀起的空前創舉。用顏料重現「光」的技巧在現代看來不足為奇，卻是結合感性與科學探索的結果。

顏料本身具有混合得愈多、色彩愈混濁的物理特性。若是為了調出複雜的色彩而混多種顏料，顏色就會愈混愈深，最後變成黑色。既然如此，與白色顏料相混又會如何？色澤雖然會變亮，卻少了透明感，與「光」相去甚遠。

沒錯，光是透明的。

印象派的畫家因此研究出「筆觸分割」（色調分割）技巧。他們不再將顏料混在一起，而是以點狀筆觸將各色顏料分別塗在畫布上。如此一來，各個色彩就不會相混而混濁，看起來明亮又輕盈。這是利用了「視覺混合」（Optical Mixture）現象，不同的色彩只要顏色相近，看起來就會覺得是混在一起。

人類的視網膜就會下意識地當成同一種顏色。現代印刷技術也運用了這種現象，即便是能呈現無數色彩的全彩印刷，實際上也不過是透過印刷機混合常見的四色網點印刷出來。

印象派的起源據說是克洛德・莫內（Claude Monet，一八四〇～一九二六年）描繪河岸碼頭的作品，《蛙塘》（La Grenouillère，一八六九年）。當時莫內與雷諾瓦（一八四一年～一九一九年）仍是寂寂無名的窮畫家，兩人聯袂前往塞納河畔寫生。他倆是在同一間畫室相識的好朋友，時常一起出門寫生。

那時候已研發出軟管式顏料，所以能帶著顏料走出戶外。他們在野外搭起畫架，奮力描繪眼前隨著光與風、空氣流動而不斷變化的自然景色。此時需要全新的繪畫技巧，才能畫下只存在於剎那間的透明光線與印象。於是，他們用點狀筆觸將不同的色彩並置在畫布上……。

雷諾瓦與莫內在這一天各自留下了作品，描繪陽光映照在水面上的碼頭美景。五年後，莫內發表了《印象・日出》（Impression, soleil levant），「印象派」之名於焉誕生。

因此，印象派繪畫並不注重輪廓清晰，而是保留了密集且粗獷的點狀筆觸。這是優先考

慮瞬間的「光」與「印象」，而不是物體寫實性的結果。印象派繪畫初次問世時，據說評論家們備受衝擊，因為他們看慣了線條與色彩鮮明清晰的畫作，因此批評印象派繪畫「連未完成的壁紙還不如」。

無人知曉的事

我與Maity翻看著圖錄，詢問白鳥先生：「關於那幅畫，你還記得哪些嗎？像是畫裡面有沒有人？描繪的天氣是怎樣的？」

「嗯——太久以前的事啦。我沒印象了，不過，畫裡面應該沒有人。」

「確定有黃色斑點嗎？」

「嗯——應該是吧⋯⋯。」

這是唯一的線索了。

最後列入候選的三件作品，分別是文森・梵谷的《亞爾公園，陽光明媚的草地》、布朗什・奧什代（Blanche Hoschedé，一八六五年～一九四七年）的《田地》（一八九〇年左右），以及克洛德・莫內的《洪水》（一八八一年）。

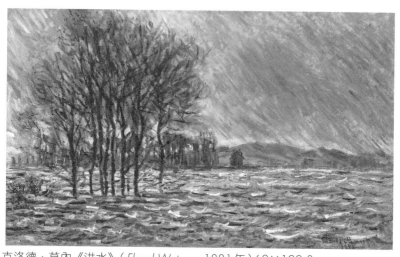

克洛德・莫內《洪水》（*Flood Waters*，1881年）60×100.3 cm

Maity 選擇了《洪水》，但我確定不是這一幅。因為《洪水》描繪的是氾濫的塞納河，畫的本來就是「水」，以草原來說，整體感覺未免太暗了。

我們三人對著圖錄議論紛紛。但這些都只是猜測，不可能有定論。畢竟唯一知道答案的白鳥先生也無法斷言：「沒錯，就是這幅畫！」更何況，他也不知道松坂屋美術館那位男性工作人員是誰。

這次討論結束後，我立即前往奈良縣立圖書資訊館演講。主題正是與白鳥先生的美術鑑賞體驗。

機不可失，我也決定利用人多力量大的「集體智慧」解決這個問題。演講當天，我用會

場的投影機依次播放三張照片，詢問現場約四十名聽眾並請他們舉手回答：「你覺得哪一張看起來像草原的湖泊？」

答案與我的猜想落空。沒想到竟然有那麼多人選擇《洪水》。

Maity喜孜孜地說：

「這個故事最好的結局，就是沒有人知道答案是什麼啊。」

嗯，也許吧。

參考文獻

木村泰司《印象派革命（印象派という革命）》ちくま文庫

吉川節子《印象派的誕生 馬奈與莫內（印象派の誕生 マネとモネ）》中公新書

鈴木宏昭《認知偏誤 潛藏心中的神祕作用（認知バイアス 心に潛むふしぎな働き）》ブルーバックス新書

鷲田清一《想像課程（想像のレッスン）》ちくま文庫

和大家一起鑑賞藝術

有沒有聽到什麼聲音？

上：三菱一號館美術館。第一次與白鳥先生鑑賞。（第1章）左：國立新美術館。左邊是有村真由美小姐、右邊是Maity。（第3章）© 市川勝弘

多聞先生對佛像很熟悉的樣子。

這是哪裡的風景啊？

右：水戶藝術館。左為佐久間裕美子小姐。（第4章）© 武田裕介
上：興福寺境內。戴帽子的男性為矢萩多聞先生。

我還滿喜歡這個的。

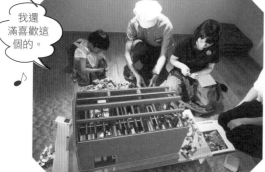

上：聆聽興福寺僧侶南俊慶先生說話的工作坊參加者。（第6章）
左：第一間美術館。沉迷於惡魔標記《搬入計畫》。（第7章）

這幅畫尺寸龐大卻很細膩。不敢相信這是木刻版畫!

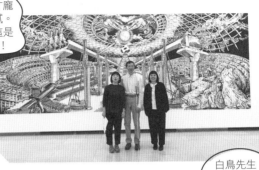

黑部市美術館。
攝於風間幸子的作品前。
左邊為瀧川織繪小姐。
(第9章)

白鳥先生看起來好像古民宅裡的妖精!

《夢之家》。惬意地坐在起居室的矮桌前。右起第二位是佐藤純也先生。(第11章)

《夢之家》。換上文字君緊身衣。(第11章)

《夢之家》的外觀。在那住了一晚。(第11章)

欸,這個,像不像蛤蜊?

呃,還是海象?

茨城縣近代美術館。觀賞塩谷良太的《物腰(2015)》。(第12章)© 市川勝弘

第 6 章

惡鬼眼裡含淚

愛德華・霍普《夜遊者》、法橋康弁《木造天燈鬼立像》《木造龍燈鬼立像》、

成朝等人《木造千手觀音菩薩立像》

「好，我們去奈良看佛像吧！」我如此提議。對現代美術情有獨鍾的Maity不解地問：

「咦，佛像！真的要去看佛像？為什麼是佛像？」哎，我能了解她的心情。畢竟我和Maity對佛像一竅不通，不明白它的妙趣所在，也不知道如何看待它。不過，人類是追求變化的生物。既然看了歐洲繪畫、現代美術，接下來就看佛像吧，嗯。「肯定會有許多新發現的。」我這樣說著，自行選擇了興福寺國寶館。

興福寺擁有一三〇〇多年的悠久歷史，獲聯合國教科文組織列為世界文化遺產，知名景點有五重塔以及鎌倉時代「重建的北圓堂、位於伽藍²中心的中金堂等等。值得一提的是中金堂，乃是集結當代頂尖寺院建築技術，耗時二十年於二〇一八年修建完成。昔日的中金堂因年久失修，據說破舊到需要用木柱支撐腐朽破敗的屋簷，並在佛像上方搭帳棚遮擋風雨。

興福寺也以佛像聞名。就我在旅遊指南上所見，每一尊佛像都非常迷人。其中宛如憂鬱美少年的阿修羅像，甚至還有粉絲俱樂部。除此之外，擁有四十二隻手震懾人心的千手觀音像，以及據說是佛雕大師運慶晚年所製作的無著・世親像似乎也不錯。

由此可知，佛像世界也是很前衛的。

讓白鳥先生導覽

這是我們三人第一次前往關西，感覺像遠足前一天一樣興奮。在此之前，通常是由住在水戶的 Maity 就近隨行引導白鳥先生，但這回 Maity 說：「我有個展覽想看，所以我要先去關西。」無論何時何地，Maity 都不會錯過看展的機會。因此，從東京到奈良這段路程就由我帶領白鳥先生了。

好的，我一定會完成任務的……。

白鳥先生說，既然都來了，不如先去川崎市市民博物館看展之後再出發。而我也是不會放過任何看展機會的人。所以我們就約在離川崎市市民博物館最近的武藏小杉站碰面。

我提前三十分鐘抵達武藏小杉站。因為時間很充裕，我還能去喝杯咖啡。距離約定時間還有五分鐘，我便悠哉悠哉地前往會合的公車站，卻鬼打牆似地怎麼也找不到站牌，我像無頭蒼蠅一樣在車站周圍繞來繞去，好不容易發現白鳥先生的身影時早已過了約定的時間。

1 譯註：日本歷史中第一個由武家政權統治的時代，以鎌倉為全國政治中心。一一八五年～一三三三年。

2 譯註：佛教將僧侶聚集、共同修行及生活的場所稱為伽藍，也就是後來所稱的寺院。

「對不起呀！我真是個路痴啊。呃，JR的驗票閘門原來在這邊啊！」

我焦急地想衝進驗票閘門，白鳥先生連忙攔住。

「不對啊，我們要搭的不是JR，應該是東急東橫線吧？坐到菊名之後，在那裡轉乘JR橫濱線到新橫濱站再轉新幹線吧。」

「欸，是這樣嗎？我查一下轉乘資訊喔⋯⋯。啊，真的耶，因為你住在水戶，難怪對東京那麼熟悉啊！」

「嗯，我事先查好了。」

於是，我的丟臉之旅就此展開。完全暴露了我這個負責引導的人有多沒出息，別說視覺訊息了，就連方向感與記憶力也因為太過仰賴智慧型手機而退化。

我在新橫濱站大採購了崎陽軒的燒賣便當和大罐裝啤酒，總算坐上了新幹線的座位。哎呀，真是鬆了一口氣。我對自己完全失去了信心，生怕因為自己的粗心又錯過了新幹線，但既然都上車了，我也就放心地躺平。

話說回來，讀了這本書的人應該都知道，白鳥先生絕對可以一個人出行。因此，前面提到「由我帶領」的說法完全是錯的。白鳥先生平時都是一個人出門購物、喝酒和旅行。這次

去奈良也一樣，我們在當地解散後，他會去京都住一晚，接著去濱松與朋友相聚之後再回水戶。

也就是說，我所做的不過是在樓梯較多的車站裡充當電扶梯罷了。

在新幹線上，我偶然聊起了自己正在看的一本書，《光與暗的故事》（勞倫斯・卜洛克編著，臉譜出版）

「這本小說很有意思喔。」

這本書是以美國畫家愛德華・霍普（Edward Hopper）的畫作為題材的短篇小說集，描述受到畫作所啟發的虛構故事。因為白鳥先生是個書癡，所以我覺得以霍普畫作為題材的小說應該很適合他，沒想到他卻回答：「霍普是誰？」

「欸，你不知道他嗎？真的假的？」

我簡直不敢相信。霍普是美國著名畫家，非

愛德華・霍普《夜遊者》（*Nighthawks*，1942年）84.1×152.4 cm

藝術愛好者也知道他相當受歡迎。至於一年參觀美術館數十次、說自己「最喜歡的藝術家是菲利克斯・岡薩雷斯－托雷斯」的白鳥先生，怎麼可能不知道霍普？

「光聽到『霍普』這個名字，你可能一時想不起來，但是你有看過一幅夜晚咖啡廳的畫吧？街邊的咖啡廳透著燈光，可以看到裡面有男有女。標題應該是《夜遊者》。」

話一說完，我突然醒悟。

對喔，因為眼睛看不見，才會有如此反應吧──。

眼睛看得見的人平時會透過廣告與電視接觸大量視覺訊息，就算不想看，也會自然而然看到五花八門的東西。最近在電車上，映入眼簾的全是除毛、貸款、掃地機器人這類廣告，並且占據腦海揮之不去。白鳥先生恰恰相反，他會去美術館認真鑑賞所有美術作品。換句話說，他不會偶然「看到」沒有在展覽會上看過的作品，因此，「我不太清楚，但好像在哪裡看過」，這種情形也不會發生在他身上。

原來如此……原來是這麼一回事啊。

而且，仔細想想，我也沒看過霍普任何一幅原畫，所以我並不是真的了解霍普的作品。

「這樣啊，霍普的作品最近沒有在日本展出啊。有機會我們一起去看吧，我覺得你一定會喜歡的。」

越境後的世界

我們之後乾了好幾瓶罐裝啤酒，不停聊著彼此的青春歲月。

前面也提到，大學時代的約會成了白鳥先生開始鑑賞美術的契機，但不知不覺間，美術就在他的人生中占了極大比重。

「我啊，自從邂逅了美術，覺得人生變得輕鬆多了。」

「變得輕鬆，那是什麼樣的感覺？」

「嗯——怎麼說呢？我偶然和從前的視障朋友碰面，對方跟我說：『哎，還是跟視障者在一起比較安心啊。』我在三十出頭時也有過這種想法，但是年近四十後就不會這麼想了。現在我交朋友也不在乎對方是看得見或看不見，我朋友反而有更多是看得見的，跟他們在一起其實更輕鬆自在。」

「我能體會這種感覺啊。舉例來說，我剛住在國外的時候，一開始會覺得跟日本人同伴在一起比較安心，後來漸漸發覺和當地的外國友人在一起很有意思。只因為大家都是『日本人』就得聚在一起，反而更累人。你說的應該就是這種感覺吧。因為日本人也好、全盲也好、母親也好，這些只是構成一個人的要素而已。」

我二十多歲搬到美國，三十多歲搬到法國，並且在當地的職場工作，一邊學習英語與法語一邊努力生活。不管住在哪個國家，起初都因為語言與文化方面的問題吃盡了苦頭，一旦克服困難繼續前進，隨之而來的便是一連串美好經歷。

白鳥先生上大學時身邊全是眼睛看得見的人，而我則是搬到說著不同語言的國家居住。

是啊，我明白他的感受，雖然我們的立場截然不同，但都是離開熟悉的環境，越境來到陌生的地方，這一點我們還挺相似的。

白鳥先生勇闖大學，生活當然也遇到了一些困難。

「一開始的迎新活動上，有人要我填一些東西，但是我誰也不認識，不知道該怎麼辦才好。畢竟我連基本的『填寫』都做不到。我根本不知道單子上面寫了什麼。現在想想，我只要拿去事務局請人幫我寫就好了，但是那時候我很心慌，所以拜託旁邊的人能不能幫幫忙。結果對方拒絕了，他說他自己也要寫。我也只好算了。」

白鳥先生大學念了六年。儘管生活過得相當充實，最後卻因為學分不足無法畢業。但是他在大學期間結交了朋友與愛人，也與藝術結下不解之緣，開拓人生的新局面。

「因為白鳥先生跨越了『看不見的人』與『看得見的人』之間的界線，才會覺得輕鬆，找到自己的舒適圈啊。」

「嗯，確實如此。去陌生的地方還是有點怕啊。不過，這份恐懼往往伴隨興奮。就這一點來說，沒有不確定性的地方也就不會令人興奮了吧。若是一直待在穩定的世界裡，就算感覺很舒適，也會覺得日子過得索然無味啊。」

沒錯，正如白鳥先生所說的。當我感到微醺愜意時，新幹線駛進了京都站。

「好，我們去轉乘往奈良的電車吧。呃，要搭什麼線啊？等等啊，我現在查一下。」我才說完，白鳥先生不假思索地回答：「應該是奈良線吧。」確實如他所說。

我們在奈良站附近的飯店與Maity會合，登記入住了有三張單人床的房間。白鳥先生先在屋裡走了一圈，用手碰觸各種東西，確認了廁所與盥洗室、床鋪的位置。如此一來，他的腦海裡似乎就繪成了一幅室內的空間圖。

當天晚上，我們播放著印度音樂，聊著聊著進入了夢鄉。

惡鬼眼裡含淚

清晨時分，我們在嘩啦嘩啦的流水聲中醒來。拉上遮光窗簾的房間裡仍是一片漆黑。我心想著，肯定是隔壁房間的房客在淋浴吧，這飯店的牆壁也太薄了吧。隨後又沉沉睡去。當

我早上七點左右醒來，白鳥先生早已起床換好了衣服。

「哎，你起得真早啊。那個，你該不會早上起來淋浴了吧？」

「嗯。」

「欸，這麼烏漆墨黑的沒關係嗎？啊，這不是廢話嘛。」聽我這麼說，白鳥先生笑道：

「嗯，很方便吧！」

Maity向來很會賴床。跟她一起去歐洲和美國玩時，她從來沒有比我早起過。

「呃啊啊啊啊，好睏啊，太睏了！白鳥先生，你放點音樂吧，適合早晨的那種。」

「好，我知道了。」

白鳥先生從包包裡取出筆記型電腦與喇叭，放起了雄渾的交響樂。

「呴——。」

「海頓。」

「這是誰的曲子？」

白鳥先生察覺到我們要換衣服，驀地轉身面向牆壁。

「白鳥先生很貼心，都會注意不要面向我們！」Maity說。

「這是基本的禮貌嘛。」他回答道。太感謝了。畢竟我們還是挺排斥當著男性的面前換衣

服。

我們在興福寺院內，與住在京都的朋友矢萩多聞先生會合。我們搭乘的計程車一駛近興福寺，便看到在外邊徘徊的鹿群。

「哇──鹿、鹿，一大群鹿欸！這些鹿全都放養在路邊啊！好壯觀！」

看我像小學生一樣興奮雀躍，計程車司機告訴我：「這位客人，這些鹿沒人養喔，都是野生的。」聽到如此親切的話語，我不禁開心地想，哇，這裡不愧是關西呀！

在國寶館前方，理著光頭戴副眼鏡的多聞先生已站在那裡等候。豔陽刺目的炎夏季節，他身上穿著的印度棉襯衫看起來頗為涼爽。

多聞先生是一名裝幀師，他也親手設計了我的書。他極富魅力的裝幀具有獨特的品味與溫度，但他個性十足的人生也絲毫不遜色。他在成為裝幀師之前的故事非常有意思。多聞先生從小學就不太愛去上學，念中學時便產生了「想在印度生活」的念頭。說動了父母之後，一家三口便在他中學時移居印度，他也在那裡悠閒作畫度日。後來，他在印度與日本兩地來回往返，機緣巧合成了裝幀師，如今有了自己的家庭，依然生活在印度與日本兩地。

多聞先生從各方面來說都是特立獨行的人，但他坦言自己莫名有個預感，「總有一天會看

不見」。我幾年前剛認識多聞先生時就聽他說過，既然如此，我便邀請他與白鳥先生一起看佛

像，為「那一天」的來臨及早準備。

多聞先生說：「我非常期待今天啊！那個，其實我一直覺得自己有一天會失明⋯⋯。」他開始像老朋友一樣跟白鳥先生聊起來。我由衷感到佩服，不愧是在印度住過啊，人際相處真是沒什麼隔閡。說起來，多聞先生與寺院風景真是融為一體。現在想想，多聞這個名字，該不會是取自佐渡島上的寺院名稱吧[3]⋯⋯。

對了，「多聞天」是守護佛祖的四方守護神「四天王」[4]之一。印度名稱為「Vessavaṇa」，單獨出現（單獨一尊）時則是以梵名音譯稱為「毘沙門天」。然而，當祂列為七福神[5]之一時，卻不稱為「多聞天」而是「毘沙門天」，真是令人費解。不過，佛像本來就是種類繁多（有一種說法認為超過數千種），實在是愈想理解卻愈複雜的世界。順帶一提，位居佛界頂端的是如來。由於是釋迦牟尼佛開悟得道後的形象，所以與開悟前的菩薩相比顯得樸實無華。

這個你知道嗎？哎呀，因為我真的很無知，乾脆把它寫出來。

「欸，多聞先生對佛像不是很熟悉嗎？」我問多聞先生，他點了點頭。

「嗯，算是吧，因為佛像大多是來自古印度或印度教的神祇。帶印度人去三十三間堂[6]會很受歡迎喔，他們會看著佛像說，『這個不是印度教的某個神嗎？』」

「像是『這個是濕婆，那個是毘濕奴』嗎？」

「對，就像那樣。」

先前沒有考慮太多便邀請多聞先生一起來，但令我驚訝的是，與印度有著深厚淵源的佛像竟然和多聞先生如此契合。

在我們閒聊期間，周圍已經聚集約九個人。

其實當天是以工作坊的形式鑑賞佛像。

如前面所提到的，白鳥先生這十年來一直擔任視障者與明眼人一起鑑賞的「SESSION！」工作坊領航員。難得白鳥先生造訪關西，所以我也希望其他人能感受一下這場獨特的體驗。

我聯繫了奈良縣立圖書資訊館的乾聰一郎先生（圖書暨公文課課長），他從以前就說：「很想

3 譯註：新潟縣佐渡市有一座真言宗豐山派的多聞寺。

4 譯註：多聞天是北方的守護神，東方的守護神是持國天（多羅吒）、南方的守護神是增長天（毗樓勒叉）、西方的守護神是廣目天（毗樓勒叉）。多聞天同時也是四天王之首。

5 譯註：日本信仰中帶來福氣與財運的七尊神明，分別為惠比壽、大黑天、毘沙門天、壽老人、福祿壽、辯才天、布袋。

6 譯註：位於京都的天台宗妙法院境外佛堂，正式名稱是蓮華王院。

跟妳一起辦活動啊。」這回他便回覆：「我們一起辦吧！」於是，該圖書館成了主辦單位，工作坊順利成行。

成員共有九名男女，年齡層推測是三十歲至六十歲，分別來自奈良與京都、滋賀縣。他們與其說是想看佛像，似乎更感興趣的是與白鳥先生一起鑑賞作品。

經過簡單自我介紹後，一行人便成群結隊進入國寶館。

館內是以黑白為基調的現代風格裝潢，燈光靜謐灑落在眾多銅像上。整體感覺微暗沉穩。

我跟Maity卻大感不妙，暗自焦急地想：「哎呀，這下糟糕了。」因為國寶館的參觀通道非常狹窄，不適合太多人鑑賞。若是繼續參觀下去，我們肯定會妨礙其他參觀者。那麼，我們該怎麼辦呢？

Maity在這時候迅速站出來。她善用自己身為美術館工作人員的經驗，為其他人讓出通道，並且開始引導。「請慢慢觀賞。」「請走這邊。」不斷招呼其他參觀者的Maity，此刻簡直是國寶館的工作人員（因為這個緣故，Maity在這次對談的篇幅甚少）。

回到正題，我們一開始鎖定參觀的是兩尊惡鬼像，《木造天燈鬼立像》與《木造龍燈鬼立像》（圖片刊載於一六〇頁、一六一頁）。兩尊雕像雖然小，姿態與表情卻別具一格，吸引人

們駐足觀賞。雕像製作於鎌倉時代，作者是著名的佛雕大師運慶的第三子，康弁。興福寺保存了康慶[7]、運慶及門下弟子所組成的佛雕師集團「慶派」的許多佛像。

天燈鬼與龍燈鬼，顧名思義指的是「邪鬼」。其他寺院雖然也有惡鬼的雕像，但通常是被佛祖的守護神四天王無情踐踏的可憐反派，藉此彰顯英雄的強大。民間故事也一樣，惡鬼不是被制伏就是死在刀下。但是國寶館中的惡鬼雕像，卻罕見地舉著巨大燈籠，一副猛然站起來的模樣。

我們決定好好鑑賞這尊惡鬼。

「接下來呢？到底要怎麼鑑賞？」工作坊的參加者彷彿為了掩飾心中的困惑，所有人不發一語。嗯，我想起自己當初也是如此，於是說道：「請大家把你們看到的說出來。」「原來如此！」大家頓時心領神會，有著銀鈴般美妙嗓音的 Ａ 小姐率先開口。

「呃，有一尊矮小的惡鬼，體形像小學生，不對，像幼稚園小孩的惡鬼站立著，臉部表情很猙獰，左手舉著像燈籠一樣的東西，一臉凶惡地瞪著！」

描述得相當淺顯易懂，白鳥先生也點頭回應。

7 譯註：運慶之父。

「另一尊惡鬼是什麼樣子的呢？咦？惡鬼雕像有兩尊吧？」

「是的。」這次回答的是一位穿襯衫的男士，他比較了兩尊雕像。

「右邊惡鬼（天燈鬼）的身體是紅色的，左邊惡鬼（龍燈鬼）的身體有點偏綠，它兩腳張開，站得直挺挺的，雙手交握，頭上頂著燈籠。還有肩膀……怎麼說呢，感覺像叉開雙腿站著。剛才那尊的表情很猙獰，這一尊的表情比較滑稽。姿勢嘛，感覺像叉開雙腿站著。剛才那尊的這時候，不知道是誰出言指正：「那不是龍，應該是蛇吧？」另有一人回答：「不對，我覺得還是龍吧。」就在眾人爭論是蛇還是龍時，白鳥先生反問：「印象中龍的體形都很大，它的大小如何呢？」

C小姐　　嗯，很像狗的臉！

有緒　　　說是蛇的話，它還有表情欸。

多聞　　　我的小孩要是被它纏住，肯定嚇得臉色鐵青！

C小姐　　有錦蛇那麼大！

C小姐　　可是，它如果真的盤在人身上的話，那麼粗壯的體形還是會嚇到人吧。差不多

有緒　　　這個滿小的欸。

多　聞　惡鬼跟蛇的臉還滿像的，尤其是五官很相似。

不愧是關西人，大家七嘴八舌說個不停。當氣氛熱烈起來，惡鬼們看起來也可親許多。我們從不同的角度近距離仔細觀察，赫然發現惡鬼的眼睛裡鑲嵌了水晶。

肩膀上扛著燈籠的紅色惡鬼彷彿面帶笑容，感覺就像常見的鄰家大叔。

多　聞　這眼睛很特別啊。

有　緒　好像在發光。

Ｄ小姐　嗯，在發光。

多　聞　是鑲嵌了寶石吧。

白　鳥　嘩——。

Ｄ小姐　站在它正前方看的話，感覺是很燦爛的金色……。

多　聞　顏色有點偏黃，像是虎眼石的顏色啊。

白　鳥　為了強調可怕的一面？

有　緒　不是喔，其實並不可怕。嗯，一點也不可怕。紅色惡鬼反而像是送外賣的。

多　聞　對喔，燈籠看起來像提盒啊。年關將近了不是嗎？

有　緒　感覺就像「今天怎麼那麼忙啊。」彷彿下一句就是…「你好，久等了。」然後拉麵就放在那裡面。

白　鳥　竟然是送拉麵的啊！（笑）

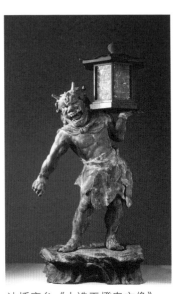

法橋康弁《木造天燈鬼立像》
（1215年）　像高78.2 cm

來栩栩如生。

的佛像製作技法。這項技法是將佛像的眼睛部位挖空，嵌入水晶後再描繪瞳孔，使雕像看起

在雕像的眼睛裡鑲嵌水晶，這一點倒不令人驚訝，因為「玉眼」就是鎌倉時代最具特色

早在鎌倉時代之前，佛雕師為了展現佛像的「眼神」無不費盡心思。直至平安時代[8]為止，都是採用直接在佛像上雕刻眼睛的「雕眼」技法，但是從平安時代末期至鎌倉時代以降，也已廣泛運用這項「玉眼」技法。

大家在鑑賞惡鬼雕像時自然對此一

法橋康弁《木造龍燈鬼立像》
（1215年）　像高77.8 cm

無所知。所以我們應該表揚一下自己觀察入微的眼力，竟能在不具備任何知識的情況下發現了玉眼。

惡鬼雕像的旁邊是一對金剛力士雕像，每一尊都是肌肉強健，身體細節刻畫完美。

惡鬼雕像從尺寸來看像是幼稚園小孩，但仍是肌肉虬結，Maity不禁說：「幼稚園小孩哪有這麼多肌肉啊。」

多　聞　反而比較像孟加拉磚窯廠裡的人吧（笑）。

有　緒　確實。還滿像工人的吧。

D小姐　我本來不太喜歡肌肉發達的人，但是這尊金剛力士，是我喜歡的那一款欸。

白　鳥　為什麼這一款就可以啊（笑）。

8 譯註：日本古代最後一個歷史時代，七九四年～一一八五年。

D 小姐　為什麼呢？（肌肉的發達程度）感覺恰到好處（眾人笑）。

A 小姐　不是那種為了秀肌肉而鍛鍊的。

多　聞　各部位的肌肉有張有弛吧。

雖然一開始抱著輕鬆熱身的態度看著那一對惡鬼雕像，最後卻深深為它著迷，過了二十多分鐘，我們還停留在惡鬼雕像前方。可見作品本身的深邃境地與極盡精雕細琢之能事何等迷人。可憐的 Maity 也因此無法擺脫引導人員的身分。

始終盯著綠色惡鬼、有著一副沙啞嗓音的 C 小姐帶著關西腔說道。

「這尊惡鬼，看起來是不是像在哭啊？」

湊近仔細觀察，惡鬼哀傷的眼裡確實閃著淚光。

「真的耶。它眼眶含淚，感覺像是在忍受什麼。」我回答道。

「是不是扛著的東西很重啊？」C 小姐說。

是啊，惡鬼有可能在哭泣。突然覺得惡鬼像是被欺負的孩子。可憐被當成反派的惡鬼也許一直忍受這個不合理的角色吧。

另一方面，E 先生一直仔細觀察旁邊的紅色惡鬼，突然出聲：「咦？」

「不知道是不是我看錯了，兩個眼睛中間、額頭那裡也有一個眼睛吧？」

「欸？」我們驚訝不已，眾人再次圍觀紅色惡鬼。

白　鳥　　真驚人，惡鬼有三隻眼睛啊。

E先生　　應該有。裡面有鑲跟眼睛一樣大、像眼珠那樣的寶石。

白　鳥　　裡頭也有鑲嵌寶石嗎？

有　緒　　真的耶。額頭那邊確實有個東西。第三隻眼嗎？

如果不仔細瞧，真不會發現還有第三隻眼睛。那圓滾滾的形狀，若說不是眼睛，也不無可能。

究竟是不是眼睛呢？還是別的東西──？

「我之前看過這尊雕像好幾次了，今天真是第一次發現（有第三隻眼）。」D小姐驚訝地說著。

流離失所的佛像

話雖如此，國寶館裡收藏的佛像數量十分驚人。

這些佛像為何不在原來的安置處，卻是收藏在「國寶館」裡呢？因為是「國寶」等級的重要文物，才被移至別處展示嗎？嗯，當然也有這個可能。但事實上不僅如此。國寶館的眾多佛像，是這座寺院創建一三○○年以來躲過多次劫難的倖存文物。

天燈鬼與龍燈鬼原本安置在西金堂。西金堂除了這兩尊雕像以外也有許多佛像，興福寺的鎮寺之寶阿修羅像本來也安置在這裡。然而，西金堂在享保二年（一七一七年）因火災燒毀，至今未能重建。

讓我們回溯一下這座寺院的歷史。興福寺是藤原不比等9，在七一○年隨元明天皇遷都平成京時所建，並以此作為藤原氏的氏寺。寺院坐落在可遠眺平成京的廣闊土地上，並且隨時代不斷修建宏偉的伽藍。

另一方面，興福寺有著屢遭大火燒毀、又在藤原氏的強大勢力下重建修復的歷史。記錄在案的大小火災共計超過一百次。其中蒙受巨大損失的是在治承四年（一一八○年），也就是著名的平家「南都燒討」事件。武將平重衡奉平清盛之命，率領討伐軍火燒南都（奈良），導

致反抗平氏政權的興福寺與東大寺慘遭毀滅性的破壞。話雖如此，重建時期正是佛雕師大顯身手的時候，他們便是在這段期間製作了大量佛像。先前看到的天燈鬼、龍燈鬼以及金剛力士像就是其中之一。

興福寺後來仍是多災多難。前面提到的一一七一七年大火，將院內的西半部全都燒毀，寺院主殿的中金堂，以及安置惡鬼雕像與阿修羅像的西金堂也付之一炬。想像當時火災的情景，最令人驚訝的莫過於僧侶們真的如字面意思跳進火海搶救佛像的身影。冥冥之中也有幸運眷顧。根據資料顯示，目前在國寶館裡看到的阿修羅像與十大弟子等佛像，乃是採用特殊的脫活乾漆[10]技法所製造，所以佛像內部是中空的。由於製作過程需要耗費大量漆料、時間與工序，唯有財力雄厚的寺院才有可能實現這項技法。好在用這種技法製作的佛像都很輕，僧侶們才能將它們抱出火海，我們也因此能跨越時空的藩籬見到這些佛像。

太好了，真是可喜可賀。若是這麼想的話，未免高興得太早了。造成寺院危機的不只是

9 譯註：飛鳥時代至奈良時代初期的公卿。古代日本中央的豪族，藤原氏的祖先藤原鎌足次子。

10 譯註：一種中空的乾漆雕刻塑形技術。將一層層吸滿漆料的布料，敷蓋於一黏土鑄模上，待漆料乾燥後移除鑄模，有時會置入一個木頭支架以防變形。此技術盛行於日本白鳳時代（六四五年至七一〇年）與奈良時代（七一〇年至七四九年），奈良時代末期被稱為「木心乾漆」的木心乾漆技術大量取代。

大火。明治初期的神佛分離與後來的廢佛毀釋[11]使得眾多佛像遭到破壞，興福寺本身也被捲入混亂紛爭中。不僅寺院領地成了官有地，也不允許冠以宗名與寺號，僧侶們因此相繼離寺。因為這個緣故，興福寺有段時間成了沒有住持坐鎮的「無住」寺院。建築物遭到毀損，院內也荒廢得形同廢寺，甚至謠傳寺院最著名的象徵建築五重塔將被出售。

儘管如此，重振興福寺的呼聲居高不下，終於在明治十四年（一八八一年）獲准復號重建，結束了荒廢景象。明治三十年（一八九七年）頒布「古社寺保存法」，北圓堂、三重塔與五重塔獲指定為特別保護建造物（即現在的國寶）後開始修繕佛像與建築物。然而，已有一些佛像在這段混亂期間流落至海外的美術館了。

因此，逃過歷史性火災及動盪時期的佛像的避風港，就是國寶館。創寺超過一三〇〇年後，令和時代的興福寺為了重現天平時代的伽藍風貌，目前正處於重建計畫的新階段。屆時這些佛像都會回到原來的安置處吧。

千手觀音的真容

接下來終於要參觀壓軸的《木造千手觀音菩薩立像》（一七二頁）。這是前面提到的平家燒討事件後所製作的「復興大佛像」。它也是興福寺佛像中氣勢最雄偉的巨佛，國寶館也規劃

了參觀動線，可從兩側及正面三個角度觀賞佛像的樣貌。

「機會難得，我們就從各個角度好好觀賞吧。」Maity向眾人說道。首先從左側仔細觀察。

白　鳥　那麼，請大家先說說它（千手觀音）是什麼樣子。

有　緒　首先呢，非常龐大（笑）。大得十分驚人，這個幾公尺高啊？五公尺左右？

白　鳥　有五公尺那麼高喔？

F　先生　不，差不多四公尺吧。我身高一・八公尺，它應該超過兩倍吧（笑）。

D　小姐　欸，一・八公尺？我覺得（身高）應該更高吧？（眾人笑）

答案是高度約五・二公尺。千手觀音共計四十二隻手，除了正面合掌的雙手以外，其餘四十隻手裡都拿著某樣物品。

C　小姐　它手裡拿著各種東西，很像清掃工具（笑）。

11 譯註：指日本歷史上打擊佛教的主張與政策，其中以明治政府於明治元年（一八六八年）打壓佛教的運動為高潮。

白鳥　清掃工具？

C小姐　其他還有像念珠或鐘一樣的東西。還有斧頭。

白鳥　也有斧頭？

C小姐　還有花。

D小姐　那是蓮花的蓓蕾吧。

C小姐　還有，箭矢嗎？弓箭的箭矢或是法杖。

我們繼續從兩側觀察觀音菩薩的體形與服裝、持有物，甚至表情。

G先生　身體線條柔美，很女性化啊。我還滿喜歡它的肚子，有點微凸。

H小姐　看起來真的很像從天國來接自己啊。

　　據說每一隻拿著物品的手，都能拯救天上至地獄的二十五個世界。也就是說，四〇（手）×二五（世界）＝一〇〇〇（千），這裡所說的千則是代表「無數」之意。雖不清楚這項理論的細節，總而言之就是用盡一切辦法拯救全天下的人！大慈大悲救苦救難的菩薩就是千手觀音。

A 小姐　肚臍露出來了耶。

多 聞　露肚臍（裝扮）？

有 緒　我昨天看旅遊指南，上面寫說觀音菩薩是佛像界的時尚教主。書上形容說「最會打扮的佛像」。說起來，手裡拿這麼多東西，可以做很多事情吧（笑）。

H 小姐　沒錯，感覺很萬能。

有 緒　房子要是塌了，應該也能立刻復原（笑）。

最後繞到正面，再次與觀音像面對面。

「好的，我們現在來到第三個角度（正面）。請大家說說看，是什麼樣子呢？」白鳥先生以導遊的逗趣口吻向大家說。

我們每個人從正面仰望觀音菩薩，無不震懾屏息。

和先前截然不同的印象令人驚訝不已⋯⋯。

從側邊看來優雅柔美的觀音像，突然有一股強大可怕的壓迫感迎面襲來。佛像雖然高達五公尺以上，但是它俯視著，與我們目光交會。是的，從旁邊看的時候並不明顯，原來千手觀音是俯視眾生般地傾身站立。

「眼珠離得很近啊，感覺注意力非常集中啊。」當我說著，其他人也說：「眼白的部分有這麼紅嗎？」有點嚇人的目光，牢牢吸引住觀者。

有緒　不好意思，請問千手觀音本身是女性嗎？

E先生　是女性。觀音菩薩基本上全是女性。

有緒　從正面來看，是啊，確實強悍得不太像女性。明明從旁邊看的時候，還滿女性化的……。

白鳥　因為表情的關係嗎？

H小姐　表情和姿勢。就這樣氣勢驚人地站在正前方。

多聞　胸膛也很結實啊（笑）。所以看來很魁梧，很男性化。

I小姐　鼻子也有點特別啊。是小小的蒜頭鼻，圓圓的很可愛。

這時候，多聞先生像是想起了什麼，說道：

「這感覺像不像那種餐廳歐巴桑啊。客人一進餐廳，她就臭著臉說：『想吃什麼？』不過，多去幾次後就發現，『啊，原來她也有和藹可親的一面。』」

餐廳的歐巴桑……！

哇，真的像！所有人哄堂大笑。

有　緒　髮型就很像餐廳歐巴桑。稍微燙小捲的髮型。

白　鳥　啊，燙小捲（笑）。

多　聞　昭和時代的歐巴桑啊。

H小姐　雖然臉很臭，做事卻乾淨利落。

有　緒　這歐巴桑做的炒飯，肯定很好吃！

F先生　手藝很好的樣子（笑）。

Maity　竟然用餐廳歐巴桑來形容千手觀音啊（眾人笑）。

有　緒　一說像餐廳歐巴桑，感覺觀音菩薩突然下凡似的。

多　聞　哇，我是不是說了什麼大不敬的話啊（笑）。

C小姐　啊，可是，這樣一說的話，剛才說像弓箭的東西現在看起來只像烹飪長筷子了。

H小姐　那個瓶子就是醬汁跟芥末醬吧！

Maity　左邊四方形那個很像吐司。

成朝等人《木造千手觀音菩薩立像》（1229年）
像高520.5 cm

我們因為餐廳歐巴桑這個段子而七嘴八舌聊個不停。在大慈大悲救苦救難的觀音菩薩面前，未免太口無遮攔了。

這時候，有位僧侶一直盯著我們這群不正經的人。他便是本日鑑賞之旅的監督者，興福寺的南俊慶先生。

啊，該不會是我們太聒噪了？給他添麻煩了吧？正當我想說聲「抱歉」時，他卻搶先說了句：「太有意思了！」讓我有些吃驚。

「咦？啊，真不好意思，我們淨說些不得體的話。」

南先生客氣地回說：「哪裡哪裡。」接著竟然一臉讚許地說：「你們也不算說錯哦。」

沒說錯嗎……意思是說？

「這裡的千手觀音是這間寺院食堂的主佛，僧侶們以前常聚在千手觀音面前吃飯哦。」

什麼！

「真的嗎？這麼說來，還真的是餐廳的歐巴桑……是吧。」

「是的。所以你們直指核心了啊。吶，不是有合掌嘛。」

「是喔，那是合掌說『我要開動了』的意思吧。」

根據南先生的解說，這座國寶館是建在僧侶的食堂舊址上。食堂自創建以來二度遭到破壞，又屢屢重建，最終毀於明治七年（一八七四年）的神佛分離與廢佛毀釋風暴中。後來在食堂舊址上建造了寧樂書院（現在的奈良教育大學），昭和三十四年（一九五九年）以「重建食堂」為宗旨所建造的，就是國寶館。暫時安置在其他地方的千手觀音終於回歸原處，以主佛之姿矗立在原位，也就是這座建築物的中心位置，庇佑著來訪的人們。

多　聞　真的是食堂啊。

有　緒　這棟建築物嗎。

Maity　搞不好呢。

C小姐　真的呢。

多　聞　還真是。

白　鳥　太有趣了（笑）。

現在的心情與其說是驚訝，不如說被不可思議的事情所觸動。曾多次主導美術鑑賞工作坊的Maity說：

「有時候會遇到這種情況啊。大家一起觀賞的話，就會在不知不覺間接近作品的核心。一個人觀賞很難達到這樣的境界，可是和大家一起討論的過程中，便有可能想到『事實上可能是這樣』。憑一己之力難以完成的事情，集結眾人之力便能做到。所以和別人一起邊聊邊看，還是很有趣呀。」

從科學的角度來看，這或許就是所謂的「集體智慧」。有幾項關於集體智慧的著名實驗，其中一項稱為「雷根糖[12]實驗」。實驗內容是在瓶子裡放入大量雷根糖，並讓許多人猜測瓶裡究竟有多少顆。最後得出令人驚訝的實驗結果，將眾人所說的數字相加再除以總人數，所得的「平均值」竟然最接近實際數量。由於美術鑑賞並不是科學實驗，沒有必要取平均值，但是在不經意間談到的印象，卻是最接近作品核心的概念，實在是一項令人激動的體驗。

我們後來分成三組，分別觀賞最受歡迎的阿修羅像、頭戴象頭冠的五部淨像以及十大弟子（釋迦牟尼佛的弟子們）。每一組無不熱烈討論，佛像鑑賞之旅即將圓滿結束。

南先生始終笑容滿面地注視著我們，最後說道：

「現在想想，有那麼多人來參觀國寶館，我印象中卻沒有替全盲人士導覽過。很高興這次

12 譯註：Jelly Bean。或稱「果凍豆」、「軟心糖」。因為美國第四十任總統雷根非常喜歡吃這款糖果，因此稱為「雷根糖」。

「能讓你仔細觀賞佛像。」

「全盲人士很少來參觀嗎？」

「很可惜，確實很少。不過，古早以前將佛祖視為信仰對象時，不管眼睛看得見或看不見，每個人也僅是雙手合十而已吧。那時候的人應該會向眼睛看不見的人描述佛像的樣貌。所以我們現在或許也在做同樣的事。就這一點來說，我覺得這次的鑑賞之旅非常難得。」

我很開心。我雖然號召大家一起去看佛像，但是動機並不強烈。不過，每次去看作品總會有新發現以及結識新朋友，與大家共度時光的感觸會留在彼此的心中。這段回憶不僅留在觀看作品的我們心裡，也留在美術館與博物館工作人員的心裡。

這時候，我突然想到一件事，於是詢問：「觀音菩薩的漢字不是寫成『觀音』嗎？請問那是什麼意思呢？」

「這個啊，原本是印度語的漢譯名稱，所以漢字本身沒什麼特別含意。不過，觀音的原意是『觀看四面八方』或是『普照眾生』。在有關觀音菩薩的經文中，有一些段落提到了『凝視』，說祂以慈目觀照，『普照』眾生。」

　　——普照（あまねく）——。

「あまねく」的漢字可以寫為「普く」、「遍く」、「汎く」。也就是「廣泛，普遍」的意思。

「不僅僅是我們在看著佛祖，我認為佛祖也在看著我們。」南先生繼續說道。

是啊，千手觀音為了「普照」眾生而觀照世上每一個角落。當我們雙手合十仰望觀音像時，祂也在凝視著我們每一個人。

話說回來，紅色惡鬼額頭上的第三隻眼，究竟是用來看什麼的呢？也許這隻眼睛是只有我們才察覺到的新事實。

當然，我也覺得這是不可能的事，回家後翻閱手邊的書，上面寫著：「天燈鬼立像具有兩隻角與三隻眼……。」所以並不是世紀大發現（失望）。不過，書上並沒有解釋第三隻眼的意義。我心想著也許和佛教背景有關，正想要查詢一番，卻立刻停下來。

算了，就這樣吧。不知道答案也好。

畢竟和大家一起觀賞作品的目的，並不是為了尋求正確答案，也不是為了告訴白鳥先生正確的解答，更不是為了統一所有人的觀點。

真正的目的反而是讓我們這些經歷不同人生的人共度一段時間，傾聽彼此的話語。想像一下平時被視作「邪惡」的惡鬼也有落淚的時候。也許，這就足夠了。藉著一步一步跨越人與人之間的界線，我們獲得了嶄新的「凝視」。我想，這樣多少能夠離「普照」世界的善意更近一些。

參考文獻

多川俊映 《夢回天平時代 興福寺中金堂重建之路。25年的足跡（蘇る天平の夢 興福寺中金堂再建まで。25年の歩み）》集英社インターナショナル

金子啓明 《興福寺佛像詳解（もっと知りたい興福寺の仏たち）》東京美術

第 7 章

前往荒野的人們

折元立身《Art Mama》、NPO法人Swing《京都人力交通指南「我來告訴你，你的目的地。」》、

酒井美穗子《札幌一番醬油口味》、橋本克己《克己圖畫日記》等

讓我們來解密何謂「有吸引力的美術館」。展覽內容好、建築有特點、地點絕佳、理念甚好。其他還有什麼呢？有歷史淵源，或者悠閒的氣氛？可以一個人放空的場所，這也算是理由吧。儘管每個人被美術館吸引的理由各有不同，這間美術館又是憑哪一點吸引人呢？

「唔，用一句話來形容這間美術館，那就是『不像美術館的美術館』吧。」

策展人大政愛小姐自豪地說。

這間美術館的名字是「起始美術館」——。

夏季結束之際，我牽著四歲女兒的手在磐越西線的豬苗代站下車。豬苗代位於福島縣正中央，坐擁遼闊湖泊，四周群山環繞。周邊有滑雪場與度假飯店，想必旺季時一定很熱鬧，但是在暑假尾聲的午後，車站前的圓環卻在大白天裡彷彿時光靜止一般。

「感覺好懷念啊。」

我喃喃自語著，女兒小奈（音譯）愣了一下，問道：「什麼好懷念？」「媽媽以前來過這裡呀，那時候媽媽還很小。」

小學的時候，我們一家四口曾來過豬苗代湖。現在回想起來，那是我們唯一的一次家族旅行。我父親是個遊手好閒不顧家庭的人，從來沒有起過家族旅行的念頭。話雖如此，我

十二歲那一年的夏天，父親為了參加業餘的圍棋比賽，難得帶著一家四口來到這裡。我們在豬苗代湖上划船，在溫泉旅館穿著浴衣用餐。嗯，老家還留著當年的全家福照片，所以不是夢境也不是幻想。雖然只住了一晚，還是很開心能有那次旅行。至少不會讓我遺憾一家人從來沒有過家族旅行。我緊握著女兒的手，心中無限感慨。

就在莫名的感傷湧上心頭之前，「唔嗨！」Maity與白鳥先生開著她的愛車來接我們。計畫之初，我只打算和小奈來豬苗代，他們兩人不知從哪時起決定加入，「我們也一起去吧」於是從水戶出發與我們會合。我丈夫I君知道後，打趣道：「感覺還真像樂團的成員啊。有人單獨演出的時候，其他成員就來上台演奏捧個場。」這回甚至還有特別來賓，我女兒小奈。

我在電車上有跟小奈提到，白鳥先生的眼睛看不見。

「所以妳要跟白鳥先生說話，跟他說說周圍發生了什麼事。」聽了我說的話，「啊？」小奈愣了足足三秒。看樣子還不太明白「眼睛看不見」是什麼狀態。不過，小奈並不是對眼看不見的人一無所知。她就讀的托兒所裡就有一位孩子的父母是視障者，他的母親時常牽一隻導盲犬來托兒所。上學途中遇到她時，我就會跟她打聲招呼寒暄幾句。「就跟小J的媽媽一樣啊。」當我這麼說，小奈似乎也明白了什麼。

美術館離車站大約五分鐘車程。

「美術館好像是在蕎麥麵店後面啊──。」Maity輕快地打著方向盤。在別具一格的蕎麥麵店後方，矗立著一棟沉穩美麗的倉庫。

那就是美術館。

可以打赤腳的美術館

「你好──。」櫃臺一名帶著眼鏡的男士出言招呼，正是館長岡部兼芳先生。或許是一身隨性休閒服飾的緣故，看起來實在不像是「館長」。

唔，館長會自己坐櫃臺接待嗎？我正感到驚訝，岡部先生立刻說：「啊，請在這邊脫鞋。」我與小奈都沒有穿襪子，現場也沒有拖鞋可換……意思是讓我們打赤腳進去嗎？我還猶豫著，小奈已經三兩下脫掉鞋子扔在一旁，往裡頭飛奔而去。

「哎，等一下！」

打赤腳一定有讓人自由的力量吧。我也慌忙脫下涼鞋。

這間美術館的展覽是以身心障礙人士的作品為主。

身心障礙人士創作的藝術，一般都定位為「原生藝術（Art Brut）」。以法語直譯就是「原

始藝術」，通常定義為沒有受過專業美術教育的人、不屬於現有藝術教育及藝術圈的人所創作的作品。英語的「Outsider Art（非主流藝術）」也是同樣的意思，但我向來不喜歡根據一個人的背景與經歷就將他定義為「非主流」或「原始」，這麼做反而更加突顯美術界的排他性，雖然我不太喜歡這樣，不過，賦予定義有時也能發揮正面的效果，我就不再多說了。

話雖如此，起始美術館並不是專門展出原生藝術的作品，而是一視同仁地展出身心障礙者的作品，以及國際知名藝術家的作品。目前舉辦中的企劃展便是這間美術館的五週年特展，是由八組創作者參與的「怦然心動鬼點子」聯展。

負責經營與企劃的小林龍也先生，解釋了展覽會標題採用柔和語感所蘊含的理念。

「當我回顧這間美術館開館五年來的歷程，深深覺得自己是與形形色色的人共同打造了這間美術館與作品，所以我想舉辦一個以『共同性』為主題的展覽會。當一個人與另一個人共同完成某件事時，參與其中的人難免會有不同的想法及感受。不過，如果每個人都把積極正面的『鬼點子』提出來投入創作中，就能創造出自己一個人想不到的作品、完成了自己一個人做不到的事情。因此，我們把這次的展覽會命名為『怦然心動鬼點子』。用『共犯』一詞來形容可能太重了，但是以『怦然心動鬼點子』的心態共同完成一件事，就這一點來說，我覺得也算是一種共犯關係吧。」

自己一個人做不到的事情嗎？

感覺這個展覽非常適合彷彿玩樂團的我們啊。一進入展間，踩在以原木鋪設的走廊地板上，腳底觸感十分舒適。

「小奈，過來這邊——。」

我呼喚著女兒。今天難得有機會，我要讓小奈來引導白鳥先生。然而，光腳丫的四歲小孩早已成了一頭小獸，四處亂跑亂竄。不行，喂，吼，乖一點。即使對她說「乖，今天和白鳥先生一起走喔」，小奈也會像平時叫她刷牙一樣假裝沒聽到，所以事情按照我的想法發展的可能性，無限趨近於零。

照護也能成為藝術

直接保留倉庫裸牆的展間裡，陳列著幾幅大型攝影作品。照片裡全是一頭灰白頭髮迎風飄蕩、身穿寬鬆服飾的豐腴老奶奶。有她坐在輪椅上或是手指插著鼻孔的抓拍，也有她直挺挺地站在汽油桶裡還有脖子上掛著舊輪胎的照片。

「我很愛這張作品啊。這位就是作者的母親哦。」Maity解說著。

這一系列作品的標題是《Art Mama》。

作者折元立身（一九四六年～）原是活躍於國內外藝術節與美術館的藝術家，但是他母親男代女士後來罹患了失智症與憂鬱症。與母親同住的折元，從此投入照護長達二十年，自己的創作也因此受限。儘管如此，他仍在這段期間達到新的境界，認為「不是只有繪畫與雕刻才叫作藝術」、「照護也是一門藝術」、「一起在餐桌前吃飯也是藝術」，於是開始與母親男代女士共同創作作品。

折元立身《輪胎‧交流 母親與附近鄰居》（タイヤチューブ・コミュニケーション 母と近所の人たち，1996年）

（Maity）

「這裡沒有展出來，不過他還有一張作品是他母親穿著瓦楞紙箱做的鞋子哦。」

「是喔，那是他母親啊。」

我用智慧型手機查詢，顯示一張男代女士拄著枴杖穿著詭異超大綠鞋子的照片。

這什麼啊，穿這種鞋子哪能走路啊。我覺得看起來像米老鼠，沒想到這件作品《Art

《Mama 小小的母親與大大的鞋子》（"Art Mama": Small Mama & Big Shoes，一九九七年）於二〇〇一年在威尼斯雙年展備受好評。

折元解釋讓年邁母親穿著巨大鞋子的理由。

老太太從小就長得很矮小，朝會時總是站在第一排。她說，老師一直盯著她開口笑的皮鞋，讓她覺得很丟臉。因為家境貧窮買不起新鞋子，希望至少能長得高一些。所以我用瓦楞紙箱做了一雙大鞋子給她穿，並在家門口拍下照片。（「照護」也是一門藝術 以需照護的母親為創作題材」，網站「Nikkei Style」二〇一四年五月二十五日）

折元雖然說「照護也是一門藝術」，但這些作品並不是照護紀錄。換句話說，這是母子二人超越了「照護」與「被照護」關係的愉快合作。就像畢卡索為愛人朵拉‧瑪爾（Dora Maar）作畫一樣，從古至今無論東洋或西方，以親近的人為模特兒創作的例子不勝枚舉，但是讓罹患失智症的母親擺 Pose 倒是罕見吧。

男代女士在一系列的照片中，擺著日常生活中絕對意想不到的古怪姿勢，例如拿著像坐

塾那麼大的麵包，或是把輪胎掛在脖子上。對著鏡頭的男代女士面無表情，不知道她是否希望自己成為「藝術」。

Maity　全心全力居家照護，對當事者而言雖然相當辛苦，但是以作品來呈現就會產生一股幽默感。

有緒　把輪胎掛上去看看、拿著麵包看看。如果少了輪胎，就只是普通的抓拍而已，但是脖子上多了輪胎，罹患失智症的母親就有了不同層次的變化。太厲害了……！

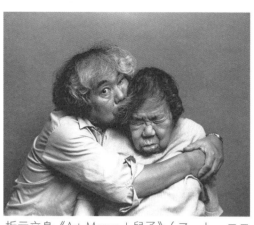

折元立身《Art Mama＋兒子》（アート・ママ＋息子，2008年）

居家照護母親的折元，在訪談中說：「最辛苦的莫過於每天早上三點左右，就被母親的尖叫聲吵醒。」儘管如此，母子倆創作出來的作品仍是帶著一股不經意的明亮色彩。兩人彷彿透過「攝影」這項媒介緊緊相擁，看了特別打動人心。

男代女士最終在二○一七年過世，享壽九十八歲。

回過神來，發現身旁的白鳥先生戴著耳機，聆聽折元的影像作品裡的聲音。影片裡的折元，與好幾百名外國老太太一起用餐。

「有趣嗎？」我問著，白鳥先生回答：「嗯，還滿有趣的。」

在男代女士過世前不久，折元進一步擴展了「Art Mama」的概念，開始創作全新的行為藝術作品，與一群老太太一起吃當地料理。他在葡萄牙邀請當地五百名老太太前往修道院，和她們共進午餐。折元為老太太們分湯，與大家一起跳舞，顯得無比生動耀眼。

說起來，這只是一名初老的男士與一大群老太太熱鬧用餐的影片。然而，洋溢幸福美滿的餐桌為何令人看得如此入迷？

撿垃圾的英雄

展間裡有著倉庫特有的昏暗氛圍，映入眼簾的是氣派的大梁。而這根支撐整座建築物的大梁長達十八間（約三十三公尺）。這座在建造之初（明治初期）用來當作酒窖的建築，據說被當地人暱稱為「十八間藏」。隨著時代變遷，這座酒窖也有段時期被當作舞廳與縫製工廠，在成為美術館的備選地點時，它是附近一間蕎麥麵店的倉庫。

以「GOMI CORORI」之姿
登場的英雄，GOMI BLUE
（NPO法人Swing）。

在京都人力交通指南「我來告訴
你，你的目的地。」出任務的Q
& XL（NPO法人Swing）。

如此歷史悠久的美術館，顯眼角落裡赫然出現一個異樣物體。是一尊穿著廉價戰隊制服的假人模特兒。五連者¹嗎？不對，應該不是吧。制服的胸口處有著「GOMI CORORI」的標誌，假人手裡則是拿著長夾與垃圾袋。

難不成這也是以「共同性」為主題的作品？一頭霧水地繼續往裡面走，看到螢幕上播放著影像作品。標題是《京都人力交通指南「我來告訴你，你的目的地。」》（二○一九年），作者是Q&XL（NPO法人Swing）。

影片裡有兩位穿制服的男士，正在京都站附近教外籍旅人與親子遊客轉乘公車。呃，這

1 譯註：指《祕密戰隊五連者》。日本東映在一九七五年製作的《超級戰隊系列》首部特攝作品。

是客運公司的職員嗎？我心裡納悶著，但似乎不是。

策展人大政小姐表示，出現在影片裡的Q＆XL（Q先生與XL先生二人組）是同一所社福機構的學員。據說他們特別喜愛公車，而且有一個非常特殊的共同點，那就是對複雜至極的京都公車路線圖瞭若指掌。於是，他們所待的社福機構「Swing」代表人木之戶昌幸先生靈機一動，決定善加利用兩人的驚天能力。他特地為兩人準備了同款制服與帽子，三人就此浩浩蕩蕩前往京都站！這段影片就是當時為人們指路的實際情況。從外國人到老年人，表示「不知道路」或「幫幫我」的人們接連出現，甚至還有人詢問推薦的景點。

白　鳥　　這太厲害了！

有　緒　　太棒了，超有趣的！

Maity　　他們掛在脖子上的牌子還寫著「也有智慧型手機查不到的路」。

白　鳥　　原來如此，哈哈哈！

Maity　　還有「不是只有一條路可以走」這句話也寫得很好啊。這裡的「路」雖然指的是「交通路線」，但也有「人生之路」的意思吧。

有　緒　　太厲害了，意味深長啊！

交通指南這項行為究竟是志工活動、興趣愛好或是藝術表現，其中的界線已然模糊不清。

但不管怎麼說，它像一部喜劇，而且白鳥先生還很喜歡。

由於 Q & XL 都有療育手帳[2]，在社會上或許被視為身心障礙者，但是他們兩人的能力相當驚人，這一點無庸置疑。與此同時，我也十分佩服「Swing」的創意，竟能靈機一動將看似無用的知識有效運用並且付諸實行。

話說回來，剛才看到的戰隊模特兒「GOMI CORORI」[3]，同樣也是作品嗎？

仔細看了一下解說，果真如此。在「Swing」裡，社福機構的學員以及周遭的人們，不論是否身心障礙者，都會穿上帥氣的本地英雄服裝，化身「GOMI BLUE」上街出任務。據說與眾不同的裝扮會增加撿垃圾的幹勁，對社會更有幫助。不過，或許是這身裝扮在沉靜優雅的京都顯得太過另類，活動初期便有人報警檢舉而遭到警車包圍，甚至還有小孩被嚇哭。儘管如此，附近人們也隨著活動持續進行而逐漸改觀，紛紛對他們說聲「謝謝」表達謝意。

2 譯註：日本政府發給智能障礙者的身心障礙手冊，有的地方政府則稱為「愛心手帳」。在等級上分為輕、中、重、最重度等四級。

3 譯註：「GOMI」是垃圾的日語羅馬拼音，「GOMI CORORI」有輕鬆撿垃圾之意。

Maity　這麼多人穿這身服裝，確實很驚人啊。

白鳥　很可疑吧——。

有緒　不過，一直穿同樣的服裝很有辨識度啊，人家就會知道這群人是在做好事。

Maity　每個人脖子上都掛著像錢包一樣的東西，那是什麼呢？

裡面放著「GOMI BLUE」成員們的名片。這麼做確實能讓附近人們記住他們的名字，下次和他們打招呼時就能改稱「你好，○○」，路上擦身而過的陌生人便能因此相識結緣。這也是一項令人怦然心動又意義非凡的活動。令人遺憾的是，現實情況的日本並不是每個地區都能接受身心障礙社福機構。不過，透過這種方式互相熟悉，社福機構與各地區也會慢慢為彼此敞開心扉。

「Swing」的這些作品與折元的《Art Mama》有異曲同工之妙。同樣都是耐心教導社會「弱勢」族群，使他們成為獨一無二的存在，並與人們一起樂在其中。因此，換個角度來看，照護與社福也能搖身一變為藝術作品。

用表現力照亮世界

展覽過程中，有一區擺放了五顏六色的積木玩具。這是作品《搬入計畫》（惡魔標記）的

酒井美穗子《札幌一番醬油口味》（サッポロ一番しょうゆ味，1997年～）

一部分，讓所有人可以用積木隨心所欲地創作各種造型。小奈對此非常感興趣，白鳥先生也說：「我還滿喜歡這個的。」所以我們四個人在這一區花了不少時間創作。白鳥先生創作的積木造型極為複雜，讓我十分驚訝，竟然可以用這種方式拼接起來。

小奈在我們看展期間，一直在這一區待著不走。最後還得勞煩策展人大政小姐拿出工作用的色鉛筆與紙張給她玩。

「真不好意思，謝謝妳！」向大政小姐道謝之餘，我心裡也湧起無限感動。一般來說，帶小孩去美術館常會踢到鐵板。但是這間美術館不一樣，不論是帶小孩或者身體有殘疾的人，都能無所顧忌

的前來。真是一間門面雖窄，卻有容乃大的美術館。

這間獨特的美術館，是由支援智能障礙者的社會福利法人「安積愛育園」所創設。岡部館長曾是那裡的生活支援員。

為什麼社會福利法人想要創設美術館呢？

「在社福機構的時候，大家都會一起工作，但其中也有人並不擅長工作。所以我們在思考如何讓這二人的日子過得更充實，便讓他們開始藝術創作。嘗試之後發現他們能創造出驚人的作品，顛覆了過往的刻板印象。」

其中一個例子就是曾在這間美術館展覽過的作品。如照片所示，整片牆滿滿的全都是袋裝泡麵。

有緒　這這這、這是什麼啊？

大政　這是酒井美穗子小姐的《札幌一番醬油口味》。酒井小姐是社福機構「山波工房」（やまなみ工房）的學員，她很喜歡摸札幌一番醬油口味的袋裝泡麵。

有緒　哈啊？

大政　她二十年來一整天都緊握著一包泡麵。而且不能是味噌口味和鹽味，非得是醬油

口味的。據說「山波工房」的工作人員覺得這也是一種表現的形式，便將酒井小姐用過的袋裝泡麵標註日期保存下來。

有緒 這也是一種表現的形式……是啊，或許是吧。

看到如此令人驚艷的作品，「有些人因此對身心障礙者改觀了。」岡部館長以平實的口吻說道：

「因此，我們最初創設美術館的時候，便認為可以透過展示身心障礙者的作品改善一般人對他們的觀感，所以有一段時期是把藝術當成『印象轉換裝置』。不過……開館五年以來，我們才意識到，我們完全是被藝術的另一種軸心理念所吸引。」

另一種軸心理念，究竟是什麼？

「那就是每個人與生俱來的表現力。」

——表現力？

「無論是否身心障礙，每個人都有『表現力』。我希望能在這裡藉著展示以及鑑賞身心障礙者與身心健全者的作品，讓人們有機會思考『何謂身心障礙』。」

每個人都有表現力。

「說的沒錯。」我回答道。

我們還遇到了如何詮釋「表現」的問題，從廣義來說，我們日常生活中的一切行為也許都可以稱之為表現。攝影與繪畫、音樂等表現活動自不用說，如何工作、煮什麼料理、在社群媒體上傳達什麼訊息、要買什麼、捨棄什麼，這一切也都算是表現。包括無數的袋裝泡麵以及撿拾垃圾，全都是──。

表現是每個人與生俱來的能力，這句話聽起來格外入耳，讓我澈底明白。

即便用「身心障礙者」一詞來概括，其中也有各式各樣的人。

有的人能記住每一條公車路線、有的人在對話的過程中觀賞藝術。除此之外，我也見過不斷書寫同一句話的人、狂熱地蒐集偶像資訊的人、會即興作詩的人以及花好幾年完成複雜刺繡作品的人。這些「表現」的源泉來自每個人心裡的光，無論是否有身心障礙。

這間美術館似乎跨越了人與人之間的人為界線，試圖用每個人釋放出的不同顏色的光照亮世界。原來是這樣啊──。

呃，我要藉這個機會，老老實實地懺悔一番。我之前從書上知道有這麼一間「起始美術館」時，心裡是這麼想的。

──呵，把倉庫改造成美術館固然不錯，不過作品本身可能沒那麼有趣吧──

是的，就是這樣。正是我對身心障礙者有了先入為主的觀念，才產生了獨斷偏見。我在此自以為是洋洋灑灑地寫了表現力，其實根本不值一提，特意寫下這篇文章是為了自我警惕，四十多歲了竟然還可恥地受限於先入為主的觀念。

回顧過往人生，我很少有機會結識身心障礙者並與他們成為朋友。長年住在美國與法國，我自認為可以站在少數者的立場了解「外國」的異國文化，但是回到日本後，卻大搖大擺地賴在多數的一方，隱隱在心底埋下了並不存在的身心障礙者形象。唉，感覺真沮喪啊，值得慶幸的是，人不論多大年紀都可以改變。我只能摧毀昨日陳腐愚昧的自己，將老舊的價值觀扔進垃圾桶，當下才能更加接近理想的自己。

幸好我有來這裡。

有點離題了。不過，這回只能揀著寫一些白鳥先生與Maity的隻字片語。全是拜小奈所賜。如我前面所提到的，原本這次打算讓小奈來引導白鳥先生，她卻完全不甩我這個「怦然心動鬼點子」。當我抓住小奈，催著她：「快去告訴白鳥先生，妳看到了什麼。」小奈只會說：「不要，我要去那裡。」隨即撒腿奔向積木區。

這也沒辦法，四歲小孩確實難以捉摸。就算對方是視障者也一樣。對小奈來說，白鳥先生既不是身心障礙者也不是需要幫助的人，他就只是在那裡的一個人而已。所以她可以十分

輕易地說「不要」。這是因為不感興趣與缺乏知識所致，但反過來說也是沒有偏見的表現。四

歲小孩眼中的世界，往好的方面來說，事物的輪廓還是朦朧不清的。

因此，對白鳥先生而言，遭到如此乾脆的無視也不會特別難受。有身心障礙者在場的時

候，他們往往成為人們談話與行動的焦點。此外，也有人太過顧慮身心障礙者。

事實上，我剛認識白鳥先生時，也常過度揣測、無比糾結地擔心這樣問是不是不太好？

會不會口無遮攔傷到他了？眼睛看不見的人可能不方便吃這種食物吧……。我後來花了一點

經驗和時間才停止了過度包裝的「顧慮太多」行為。是活得逍遙自在的白鳥先生，還有對任

何人都保持開放態度的 Maity，讓我明白不需要這麼做。過度的友善與關懷，會變質成偏見與

歧視。

從小學開始，道德課程就教育我們要善待需要幫助的人。其中的本意自然是好的，但是

「善待」也有可能是固化及分化「協助者」與「受助者」、「感恩者」與「施恩者」之間關係

的起點。

然而，四、五歲的幼童卻是一副「那又怎樣！」的態度。白鳥先生也說過，他從前擔任

以兒童為主的鑑賞工作坊領航員時，孩子們到最後都會沉迷於作品而把他晾在一邊。不過，

白鳥先生說：「我覺得這也沒什麼不好。」

未確認麻煩物體

當我快要看完這場極有深度的展覽，突然看到一幅寫著「圖畫日記」大字的手作立旗。

四周牆壁上則是展示了數十張略帶詼諧的插畫。中心人物是一名坐在輪椅上的男士，似乎就是日記的作者。

仔細觀賞之後，發現這是相當有意思的作品。作品約有一半是圖案較為清晰的繪畫。畫著男士坐輪椅去商店、在河邊散步、去郵局寄件的情景。其餘畫作卻是以抽象的筆觸描繪，內容則是由好幾條線或圖形，以及「公車」、「山下」、「來」等隻言片語所構成。這幅畫感覺就像一捆解開而散落一地的繩子，令人看了有些不安。

「他想表達什麼呢？」「嗯。」我們一邊聊著，不知不覺看得入迷。

說明文字中提到，作者橋本克己一九五八年出生於東京，具有弱視與重聽、下半身麻痺等重度障礙。他因為口語表達困難，無法與周遭人們順利溝通，即便到了就學年齡也免除上學義務，因此在十九歲之前幾乎足不出戶，一直待在自己的屋子裡。

「畫家（指橋本）把自己關在家中最裡面的屋子裡，固定在每天四點鐘吃的麵包若是晚了幾分鐘送來，他就會陷入恐慌，對家人施以暴力，破壞家中物品，並且哭著爬到院子裡。因此，家人當時為避免同時累垮，迫於無奈將他送到社福機構。」

（出自作品解說板）

那段日子對當事者與家人來說，肯定十分艱辛吧。橋本十幾歲的時候仍是七〇年代，「無障礙」與「正常化（Normalization）」的概念還沒有深入日本，重度身心障礙者外出的機會在

橋本克己《未確認麻煩物體－愛與奮鬥的日子（橋本克己圖畫日記系列）》（1979～2000年）

橋本克己《給城市的禮物（橋本克己圖畫日記系列）》（2019年）

物理上與精神上都受到限制，這讓當事者及其家人都面臨嚴苛的考驗。

儘管如此，橋本在十九歲時有緣接觸了埼玉縣越谷市的「草鞋之會（わらじの会）」。該協會的宗旨是「讓身心障礙者與身心健全者共同生活在城市裡」，在協會的鼎力支持下，橋本第一次踏出家門來到越谷街上。他似乎被眼前這座城市的日常喧囂、氣味、人車往來等種種一切所吸引。從此以後，他便自行操作輪椅去便利商店、穿越國道、前往郵局與政府機關，有時甚至搭電車晃到深夜才回來。

陳列在我們眼前的圖畫日記，描繪著充滿興奮與期待的每一天。我們可以從每一張畫看到橋本身邊的日常百態，例如住家附近的人們與所見風景、發生的大小事等等。「圖畫日記」一詞通常給人溫暖療癒的印象，然而，仔細觀察橋本的圖畫日記，發現他也把生死關頭的事件記錄下來。交通事故就是其中一例。橋本經常遭遇交通事故。因為他耳朵聽不見，無論旁人怎麼按喇叭，全都被他澈底無視。因為這個緣故，在這一帶計程車的司機們都會用無線電互相通知：「輪椅小哥出現了！前方預計會堵車，各位請繞道。」

與汽車擦撞對橋本來說是家常便飯，他曾因為腳被輪胎碾過而住院，也曾被憤怒的卡車司機毆打。橋本仍是持續記錄他的圖畫日記，包括這類意外。

對周遭人們而言，城市僅僅是日常生活的場域，但是對橋本來說，城市宛如混亂的荒野。在橋本看似魯莽的行為背後，有一群人志忑不安地默默守護著。橋本的家人、朋友、草鞋之會的工作人員、車站的站務人員以及便利商店的人們。每當發生事故或意外，草鞋之會的成員也會不時趕來幫忙，其中一位工作人員帶著幽默與關愛，將橋本稱為「未確認麻煩物體」。圖畫日記裡，甚至也有這些人的身影。可以說，這也是基於「共同性」的「怦然心動鬼點子」。

隨著創作資歷增長，他的畫風變得更簡約抽象，這是因為弱視情況惡化的關係。即便日後到了幾乎看不見的地步，橋本依然會充分利用其他感官描繪圖畫日記。對他來說，繪畫就是一種文字。

我又想起了白鳥先生決定獨自去美術館的日子。

「我是全盲人士，但我很想去美術館看畫，能不能麻煩你們？」不斷打電話的白鳥先生，對美術館而言也算是未確認麻煩物體。不過，其中也有人支持他的想法，「好的，我們一起去看吧」，「怦然心動鬼點子」就此展開。如今除了前面所提到的「SESSION！」，好幾間美術館也開辦了與〈視障者一起鑑賞藝術的工作坊，許多看不見的人得以透過對話享受藝術的樂

趣。然而，回顧過往，這一切都始於一名全盲男士打電話給美術館，儘管一再遭到拒絕，也不停打電話拜託：「請您務必幫忙。」此後過了將近二十五年，現在的白鳥先生早已不是「未確認麻煩物體」，只不過是眾多美術館參觀者之一。

我們每個人的人生各有一片未知的荒野。對有的人來說，那是北極或喜馬拉雅山群；對另一個人來說，那是遙遠的異國之旅。對我而言，二十二歲移居美國就是邁向荒野的第一步。同樣的道理，只要改變路線或目標地點，鄰近的城市、美術館或便利商店也可以成為荒野。

我們藉這種方式脫離自己的安全區，用自己的手腳摸索世界，從而獲得這世上獨一無二、名為「自我」的生命。如此一來，身在荒野裡的人自然會融入其中，曾經的荒野之地即有可能轉變成他的安全區。

創造出《京都人力交通指南「我來告訴你，你的目的地。」》等作品的 NPO 法人 Swing 代表人木之戶昌幸在他的著作裡寫了這段話。

Swing 有一條座右銘是「在危險邊緣試探」。所以每個人開始工作的時間各不

相同，白天若是想睡覺，我們會鼓勵小睡一下；對於無故請假的人，我們也鼓掌歡迎。只要我們稍微有勇氣，從不知不覺間盤踞內心深處的狹隘容許範圍中走出來，並且不斷解除自我設限，曾經的危險區就會逐漸變成安全區，「正常」、「得體」以及「理所當然」的範圍，換句話說，「容易生存」的範圍就會不斷擴大。（《動搖規矩　放棄常識「Swing」的實驗》）

隨著時代與社會的變遷，常識及規則與時俱進，危險區與安全區總是處於激烈競爭的狀態。搭乘公車就是一個例子。有些人認為，在公車上就應該把輪椅和娃娃車折疊起來，使用範圍以不影響旁人為限，有人伸出援手就應該感恩，但這種前提十分可笑。公車是公共運輸工具，任何人都有權利搭乘，因為「交通權」是憲法明文規定的基本人權之一。然而，不知道為什麼有那麼多討論將它變成是否合乎禮儀及規矩、是否心懷感恩、是否為別人著想的問題。「不不不，這本來就不是什麼危險區，而是安全區，更像是正中央的好球帶呀。」必須如此堅持主張也是很可笑。不過，一直堅持也是很累的。因此，當我推著沉重的娃娃車，頓時覺得周遭一切如此麻煩，感覺自己快被拖進「不要造成麻煩」、「要懂得感恩」的論述裡。然而，若是每個人都能擴大自己心裡的安全區，這個世界將會變得更美好。

如前面所提到的，Swing發起的「京都人力交通指南」只不過是一項親善活動，僅此而已。因此，當初穿著怪異制服的Q先生與XL先生在公車站附近徘徊時，車站的保全人員也以質疑的目光審視著他們。這究竟是親善的行為？還是大街上造成困擾的行為？Q＆XL兩人就這麼踩在危險的邊緣。用Swing風格的話來說，他們是在試探「危險邊緣」。只要勇於揮棒精準擊球，我們就能跳脫流於表面言詞的「多元化」與「富裕社會」，搶先一步邁向荒野。這才是真正意義上的擴展富裕的界線。

然而，以這種方式擴展安全區的同時，原本的安全區也有一些在不知不覺間變成「危險區」。因此，令人難堪的場面隨時代變遷而不斷增加，也是不可否認的現實。

想去看湖

脖子上掛著輪胎的老奶奶、自動請纓的交通指南等等，這些看似稀奇古怪的作品，背後隱藏著想要展現自身生命的迫切渴望與強烈衝動。而這間美術館坦然接受他們的一切，並且默默地讓世界知曉他們的存在。

「接受他們的想法之餘還要策劃展覽，真的很不簡單啊。」

我驚嘆著詢問岡部先生。

「是啊。不過，有一點必須留意，並不是所有人都想要表現自己才那麼做。也有人是迫不得已的。曾經有人畫了有許多『眼睛』的作品。但是他一點也不喜歡眼睛，反倒是害怕別人的目光而對眼睛產生恐懼。可是，當他將這份恐懼表現出來後，似乎感到安心許多。因此，我們美術館不得不質疑，這個作品是他真正想做的嗎？是因為喜歡才畫的嗎？還是因為恐懼而畫的？作品裡其實蘊含他自己的感受。」

包括愛與喜悅、悲傷、恐懼——。

美術館依然沉穩矗立著，靜靜地編織著許多難以言喻的複雜情感。在回程的路上，我感覺自己像是去了一趟知心好友的家裡。

回程途中，「我想看湖——小奈還沒有看過湖啊。」在小奈熱烈的期盼下，我們決定開車前往豬苗代湖。此刻已是黃昏時分，無法保證能在日落之前趕到，「好，出發囉——！」Maity 仍是愜意地踩了油門上路。

在可以遠眺磐梯山的路上，白鳥先生隨口嘀咕著。

「我啊，以前曾想過，所謂的身心障礙，是在社會關係中才有的。對當事者來說，有沒有身心障礙並不重要。是研究人員和政府形塑了『身心障礙者』罷了。」

就是說啊。歸根究柢，希望這個社會不再有人被當成「未確認麻煩物體」。

好不容易鄰近豬苗代湖，卻不知道哪一條路通往湖畔，只好繞到湖畔的便利商店後方，遠眺湖邊一角。

「哇——你們看！好漂亮啊——。」

小奈興奮地嚷嚷。「嗯，是啊。」我回答著，慶幸有帶她來這裡。

細長雲朵在夏日傍晚的天空拖曳了一道長尾，倒映在寧靜的湖面上。

「天空很美喔，湖面上還有倒影。」我向白鳥先生描述情景。

涼爽的晚風吹來，彷彿要把雲朵吹散。每到冬季似乎會有天鵝來過冬，但現在是夏天，所以不見天鵝的蹤影。

時隔三十五年再見豬苗代湖，它依然如記憶中一樣美麗。

參考文獻

「照護也是一門藝術 以需要照護等級5的母親為創作題材（介護は芸術だ 要介護5の母をモデルに作品づくり）」網站「Nikkei Style」二〇一四年五月二十五日

木之戸昌幸《動搖規矩　放棄常識「Swing」的實驗（まともがゆれる　常識をやめる「スウィング」の実験）》朝日出版社

橋本克己《克己圖畫日記（克己絵日記）》千書房

第 8 章

不會回頭重讀的日記

鄭然斗 《Wild Goose Chase》《Magician's walk》

白鳥先生幾乎每天都出門散步，而且會一邊散步一邊拍照。他的最愛是一部小型數位相機。他右手拿著導盲杖，左手將數位相機擺在腹部按下快門。因為他沒有看螢幕，所以別人不知道他在拍照。

身旁經過的自行車、屋頂一角、一群高中女生的背影、耀眼的太陽、水戶藝術館的高塔、居酒屋的櫃臺、霓虹燈的光暈與路燈的亮光……在夜晚及室內拍的照片有許多都失了焦，也有歪斜得很厲害的照片。

白鳥先生形容這些照片是「不會回頭重讀的日記」，目前總數已多達四十萬張。不過，他似乎不打算讓別人看或者公諸於世。「拍都拍了，不如發布在Instagram上吧？」當我這麼說，他總是含糊其詞地說，嗯，行吧，再說吧。他不會給別人看，日後也不會回顧。就這麼將這些照片積存在硬碟裡。

我曾見過白鳥先生一個人散步的情景。我簡直大吃一驚。他走得非常快。他會仔細傾聽街道上的聲音，一邊確認路面上的凸起物或電線桿的位置，一邊邁開大步走過紅綠燈，轉過拐角，走進超市或便利商店。他的腳程快得讓我差點跟不上。直到現在我才發覺，白鳥先生跟我們走在一起時，總是在配合我和Maity的步調。

儘管如此，在他前方的障礙物也不少。像是停在人行道上的汽車、凸出的廣告看板、橫切過眼前的自行車。我在旁邊看了都忍不住替他捏一把冷汗，白鳥先生卻只是按下快門，將這一切全部記錄在照片裡。話說回來，照片裡時而拍到導盲磚，時而沒有。因為他並不是專挑有導盲磚的地方行走。

竹籃打水一場空

有位藝術家用了白鳥先生的照片創作作品。他就是韓國的現代美術家鄭然斗（Jung Yeon-Doo，一九六九年～）。

二〇一四年的某一天，為了籌備水戶藝術館的個展而長期逗留在水戶的鄭然斗，與館長一起來到白鳥先生的按摩店。他聽說有個人雖然全盲但平時會拍照，於是大感興趣。當他看了白鳥先生長久以來拍攝積存的照片，不禁喜出望外，當天便直接回去；隔了幾天再來到白鳥先生面前，手裡拿著一部全新的數位單眼相機。

「這部相機是給你的禮物。既然要拍，要不要用好一點的相機拍？」

白鳥先生也坦然地收下了相機，並將這部相機所拍攝的照片寄給回到韓國的鄭然斗作為回禮。這就是影像作品《Wild Goose Chase》（二〇一四年）誕生的由來。

我常聽白鳥先生說起《Wild Goose Chase》，便想著有朝一日要親眼看看，然而，現代美術的影像作品一旦錯過了相關展覽，便很難有機會再見。

我本來已經放棄了，但是白鳥先生提議：「不如直接拜託然斗先生吧？」喔喔，直接拜託嗎？確實是個好辦法。於是，我抱著姑且一試的心情，用英語寫了封信拜託他：「請問我能不能看看你的作品？」沒想到隔天就收到附有網址連結的回信，信中還說：「感謝聯繫，請代我向白鳥先生問好。」看了這封信，我瞬間感到窩心。我向白鳥先生轉達時，他也很高興。

「他就是人見人愛的那種人啊！好像跟他見了面打聲招呼、握握手就能心滿意足似的，不知道是沒有話要說，或者不說話便已足夠……總之，然斗先生就是那樣的人。」

我回答說，確實可以從他的信裡感受到他的個性。接著立刻在家裡的電腦上觀看影片。

《Wild Goose Chase》是爵士鋼琴演奏家小曾根真的鋼琴曲標題，也是白鳥先生最喜愛的歌曲。這首曲子的標題同時也是英語的慣用語，意思是白費氣力的追逐、竹籃打水一場空。

若是有人說「Hey, that is a wild goose-chase!」即表示別白費力氣了。

作品僅用白鳥先生的照片與小曾根真所演奏的《Wild Goose Chase》所構成。

觀看之前，我以為這是一部節奏緩慢的幻燈片，沒想到完全超乎我的想像，節奏極快的曲調與裁切成鋸齒狀的無數張街景照片完美地融合在一起，邀請觀眾加入城市追逐的行列。

影片以驚人的速度移動、閃爍、跳動。「哇喔——！這什麼啊！」我在這四分四十九秒裡一直起雞皮疙瘩。只用了兩種元素，竟然能做到這種地步！這無疑是白鳥建二、小曽根真、鄭然斗三人的才華結晶。

話說回來，白鳥先生怎麼會想要開始拍照呢？

「當初想要拍照，是想知道如果我做一些不像盲人會做的事情，結果會如何。就像去美術館一樣，那時候覺得說不定可以透過拍照改變自己的價值觀。」

「所以，你的價值觀真的改變了嗎？」

「沒有。」

「但你還是繼續拍攝吧？那麼，你的拍攝動機也改變了嗎？」

「應該是吧。現在用『不會回頭重讀的日記』來形容也沒什麼不對，但總覺得還不夠充分，覺得哪裡不太一樣。」

「你拍照的目的是什麼？」

「我以前會把相機對準聲音的來源拍，但現在不會那麼做了。心情好就按下快門。前陣子跟一位攝影師聊天，他說他看別的攝影師拍攝的作品時，大致都能明白對方的創作目的和意

圖。所以我在想，我拍照的目的到底是什麼？後來發現，我拍照根本是漫無目的，我只是為了自己而拍的。既然如此，把它當成作品或許不錯。於是心想，我應該成為攝影師嗎？

「那不錯啊。不過，拍了那麼多照片，已經稱得上是攝影師了吧？」

到最後，我還是不知道白鳥先生拍那麼多照片的動機是什麼。說不定連他自己也不清楚。此時的白鳥先生，並不會勉強自己找一個理由或解釋。總而言之，他除了雨天以外都在拍照。因為下雨的時候，他要一手拿導盲杖、一手拿雨傘，沒辦法拿相機。

散步時被叫住

當白鳥先生獨自外出，走在路上有時候會被叫住。

「常有人問我：『你要去哪裡呀？』『喔，我要去公車站。』他們好像以為我迷路了，但我並沒有迷路。他們似乎想要幫我，可是我也沒什麼需要幫忙的，這樣反而令人為難。當我需要幫忙的時候自然會開口，但是有些人不顧對方的情況硬要伸出援手，我就覺得不太好。有的人不管我怎麼推辭，他就是一直跟在我身後，那真的很困擾。」

他們可能心想：「啊，有個人眼睛看不見，我得幫他一把。」可是，過度的友善與關懷，會變質成多管閒事與強迫接受。其中的分寸很難拿捏，也許有人會認為，不如什麼都不做。

我搭電車時也為了是否讓座給高齡者而天人交戰。啊，這位是老人家吧，不過，看起來很硬朗，應該不用讓座吧？可是，上了年紀的人還是坐在椅子上比較好吧？好，我還是問問看吧⋯⋯。

「⋯⋯就像這樣，到底要怎麼開口，真是個難題。」我說道。

「是啊，所以我希望就像在公寓裡遇到鄰居一樣，說聲『你好』。照平常那樣交流就好。」

與白鳥先生相處得愈久，視障者的身影也很不可思議地映入我的眼簾。就像前面提到的大猩猩實驗一樣，我們會不自覺地關注自己在意的事物。總之，當我看到視障者走在路上，便忍不住想要叫住對方。然而，如白鳥先生所說的，自以為是地叫住不需要幫助的人，反而會造成對方的困擾。所以我會觀察一會兒，確定對方真的不需要幫助便不會開口打擾。不過，在車站轉車相當複雜，我還是會試著叫住對方。這時候，我不會說：「沒問題嗎？」或是「我來幫你吧？」而是說：「你好，不介意的話，我跟你一起去那邊吧！」大多數人會說：「喔，好啊。」接著我會請對方搭著我的手肘，跟他說說眼前所見的情景還有車站的模樣，並且在電扶梯入口或驗票閘門前與對方道別。當我學會用這種方式開口，為了讓座而站起來向對方說「這裡有空位喔」也成了舉手之勞。

白鳥先生通常不需要幫助，但有時也會很感謝伸出援手的人。某天晚上，Maity與白鳥先

生兩人喝到深夜，醉醺醺的白鳥先生便在回家路上迷了路。

「這麼說，是警車送我回家的。」

「我後來才知道，是警察先生幫了你？」

「不知道啊——我醉得什麼都不記得了！」

所以，真的很慶幸當時有人開口相助。

魔術師漫步街上

還有一部影像作品，是白鳥先生親自演出的。作者同樣是鄭然斗，標題是《Magician's walk》（二〇一四年），時長約五十五分鐘。

鄭然斗這位藝術家擅長聽取人們的夢境與回憶，並將它化為作品。當他為了研究調查而逗留水戶期間，也與當地居民以及白鳥先生交流過。

「然斗先生問我作過什麼夢，我自己也不是很清楚，但還是照實說了。沒想到後來拍成了電影。所以實際上電影並沒有連貫性，就像作夢一樣。」

這是一部有故事的影片，在電影中漫步的是韓國知名魔術師李恩傑（Lee Eun Gyeol）。

這也是一部參與式藝術創作，由水戶當地居民以及水戶藝術館工作人員等眾多人員共同參與。

電影從白鳥先生的家門口拉開序幕。魔術師漫步在住宅區內，一會兒從錢包裡掏出巨大的牛奶瓶，一會兒抹掉撲克牌上的圖樣，邊走邊表演五花八門的魔術，並對著鏡頭閒聊。

——藝術是否能改變人生？

過了不久，電影畫面沿著白鳥先生當時的通勤路線，轉到公車內部。魔術師在座位上對著鏡頭說：「我很想去遙遠的地方啊。」「你知道《挪威的森林》這本書嗎？」與此同時，車窗外的景色變成了森林，乘客們也變成了挪威人的模樣。景色隨著魔術師行雲流水般的動作不斷變換，讓人彷彿真的置身夢境。

影片並未就此結束。還未從目不暇給的奇幻氛圍中回過神來，導演突然喊了一聲「卡！」幕後工作人員也露了臉，「現實」情景赫然出現在螢幕上。真有意思。刻意用這些鏡頭提醒觀眾「這是虛幻的」。影片在虛幻世界與現實拍攝情景之間自由穿梭，最終目的地則是白鳥先生的按摩店。

影片後半段，魔術師闖進了水戶市中心所舉辦的市民慶典活動裡。看樣子像是慶典現場

實景拍攝的，許多人在路邊攤吃東西、在徒步區歡樂地跳舞。不過，後面跳舞的那群人身上的T恤會隨著魔術師的動作而變色，使得現實與虛幻的界線愈來愈模糊。

事實上，這段跳舞場面也拍到了Maity的身影。

「當時說『現在開始放音樂，大家跟著跳吧』，所以我們就按照指示跳了。雖然不清楚到底是什麼樣的場景，但是滿開心的。」（Maity）

慶典是真的，跳著舞的Maity卻是在表演。但是Maity在影片中快樂的神情一點也不假，讓人分不清到底什麼是真實、什麼是虛幻。

話說回來，白鳥先生本人，現身在電影的最後一幕。

場景一開始，街上突兀地擺了一架平台式鋼琴，而真正的小曾根真本人就在彈鋼琴。一想起當日情景，白鳥先生難得語帶興奮地說：

「然斗先生問我有沒有喜歡的音樂家，我想也不想就回答：『小曾根真！』結果真的把小曾根真請來拍攝現場了！聽說是然斗先生寫了一封熱情洋溢的信給小曾根先生，他也真的來了！」

小曾根穿著白襯衫與黑長褲，宛如置身音樂廳似的繼續彈奏。曲目則是適合電影高潮的

動人歌曲。

精采的演奏仍在持續，白鳥先生卻從螢幕一角站起來。那站姿並不是虛幻的，現實中的白鳥先生就是那樣子。

鄭然斗《Magician's walk》（2014年） 影片55分15秒

「因我那時候根本不知道自己演什麼角色啊。不過，我當時心想，只要能見到小曾根真就很開心了！」

鋼琴繼續演奏，旁邊有好幾個人將大型氣球綁在三腳架上。最後，魔術師從白鳥先生手中接過相機放在三腳架上，氣球立刻騰空飛起。

影片中展示了飛上天空的相機鳥瞰水戶街道的情景。

那天的「日記」，彷彿成了從天空中俯瞰的景色。

這兩部影像作品皆發表於水戶藝術館現代美術藝廊所舉辦的展覽會，「鄭然斗　宛如人間路」（二〇一四年十一月～二〇一五年二月）。

「那白鳥先生的名字也會列在圖錄上吧！」

聽我這麼說，白鳥先生淡然說道：「這個嘛，應該不會列進去吧。畢竟我只是提供素材而已。」

我心想著：「咦──是嗎？」立刻翻閱圖錄確認，結果發現《Magician's walk》的演出名單裡有他的名字，《Wild Goose Chase》裡也註明了「照片⋯白鳥建二　音樂⋯小曾根真」。

「圖錄上確定有白鳥先生的名字哦。」

我告訴他後，心裡不禁偷笑：「原來你早就是一名攝影師了啊。」

散步，就是通往未知世界的入口。

參考文獻

《鄭然斗　宛如人間路（ヂョン・ヨンドゥ　地上の道のように）》水戶芸術館現代美術センター

大家要去哪裡？

風間幸子　《Dislympics 2680》　《炸藥是創造之父》　《Gate Pier No.3》

剛從北陸新幹線下來，十二月的凜冽空氣隨即迎面撲來。唉──應該穿保暖一點的大衣

啊。身旁的白鳥先生則是裹著一身芥末黃的厚羽絨外衣。

「嘩，這山真壯觀啊，群山環繞整座城鎮呢。」

山多富饒，所以稱作富山。我深深被眼前名副其實的景色所震懾。那是標高三千公尺級

的北阿爾卑斯山域中的立山連峰。我不禁心馳神往地眺望連綿不絕的雪山。

「嘿，（山）有那麼壯觀嗎？」白鳥先生回問。

「嗯，我從來沒見過這樣的景色啊。不愧是『富・山』哪。不管怎麼說，我們總算來到這

裡了。平安抵達真是謝天謝地啊──！」

其實在來這裡之前，接二連三的瑣事讓我抓狂不已。我在出門之前還接到托兒所打來的

電話（通常不是好事）。「其實學校目前爆發頭蝨，小奈的頭上似乎也有。能不能請您早點來

接她回去？」我的天啊，這個年代竟然還有蝨子嗎？我驚恐地回答：「不行啊，我今天要出

差，但我先生會照平常時間去接她的！」女兒啊，對不起呀──媽媽沒空去管蝨子了。

一波未平一波又起，我在新幹線的驗票閘門前怎麼也找不到應該交給白鳥先生的車票。這

「到底放哪兒去了！這裡沒有，那裡也沒有。」就在我四處翻找之際，發車時間迫在眉睫。

時站務人員對我們說：「請到富山再補票。」「哇，我們快點上車，來不及了！」於是我們以

堪比運動會的衝刺速度衝下樓梯，Maity也真夠大膽啊！沒拍影片太可惜了啊。」我由衷佩服著，

「竟然帶盲人衝下樓梯，Maity也真夠大膽啊！沒拍影片太可惜了啊。」我由衷佩服著，

Maity則是「嘿嘿嘿」笑著，白鳥先生也忍俊不禁地說：「沒錯——。」後來，總算在裝便當的袋子裡發現車票。

失去翅膀的尼姬

Maity的朋友，在富山縣美術館擔任教育人員的瀧川織繪小姐開車載我們前往黑部市。

回程時一定要買的吧？」

「啊——好想吃鱒壽司啊。欸，白鳥先生，你會買土產給優子小姐（白鳥先生之妻）吧？」

Maity一而再、再而三的叮囑。我心想，想吃的話自己去買不就好了？但她似乎就是要與人合買。

「啊，嗯。那我買吧。」

白鳥先生點頭同意後，「我知道哪一家鱒壽司好吃，我們等一下順路去吧。」織繪小姐接過鱒壽司的話題說道。車子穿過市區，沿著山與海之間的路前進。目的地是黑部，但我們並沒有在水壩等觀光景點停留，今天同樣懷著雀躍的心情前往黑部市美術館，準備觀賞開館

二十五週年企劃的「風間幸子展　混凝土組曲」。

美術館空間寬廣且採光良好，牆上間距寬鬆地掛著大大小小的作品。全是由黑白兩色構成的平面作品。風間幸子（一九七二年～）始終堅持發表木刻技法創作的版畫作品。她採用的是極為傳統的技法，作品主題卻充滿現代風格，其中備受好評的是《Dislympics 2680》（二〇一八年）。

「嗯，件數還滿多的。有大有小，在我們眼前的就是一幅非常大的作品喔。」

「展出來的（作品）很多嗎？」白鳥先生問道。

咚——｜——｜——｜——！

就像漫畫中常出現的音效文字映入眼簾似的，這幅占據整面牆的作品正是《Dislympics 2680》。

有　緒　作品是橫幅，長度大概四、五公尺吧（注：實際上是六‧四公尺）。

白鳥　好大。

有緒　很大啊！

僅由黑白兩色構成的世界醞釀著一股禍事臨頭的不祥氣息，但是以漫畫筆觸呈現也讓整體作品帶有一絲喜感。

我們立刻向白鳥先生描述作品。按照慣例先從大小與形狀、材質等大框架開始，接著說明色彩與主題、個人對作品的印象以及相關聯想，並沒有硬性規定。不過，面對如此龐大又細緻的作品，我們確實很久沒這麼困惑了，真不知該如何說起。

首先，這畫的是哪裡？呃，是奧林匹克體育場。竟然是奧運的發祥地，希臘的奧林匹克？不對，應該是在日本吧。我在一頭霧水的情況下擠出這些話。

「感覺像是奧林匹克體育場那樣有高低段差的建築物，中央有一個足足可以用來競技的寬闊場地。建築物非常龐大，好像才蓋到一半……隨處可見帕德嫩神廟那樣的梁柱，很有希臘神話的感覺。不過，施工用的機械是推土機，時代或許是現代吧。」

一口氣說完後，我往後退三步來觀賞。一如標題「Dislympics」所示，眼前呈現的是與「和平慶典」完全相反的反烏托邦（Dystopia）世界。

令人震驚的是對細節近乎偏執到精雕細琢的地步。因為畫面中有好幾個事件同時展開，乍看之下無法立即掌握整件作品的主題。如此細膩的作品是用木刻呈現的啊。我為無懈可擊的結構以及彌漫整件作品的緊張氣氛驚嘆不已。

最吸引我的是右下角令人毛骨悚然的雕像。

瀧川　這是石像吧？

Maity　很像尼姬[1]。可是沒有翅膀（注：羅浮宮美術館收藏的雕刻作品《薩莫色雷斯的勝利女神〔Winged Victory of Samothrace / Nike of Samothrace〕》。背後有翅膀）。

有緒　還有，這石像沒有頭，也沒有手。

Maity　（指著右上角）啊，好像有什麼東西從天空中掉下來。是很小的人。

人類像垃圾一樣從巨大的推土機上掉落。是的，一開始並沒有注意到畫裡有不計其數的人。

有趴在地上匍匐前進的人。

風間幸子《Dislympics 2680》（2018年）242.4×640.5 cm
請根據對話想像作品內容。本作品刊載於本書封面內側。

白鳥　是哦。

Mairy　嗯。丙、丁之類的。肯
　　　　定是甲、乙、丙、丁的
　　　　「丙、丁」吧。

白鳥　咦？臉上寫著字嗎？

似文字的東西。

快被活埋的人臉上，寫著類

有即將被混凝土活埋的人。

有表演團體操的人。

1 譯註：Nike。希臘神話的勝利女神，長著一對翅膀。在羅馬神話對應的是維多利亞（Victoria）。

另一方面，也有一群人高舉著「甲」字看板行進著。其中令人感到陰森的是，這群人都沒有五官。

我再次離得遠一些眺望整件作品。結果發現——。

嗯？這幅畫的左側與右側似乎有些不同——。

體育場的左側像是剛剛建成，右側卻已破敗不堪。臉上有「甲」字的人們在左側。

「丙」、「丁」以及沒有翅膀的尼姬則是在破敗的右側。

織繪小姐以略帶堅定的語氣說。

「右邊跟左邊好像不太一樣……」

「欸，是這樣嗎？」我不禁高聲說道。

Maity也指著畫作中央說道。

「右邊……是被鄙視的世界吧。」

「是嗎。那就是在這裡接受審判，然後分到左邊或右邊的世界去吧。」

我突然明白左右兩側的區別。一旦看出端倪，頓時豁然開朗。

這是一場殘酷的奧運會，根據競爭原則將人類按照排名順序，分成勝利組與失敗組。無

用的失敗者會被圈在一處活埋。相反的，被選為「有用」的一群人會變得沒有五官，並且參加團體操。失去翅膀的勝利女神尼姬，便是右側世界的象徵。

「欸，你們看看正中央的上方。唔，這裡的大手，像不像上帝之手？那雙手正在打一顆蛋欸。是什麼意思呢？」我一下子走近了畫作。

畫作左側的大砲，正朝那顆蛋發射一束筆直光線。光的中心點有一個米粒般大的小人。其中似乎也深烙著某種思想。但我一時之間難以說出口。畫裡想要表達的也許是「積極優生學」，也就是在出生之前就篩選出「值得活下來的生命」。

早期的日本曾有一段時期根據舊有的《優生保護法》強制執行絕育手術，防止帶有疾病或缺陷的基因遺傳下來。這是承襲了戰前制定的國民優生法，並且借鑒了納粹德國的《遺傳病病患後代防止法》（Law for the Prevention of Hereditarily Diseased Offspring）。這項法條直到一九九六年才予以修正。最叫人背脊發涼的是，距今僅僅二十多年前，我還是一名大學生的時候，國家實際上仍在篩選「值得活下來的生命」、「不值得活下來的生命」、「可以生育的人」、「不應該生育的人」。

即便舊有的《優生保護法》已廢除，現在仍是可以透過「產前診斷」輕易得知胎兒是否有缺陷，並且有愈來愈多人知道胎兒有缺陷後選擇「不生下來」。

不僅如此，關於遺傳性疾病，採用基因編輯的基因治療技術也在飛速發展。其中的當事者各有不同的立場，也有人因為這種治療技術而挽回一命，所以不可一概而論「基因編輯太離譜」。由於每種情況的迫切性與觀點錯綜複雜，當中又因疾病的嚴重程度而有所區別，這使得應該治療何種疾病並且治療到何種地步的爭論變得愈來愈複雜。但可以肯定的是，如今在受精階段，不，實際上在更早之前，生命的篩選就已經開始了。

看了一會兒作品後，Maity 以不可思議的爽快語氣說道。

Maity 欸，我們若是進了這個世界，肯定跟那些人一樣被分到右邊去吧。

有緒 哈哈，可能哦。我們又當不了兵啊。

我和 Maity 以前都是公務員。我是國際公務員，Maity 是國家公務員。可是我現在是自由業者，Maity 則是外聘職員，兩人的工作都不穩定。換句話說，雖然我們都努力想要去左邊的世界，但最後都選擇自行退賽。至少我們目前還沒被活埋，日子過得也還滿快樂。儘管身後緊貼著一片焦慮不安，也沒有慘遭活埋那麼痛苦。這一切都是我主動選擇的人生，只能盡量讓自己不被活埋。

另一方面，生來就被歸類為「身心障礙者」的白鳥先生，又有什麼感受呢？如第2章所提到的，白鳥先生曾對我說過，他的父母都是明眼人，親戚裡也沒有視障者。而他的奶奶一再叮囑年幼的白鳥先生：

——小建因為眼睛看不見，

所以要比別人加倍努力呀。——

白鳥先生說道：

「我奶奶常說，如果我不努力，就無法過著正常人的生活。所以我小時候很疑惑，眼睛看得見的人就不需要努力了嗎？這樣的話，眼睛看得見的人太不要臉了吧。小時候什麼都不懂啊。後來去念啟明學校，老師也教導說親近『身心健全者』是好事。甚至還有人說不要輸給眼睛看得見的人，正因為有缺陷，才要更加努力不讓人家瞧不起。我那時候只是個孩子，沒有任何經驗與知識，所以我很懷疑是否真的如此。」

奶奶非常寵愛白鳥先生，可想而知是出於擔憂與關愛才說那些話。畢竟白鳥先生出生的那個年代，社會就曾以「身心障礙者是不幸的」為前提進行公開討論。例如兵庫縣衛生部便在政府主導下，於一九六六年至一九七四年間推行「防止生出缺陷兒運動」。這項運動是透過

產前診斷與羊水檢查發現可能存在染色體異常的胎兒，藉此減少身心障礙者的出生數（後來遭到身心障礙者團體的抗議，這項由政府主導的運動因此喊停）。或許便是「身心障礙者是不幸」的時代氣氛，助長了身心障礙者必須比一般人更努力的觀念。

再補充一點，如今的社會仍是在「看得見」的前提下運行的。交通號誌與標識、廣告看板、菜單、超市的價格標示——。雖說現代受惠於科技進步而使看不見的人獲得的資訊與服務大幅增加，但是白鳥先生小時候確實遭遇了無可奈何的「艱辛」狀況。

還有一點，日本是同儕壓力十分龐大的國家。時至今日，社會上仍彌漫著「不要給別人添麻煩」的氣氛，多少令人感到窒息。前面也提到，我不過是在美術館與白鳥先生小聲說話，也遭人警告說「吵死了！」除此之外，當年我帶著還是小嬰兒的女兒搭飛機時，鄰座的人立刻喚來空服員，開始抱怨：「我要換座位。當初沒人跟我說坐我隔壁的是帶小孩的。」我一想到自己不過是帶小孩就得受到如此屈辱，實在很沮喪。我相信這僅僅是開始，想必有許多人無論置身日本何處，光是待在那裡就感到壓力，覺得備受恥辱，甚至被拒於門外。再者，每當看到有關生活補助費的非議，就會發現不少人會毫無同理心地說：「盡量不要給社會添麻煩。」為什麼日本會變成如此壓迫侷促、令人窒息的國家呢——。

總而言之，仔細想想，不難理解白鳥先生的奶奶與啟明學校的老師為什麼要反覆叮囑白

鳥先生「要努力」、「要加油」。在一個本就對身心障礙人士極不友善的社會裡，被視為「不努力的身心障礙者」所遭受的責難會有多大，光是想像便驚恐不已。

然而，我們的目標應該是打造一個不會逼迫身心障礙者付出過多、並且人人心有餘裕的社會。當時的白鳥先生只是個孩子。當他還在只要吃得飽飽的、獨自睡覺也能睡得好就有人稱讚「好厲害喔——」「好棒哦——」的年紀，可能便已經深刻意識到「你和別人的起跑點不一樣」了吧。更何況，白鳥先生根本不知道「眼睛看得見」是什麼狀態，所以他始終不清楚到底有什麼好辛苦的。

我們幾個人就站在一幅巨大的版畫前。

水壩很浪漫嗎？

我們接下來看的是九幅連續畫作，《炸藥是創造之父》（二〇〇二年）。有四幅分別畫著貫穿山脈的隧道與集合住宅的景色、水壩洩洪、儲氣槽等人造建築物。還有五幅畫描繪的是大爆炸的情景。爆炸的火焰宛如活物般飛舞。

這畫的是哪裡呢？我怎麼看都像是隨處可見的風景。像是在反覆開發與破壞的過程中實

風間幸子《炸藥是創造之父》（2002年）142×196.5 cm

現「近代化」的昭和風景。

或許是畫了集合住宅的緣故，

Maity問道：「話說回來，白鳥先生肯定是住一樓吧？是你自己定的規則嗎？還是住一樓比較方便？」

白鳥　跟我自己的規則也有一點關係吧，嗯。

有緒　嗯，嗯。

白鳥　應該說，總比住在二樓還要擔心樓下的人來得好。

有緒　沒有樓梯比較好嗎？

白鳥　嗯。

有緒　噪音嗎？

有緒　你是寧願自己受苦，也不願別人痛苦的類型？

白鳥　我已經習慣這些聲音了，不覺得有多吵。反正我都選一樓。

我則是極力避免住一樓。在美國生活的時候，我曾在常發生搶案的西班牙裔社區住了兩年。一樓是最危險的，所以我至今仍不敢住一樓。

畫作雖然有爆炸場面，卻讓人覺得彷彿時間停止般寂靜。那並不是舒適宜人的寂靜，而是伴隨著寂寥感的寂靜，就像應該在那裡的人卻不見蹤影。

Maity　這幅畫作裡都看不到人和車子，感覺不像有活人啊。

織繪　集合住宅呢？

Maity　啊，只有集合住宅裡有燈光。可是，大多數屋子還是暗的，不像有人居住。住在這個集合住宅裡，要是喝醉了應該會認錯家門吧。

白鳥　認不出來吧。

Maity　住慣了就不會認錯吧。

有緒　美國最近有類似的案件呢。

Maity　咦！怎麼回事？

有緒 應該是一名白人女警吧，她認錯家門，看到一名黑人男性在沒有上鎖的屋子裡睡覺，以為對方是非法入侵者，就把他槍殺了。

Maity 只是認錯家門而已？

有緒 對對。只是走錯屋子而已。那名男性就只是在自己家裡睡覺，沒想到……

這是發生在二〇一八年美國德州的柏森·吉恩（Botham Jean）槍殺案件。這起命案的根源在於對黑人根深蒂固的偏見。在美國，黑人僅僅因為是黑人，便在就業機會與薪資上面臨差別待遇，在社會上處於劣勢地位。換句話說，將黑人自動劃分至《Dislympics 2680》右側的結構性分化與偏見仍是積重難返，無端喪命的悲劇並非只有這一起，在此之前發生次數之多甚至令人震驚。

正常來說，沒有人會闖進別人家裡拿槍指著對方，這未免太過分了。不過，當自己在同樣情況下遇到「入侵者」，能保證自己絕對不會做出相同的舉動嗎？除非你是當天出現在同一個地方的同一個人，否則誰也不清楚事情的來龍去脈。而這也是最可怕的一點。

我們把話題轉回水壩。

畢竟這裡是黑部。我們在富山站下車後驚嘆著「山好壯觀」，昔日電力公司相關人員想必

也有同樣的感受吧。這座陡峭峽谷位於日本屈指可數的大雪地區，自大正時代[2]以來便因深具水力發電潛力而備受關注，在此修建許多水壩。世界各地都有熱愛水壩的「水壩迷」，但我對龐大的人造建築物沒什麼興趣。大約二十年前，我因為工作關係造訪巴西與巴拉圭兩國邊境的伊泰普水壩（Itaipu Dam），對方特別為我們展示了巨型渦輪發電機運作的樣子，我卻看得一臉迷茫。對土木建築一無所知的我，完全無法感受到它的驚人之處。

有緒　　那是南美最大的水壩（注：以發電量實績來說，二〇一五年與二〇一六年皆為世界第一）。同行的一群男工程師都興奮得要命，說：「那是人類智慧的結晶啊！」所以我後來跟他們都話不投機。

Maiy　　或許覺得，水壩也很浪漫吧？

有緒　　沒錯，對他們來說很浪漫吧。那個什麼？中島美雪唱主題曲的那個，唔——《地上之星》（Earthly Stars），那個節目也有提到。

白鳥　　《Project X》？

2 譯註：一九一二年～一九二六年。

有緒 對，《Project X》也有提到黑部水壩的建設。

我剛成為社會新鮮人時，很喜歡看《Project X》，不僅觀看節目，也看書籍版的內容。其中印象最深刻的便是黑部水壩建設工程的嚴苛挑戰。我依稀記得，當年在懸崖峭壁上進行艱鉅工程時遭遇了一連串的事故，應該也有人因此喪生。

調查後得知，節目追蹤報導的是黑部川第四發電廠（NHK，二〇〇五連續播放兩週），後篇的副標題是「懸崖峭壁上的巨大水壩一千萬人的拚死搏鬥」。施工期間共犧牲一七一人。或許因為這緣故，黑四水壩的說明文一定會加上「拚死搏鬥」或者「不屈不撓的人生劇場」等煽情語句。

我當時也被殘酷的故事情節所打動。不過，隨著年歲增長，累積了些許人生經歷後，現在我有了新的體悟。

那實在太輕率了。

我指的是用「拚死搏鬥」或「人生劇場」等詞語來包裝，以及為了全日本的利益而允許一再犧牲，甚至美化死亡。即便是犧牲寶貴生命的人，也能立即在「不屈不撓的人生劇場」中歸位。

搖曳風中的昴宿星

埋藏塵沙中的銀河

他們都到哪兒去了

怎麼不見有人送別

（中島美雪 作詞・作曲 《地上之星》）

你是誰？

這是一場非常值得一看的展覽，其實我們在來這裡之前已經參觀了另一個美術館，感覺自己像是連續吃了全套法式大餐，快撐破肚皮似的。

話雖如此，我們還有一件作品沒看。那件作品展示於展廳正中央的屏風牆上，標題是《Gate Pier No.3》（二〇一九年）。

風間幸子《Gate Pier No.3》（2019年）60.5×91.5 cm

風間幸子《Gate Pier No.3》（木刻模板）（2019年） 60.5×91.5 cm

「哎呀，還有甜點呢，可是已經酒足飯飽了。」雖然心裡這麼想著，還是硬擠出最後的力氣站在作品前觀看。

我立刻發覺這件作品與之前看的有些不同。

畫裡有五名男性與一名女性。從正面來看，像是收藏在神殿遺跡裡的六具木乃伊。

畫中人物有的扛材料、有的手裡拿著挖掘工具與電鑽。他們一定是參與水壩工程的人。

這幅畫似乎將勞動者神格化，我感覺不是很喜歡。

這時候，不知何時繞到屏風牆後的Maity高聲驚呼著。

「咦，這裡有個人被削掉了啊。咦？咦？」接著她又繞回原處。「咦，這邊果然有。」

「欸，被削掉是什麼意思？」

我也繞到牆後去看，發現有一幅與版畫相對稱的作品。那與其說是作品，正確來說是

《Gate Pier No.3》的木刻模板。經過確認，木刻模板上確實被粗暴削去了一個人形。

可是，看著另一面牆上的版畫……那個人仍然存在。

我在屏風牆的兩側來來回回，反覆比照版畫與木刻模板。

我只能從中推測出一個事實。風間幸子在印製完版畫之後，特地將木刻模板削去一部

分。因此，再也無法印製出同樣的版畫作品。

這號人物手持炸藥，頭戴一頂獨特的尖帽子。

你是誰？為什麼被削去了呢？

看著我們困惑的模樣，黑部市美術館策展人尺戶智佳子小姐實在忍不住說道：

「那個人，是朝鮮人啊。」

咦？你說什麼？

尺戶小姐表示，風間在創作之前經過了澈底調查。這回的展覽企劃拍板定案後，她也蒐

集了與這片土地有關的資料，尤其是黑部川電源開發工程。

「調查過程中，風間小姐偶然看到了《黑部‧深淵之聲　黑三水壩與朝鮮人（黑部‧底方の声　黑三ダムと朝鮮人）》這本書。」

本書副標題中的「黑三水壩」，指的是黑部川第三發電廠，興建於一九三六年至一九四〇年太平洋戰爭爆發前。

提到「高溫隧道」，應該比較能理解吧？

當初興建這座水壩時，由於在挖通隧道的過程中挖到了溫泉湧出地段，導致隧道內部充滿了高溫蒸氣與硫磺。工地已升溫到超過人體的耐熱極限，大批工程人員因燙傷與中暑紛紛倒下。在這極其惡劣的工作環境中，冒著生命危險以炸藥爆破的挖掘工程仍在持續。而且——事實上有許多朝鮮工人參與了高溫隧道工程。這項事實卻遭人淡忘，未能廣為人知，

但風間小姐拿到的這本書鉅細靡遺記載了朝鮮人如何參與水壩興建工程。

手持電鑽的男性，在木刻模板上被抹去了身影。

如果用這套木刻模板印刷——。

光是想像，頓時覺得脖頸後面一陣發涼。

從歷史上消失的人們，赫然出現身影。

日本人未完成的功課

晚上，我們吃著鱒壽司搭新幹線回東京，回程路上全都在聊中島美雪。白鳥先生說，他高中時第一次一個人去看演唱會，「就是中島美雪啊——」

「中島美雪唱現場很厲害吧？」我用筷子挾著鱒壽司問著。冰鎮後的鱒壽司入口即化，搭配啤酒暢飲最速配。

「嗯，不過我出門時很緊張，所以我最開心的是自己一個人順利抵達現場啊——」

返回東京後隔天，我開始尋找《黑部‧深淵之聲》這本書。可是，出版至今已有二十七個年頭，並不容易找到。我上二手書店查詢，也沒有庫存。

於是我退而求其次，轉而閱讀吉村昭的暢銷書《高溫隧道（高熱隧道）》。在熱水滴落的隧道深處引爆炸藥、鑽鑿岩盤的人統稱為「人夫」。但是書裡沒有提到疑似朝鮮籍的工程人員。

難道來自朝鮮的人們，也被暢銷小說抹去身影了嗎——？

我還是得想辦法找到《深淵之聲》。

最後透過桂書房出版社，聯繫了其中一位作者堀江節子女士。可惜堀江女士手邊也沒有書，但是她說「我自己也需要」，便去縣立圖書館複印全本後將影本寄給我。

當我翻開厚達三公分的裝訂本，頓時感受到了跨越時空傳來的熱度。書中運用各項紀錄、資料與訪問調查，詳細揭露朝鮮人如何在危險至極的高溫隧道最前線拚搏。引爆炸藥鑿隧道的「人夫」。不知為何多半來自朝鮮半島。

堀江女士在這本書的「前言」中如此詢問讀者。

　　他們為什麼非得要遠渡重洋、選擇高薪但有生命危險的工作？為什麼他們的存在被埋沒在歷史黑暗中？我們想要知道真相，於是前往「黑三」一探究竟。（中略）

　　我們並不是對於過往歷史知識感與趣才走進「黑三」。而是在日常生活中遭遇了「在日」與「外籍勞工」的問題，迫切意識到這是「日本人」未完成的功課，必須盡快完成才能邁出下一步。

看樣子這三位作者並不像研究人員或記者，而是住在當地的一般市民。

二〇二〇年六月，我有機會與堀江女士通電話。她的聲音聽起來清脆柔和。

「我從學生時代就很在意這個問題，直到孩子上幼稚園了，我才有空慢慢蒐集資料。」

堀江女士的動機純粹出於個人意志，二十八年後的今天仍在持續關注這個問題。

「據說黑三水壩工程的犧牲人數超過三百人，其中三分之一以上是朝鮮人。也有許多人命喪於雪崩。他們都是客死異鄉，甚至有人摔落谷底，於是將書名取為《深淵之聲》。」

我很想知道，為什麼朝鮮人會在這個時代來到黑部。

當時的朝鮮半島是在日本殖民統治之下。根據《深淵之聲》所述，日本男性在日中戰爭期間被徵召入伍，來自殖民地的外來勞工便成了日本各地的主要勞動力。

其中一項工作就是危險的水壩工程。並不是只有工地現場才危險。發生於一九三八年底的大規模雪崩摧毀了工程人員的「飯場」（即員工宿舍），竟然造成八十四人死亡。

堀江女士在本書中提到了失去雙親與年幼弟弟的金鍾旭先生。事故發生之際，金先生還只是舊制中學四年級的學生。他是隔年在山谷中發現了母親的遺體，但

一直沒找到父親與弟弟的遺體。包括金先生在內的六兄弟一夕之間成了孤兒，幾名孩子不得不留在日本生活，直到長大成人才回到語言不通的韓國。

堀江女士追隨金先生的腳步來到韓國。從金先生口中聽到了當年異常艱辛的工程與眾多事故，以及後來發生的第二次世界大戰。儘管他是在戰後回到韓國，仍是因為戰後混亂與韓戰吃了不少苦。本書即描述了一個家庭掙扎生存於韓國與日本兩國之間的故事。

時至今日二〇二〇年，聽到八十二年前所發生的事故，我仍是感到很不可思議。老實說，我一點也不覺得這是陳年往事，也絲毫不意外。甚至心想，看看如今的日本，這個國家還是會經常發生這種事吧。但也因此感受到了將真相世代相傳的力量。

只要有人繼續談論，這些人就不會從歷史上消失。

儘管談話內容相當沉重，但是能親耳聽見堀江女士輕柔的聲音，我仍是感到一股近似希望的喜悅。

當我問道：「您看了風間小姐的作品嗎？」她回答道：「嗯，當然看過！」

「那個展覽的第一天，我是第一個進入會場的觀眾喔。當時因為颱風來襲，聽說下午會風雨交加，所以我上午就急忙趕去會場了。結果風間小姐也在現場，我就與她邊聊邊看展。」

原來如此，第一個觀看「混凝土組曲」展覽的是堀江女士啊。

在日本經濟發展的陰影下，消失於谷底的聲音。讓他們重返人間的兩人，究竟談了些什麼呢？多虧各方人士齊心協力攜手合作，我們才隱約聽見了消失在谷底的聲音。然而，「黑三」水壩已落成八十年。在日本，網路及街頭巷尾充斥著令人難以忍受的仇恨言論，假裝事實未曾發生過的歷史修正主義甚至在我的周圍悄悄蔓延。

即便是現在，在我寫這篇文章之際，「日本人應該做的功課」還是未完成吧——？

日本政府目前正推行「外國人技能實習制度」國家政策，藉此從亞洲各國召募勞工以彌補國內勞動力不足的問題。然而，響應政策的人們對嚴苛的勞動環境與差別待遇的沉痛呼聲隨處可聞。經過了這麼長一段時間，情況仍與當時無異。為了企業、為了經濟發展、為了國家、為了大局而犧牲人民的作法依然橫行。有什麼比這更令人不甘的呢？

而我——。

在家裡寫著文章，同時翻開「風間幸子展　混凝土組曲」的圖錄，看著《Dislympics 2680》。

版畫中央打破漂浮空中那顆蛋的神之手。

看著這幅畫，我意識到自己雖然似有所悟寫了一堆文字，但實際上也存在某種歧視心理。

五年前，我正懷著女兒。醫師說生下來的孩子可能帶有先天性障礙，我在當天晚上痛哭不已。當時感覺自己遭受沉重打擊。我能說，這絕不是出於對身心障礙者的歧視心理嗎——？

那天的記憶已忘了大半，卻像一團不滅的火苗持續悶燒著。

參考文獻

吉村昭《高溫隧道（高熱隧道）》新潮文庫

內田末野、此川純子、堀江節子《黑部・深淵之聲　黑三水壩與朝鮮人（黑部・底方の声　黑三ダムと朝鮮人）》桂書房

荒井裕樹《反思對身心障礙者的歧視（障害者差別を問いなおす）》ちくま新書

千葉紀和、上東麻子《深度報導「生命篩選」是誰捨棄了弱勢？（ルポ「命の選別」誰が弱者を切り捨てるのか？）》文藝春秋

從家裡出發，前往奧賽博物館？

二〇一九年底，Maity來我的老家玩，一群人便在一起吃壽喜燒迎接新年。《NHK紅白歌合戰》除了有Maity最喜歡的星野源同時以歌手與「源媽媽」裝扮亮相，竟然還有「AI美空雲雀」！曉違三十年演唱新曲。「我對新曲沒興趣啊。」我抱怨著，「還不如唱《川流不息》呢。」

碎念完後，我意識到一件事。啊，這樣的話，播放過去的影片就好了嘛，因為是新曲才值得動用AI技術吧。但不管怎麼說，那都不是「美空雲雀」啊。算是由人們的執念所創造的雲雀幽靈複製品？

換作是波爾坦斯基作品裡的電燈人，也許會這麼問你。

——喂，死後被迫復活是什麼感覺？

新年伊始，白鳥先生的幾位朋友相聚在東京都現代美術館，熱熱鬧鬧地鑑賞作品。東京都現代美術館是Maity最難忘的美術館。高中時期的Maity因為不習慣就讀的學校，在學習方面與學校生活都很不開心。有一天，她看到學校牆上貼著展覽會的海報，於是獨自前往觀看，地點就是東京都現代美術館。

「那天是我第一次看現代美術作品，我能感受到藝術家是以全新的角度看待世界，我希望

自己也能如此自由。在此之前，我一直心煩著該如何改善自己的高中生活，但看過展覽後，那些煩惱全都一掃而空，人生從此變得快樂許多。」

留著髒辮的朋友

三月時，Maity、白鳥先生與我三人前往靜岡，參觀白鳥先生二十年來的好友星野正治（ホシノマサハル）先生的工作室。星野先生蓄著一頭長及背部的灰白髒辮。他是絹印[2]的刷版師，整個工作室彷彿由絹印作品組成的森林。「哦哦，阿建，你來啦——！」星野先生眉開眼笑地說。

星野先生與白鳥先生是在一九九八年舉辦的「Eggs of Möbius展」（透過五感體驗藝術與科學的展覽會）相關活動上結識的。當時白鳥先生剛剛開啟一個人的美術館巡禮，星野先生則是才從住了十一年的美國回到日本。人生經歷截然不同的兩個人，卻似乎非常合得來。

「這個阿建啊，白鳥建二可不是乖乖牌哦——！所以我們才臭氣相投！哇哈哈哈哈！」星野

1 譯註：美空ひばり（一九三七年～一九八九年），本名加藤和枝。日本女歌手及演員，為昭和時代歌謠界的代表人物，有「昭和歌姬」、「歌謠界的女王」美譽。

2 譯註：孔版印刷的一種，又稱網版印刷、絹版印刷、絲網印刷、絲印。

先生豪邁大笑。

前面提到了 Able Art Japan（原 NPO 法人日本身心障礙者藝術文化協會）策劃了「與看不見的人一起觀賞的工作坊——兩個人一起看才會明白」（一九九九年），星野先生至今仍是該協會的理事。他也是「Museum Access Group MAR」的主要成員，與白鳥先生及其他成員觀看了許多作品。他還在二〇〇四年至二〇〇五年間巡迴仙台（仙台媒體中心）、富山（富山縣立近代美術館）、札幌（北海道立近代美術館）等地，與白鳥先生一起在全國各地舉辦鑑賞工作坊。

「那可是荒野啊！總而言之，和阿建（即白鳥先生）一起看藝術，就像一夥人一起闖蕩荒野一樣！」

在聊天的過程中，星野先生如此說道。我也興奮地點頭附和，是吧，就像勇闖荒野吧！

星野先生流露的氣息是獨一無二的。他看起來十分適合「自由」與「大海彼方」等詞語，他雖然像緩緩流淌的河水，但是把手伸進水裡，溫度卻高得令人忍不住大喊：「好燙好燙！」

星野先生離開美國前住在洛杉磯，他說自己在當地積極參與以更生人與少數族群為主的工作坊活動。星野先生的言行舉止深深打動了我。

嘩，原來白鳥先生身邊有這麼有意思的朋友啊。我們熱烈地聊著，說有機會要吸引更多

人一起去看作品，或是去國外的美術館探索更多荒野也不錯。

然而事與願違，到了四月，令人膽寒的「新冠肺炎風暴」鋪天蓋地襲捲而來。政府因此發布了緊急事態宣言，社會氣氛也隨之一變。美術館相繼關閉，星野源也拿著吉他自彈自唱，呼籲「在家跳舞吧」，前所未有的自主居家隔離狀態就此拉開序幕。我們一家三口也關在狹小的1LDK[3]公寓裡，我得在有限的空間與時間裡同時應付家事、育兒與寫稿，簡直忙得端不過氣來。光是寫完最低限度的文稿已讓我筋疲力盡。與其說時間不夠用，不如說是我根本沒心情寫作。電視與網路充斥著殘酷的新聞。我忙得不可開交，跑遍各家藥局確認口罩是否缺貨；看到有人被逐出網咖的報導，於是捐款給遊民服務團體；洗衣機沒日沒夜地運轉；早上一起床還得將惡夢趕出腦海……唯一慶幸的是，女兒看起來比想像中開心。因為她從零歲起就上托兒所，而我平時很少能陪她這麼長時間，可見一堆壞事裡總有一件好事。

傍晚穿上大衣去公園，我一手端著便利商店的咖啡，打電話給朋友們。水戶藝術館在這段期間也無法舉辦活動及工作坊，Maity為了製作「居家體驗工作坊軟體」似乎傷透腦筋。

「一天做三頓飯實在太辛苦了啊，這種時候冷凍披薩超方便的。」工作進展不順的我與她一邊閒聊一邊抱怨，心情也跟著舒緩許多。

「白鳥先生還好嗎？」

聽我這麼問，Maity也回說：「應該還好吧，但我們最近也沒見面。」

「這樣啊，那我等等打電話給他。」

我立刻打給白鳥先生，他以慣常的語氣說：「啊——我的生活沒什麼改變，就是不能去外面喝酒，也沒工作可做，一直待在家裡啦。」他的語氣似乎少了雄心壯志。前年好不容易辭去按摩師的工作，下定決心當一名「全盲美術鑑賞者」，原定的鑑賞工作坊卻相繼取消。而且，前景也不容樂觀。如今與人見面、談話交流就是一項高風險行為，美術館已不再適合舉辦「對話式鑑賞」活動了。

我們這次去奧賽博物館吧

在這種情況下，我在網路版「美術手帖」發現一篇文章，說有幾間美術館可以透過Google街景服務（Street View）在館內漫遊以及參觀作品。

我心想著：「太好了，就是這個。」只要利用ZOOM[4]連接虛擬畫廊就好了。我立刻與

Maity 商量，她也興致勃勃地說：「那我們試試看吧──」

我們兩人討論之後，決定前半段觀賞霍普的《夜遊者》，因為我之前很想讓白鳥先生看一看；後半段則是透過街景服務參觀奧賽博物館[5]。

哇，我們可真是想了個好點子。

然而，幾天後接到 Maity 的電話。

「那個──白鳥先生好像對虛擬畫廊沒興趣。」

欸，是喔？為什麼？

「我不清楚什麼原因，不過，他說提不起勁。」

啊──是這樣啊。

我很失望，同時也有些生氣。我寫了一封信給白鳥先生，說不試試看怎麼知道呢？既然世界都這個樣子了，不如嘗試一下新事物呀；可是我沒收到回信。白鳥先生能游刃有餘地收發電子郵件，沒有任何技術方面的問題。我不知道他是怎麼辦到的，他選擇的漢字幾乎正確

4 譯註：以雲端運算為基礎的遠端會議軟體服務，廣泛使用於居家工作、遠距教學與社交上。

5 譯註：Musée d' Orsay。法國巴黎的近代國家藝術博物館，主要收藏可追溯至一八四八年到一九一四年間的法國繪畫、雕塑、家具和攝影作品。

無誤。不過，他回信的態度相當任性。有時立即回信，有時石沉大海。大約過了兩天，我明白這就是已讀不回模式。

我有些沮喪地想：「算了，我就一個人看吧。」打開 iPad 開啟街景服務後，立即飛到巴黎去。小奈湊過來問我：「妳在幹嘛──？」我跟她說，現在要去巴黎的博物館。她回說：「小奈也想去。」於是我們一起操作螢幕畫面。

就此直奔奧賽博物館未免太無趣，所以我先找出自己在十年前住過的聖日耳曼德佩區（Saint-Germain-des-Prés）街景。我從那裡沿著塞納河畔的道路往西走，過了橋便是奧賽博物館。住在巴黎期間，我時常沿這條路線慢跑。每當看到塞納河對岸的美麗大鐘，總是感嘆著那是一座多美的建築啊。

然而，使用街景服務時，我立刻失去了方向感。情況在小奈說「我也要玩」而胡亂操作一番後變得更糟糕。我被轉來轉去的畫面搞得頭暈眼花，好不容易抵達了博物館。這次卻碰到不得其門而入的問題。就在我左點右點、亂點一通之際，畫面突然跳轉到博物館內部。

「小奈，到博物館了哦。」我喊女兒過來，但她早已失去興致，跑去玩樂高了。算了，我一個人也行的。

一開始，我似乎來到了陳列許多雕刻作品的門廳（寬廣的通道）。

喔喔！

那裡四下無人，我彷彿偷偷潛進了休館中的博物館。我立即轉向繪畫展廳，梵谷的《自畫像》（一八八九年）赫然出現在眼前。換作平時，這裡肯定人山人海。我雀躍不已，試圖拉近螢幕上的畫作看得清楚一些。可惜它沒辦法拉得更近，只能保持一定距離。

搞什麼啊，難得能這麼近距離看畫啊。唉，算了。愛德加·竇加（Edgar Degas，一八三四年～一九一七年）的《舞蹈課》（The Dance Class，一八七三年）應該在某處。我想看那幅畫。自從小學時期在《朝日新聞》週日版上對這幅畫一見鍾情，我就時常在自己的房間裡看著它。在一間採光良好、地板老舊的練習室裡，一群小芭蕾舞者圍著她們的老師。老師看起來有些威嚴，而少女們聽老師說話時的姿態形形色色。畫裡也有準備起舞的情景，每次看都讓我怦然心動。

那幅畫在哪裡呢？我在網路上點選了好一陣子，不知道是不是在展廳，或是根本沒有放上網，我始終找不到那幅畫。不過，倒是發現了竇加的其他作品。唔——但不是我想看的。

眼前掃過一幅又一幅名畫。可是，總覺得美中不足，少了些什麼。

對了，不就是看不到那經典的拱形大窗嘛。

奧賽博物館的前身是長途列車的終點站，一九八六年改建為博物館。因此，博物館內部

至今依然保留車站建築時期的氛圍，巨大的拱形窗與裝飾華麗的時鐘便成了博物館的標誌。好想看那個拱形窗啊。對喔，我再回到門廳不就好了？不過，我要點選哪裡才能回到原處呢？胡亂點選了好幾次未能成功，我頓時意興闌珊，將 iPad 扔到沙發上。

隨後登入 Instagram，選了一張巴黎的照片，配上「用街景服務漫步巴黎，啊——真有意思」這句話便發布出去。真有點不甘心。

過了幾天，小奈對我說：「媽媽，我想畫畫，幫我拿顏料。」最近她發現把顏料混在一起能調出新的顏色。比如說，紅色混藍色是紫色；紅色混黃色是橙色；紅色混白色是粉紅色。

「妳看，我能調出好多種顏色哦！！」

小奈把顏料一個接一個擠在調色盤上，毫不吝惜地混在一起。隨著混色數量增加，顏色也變得愈來愈黑，儘管覺得很浪費顏料，我還是讓她盡情地玩。在調了許多顏色後，小奈直接用指尖沾了顏料，塗抹在圖畫紙上。不同顏色的小點在畫紙上愈來愈多。

當我問她：「妳在畫什麼？」她想了想，回答說：「嗯——這是彩虹雪。」我覺得畫得真不錯。

那天，我把這幅畫當作日記發布在部落格，內容如下。

在我心裡的優生學思想

自從政府發布緊急事態宣言，直到六月底才解除了跨縣移動的限制。我寄了封信給白鳥先生。

我有點事情想問你，能不能在電話裡說？是有關風間幸子小姐的展覽。具體來說，就是關於優生學的思想。

這回他倒是立刻回信了。

混著，拌著，摻在一起。

真好哪。是啊，我們想跟大家相處在一起。

不想生活在只有一種顏色，或者兩種顏色的世界裡，希望生活中有無數種漸層色。希望懷抱珍貴事物的同時，也能生活在許多種顏色裡。

將來若是能下一場彩虹雪，該有多好。

哎呀！這次的主題真不簡單啊！我們直接見面聊吧。我也很久沒去東京都內了，我去找你吧。

感謝他願意當面跟我聊。老實說，這並不是在電話裡三言兩語就能解決的事。

我們約在ＪＲ惠比壽站的驗票閘門口會合，接著前往母親和妹妹共同經營的畫廊「山小屋」。當初成立畫廊是為了向大眾介紹我們喜歡的藝術家，它卻在這八年間創造了超乎想像的美妙邂逅，如今已成了人生中不可或缺的重要寶地。然而，這間「山小屋」已關閉了兩個月，再這樣下去恐怕無以為繼。

我泡杯茶，窩進椅子裡。今天想談的是我看了「風間幸子展　混凝土組曲」的圖錄後，意識到自己內在的歧視心理。

我很厭惡優生學思想與歧視，但這些想法卻在我的心裡根深蒂固。因為我一方面譴責歧視身心障礙者，一方面卻極其恐懼自己成為當事者。這不是很自私嗎？當年懷孕時，我在害怕什麼、又為了什麼而哭泣？是在擔心未出世孩子的未來？還是在擔心可能成為殘疾兒的母親？說得再多，也無法否認我潛意識裡認為「身心障礙者是不幸的」。總而言之，一張版畫將我潛意識裡的歧視與矛盾攤在陽光下，頓時讓我失去了冷靜。

我把自己的感受全盤托出，直接問白鳥先生：「欸，你怎麼想呢？」他語氣平淡地回答：

「探討優生學思想的時候，我覺得應該把現在如何對待身心障礙者的『歧視』問題，和從前試圖減少身心障礙者出生的優生學思想分開來看。至於第二點……我沒有研究過，但我認為大多數人還是有優生學思想吧。」

這個答案與我預想的完全不同，讓我心緒難平。我十分在意白鳥先生的觀點，於是聚精會神聽他往下說。

「比方說啊，孩子生下來後，如果知道他是身心障礙者，有的人認為就算有一點殘疾也沒關係，只要他健健康康的就好。然而，若是問他是否能接受自己的孩子是無腦兒，他可能就沒辦法接受。這也可以說是優生學的思想吧。」

「嗯……換句話說，也有人認為身心障礙有優先順序，等級1還可以接受，等級2就沒辦法接受吧。」

「我不是研究人員，所以也不知道有多少人具體對哪些事情抱有優生學的思想，但我認為大部分人都有某種程度的優生學思想吧。」

「嗯──是嗎？你真的這麼認為？那麼，白鳥先生也有優生學思想嗎？」

「嗯，我覺得有。不對，是曾經有。舉例來說，我當年在啟明學校時，曾嚮往不像盲人的一面，比如說，若是有全盲人士能健步如飛地去自己想去的地方，或者把魚類料理吃得一乾二淨，我就會很佩服、很羨慕。但另一方面，我會對做不到的人產生負面的印象。反過來說，這種不像盲人的行為，也許就是基於『親近身心健全者是好事』這種歧視心裡與優生思想。」

我的腦海裡思緒紛亂，好不容易才擠出一句：「是嗎⋯⋯」

「嗯，所以我並不是說優生學思想是荒謬的、歧視心理是錯誤的，我自己也有歧視心理與優生學思想，只是程度不同而已；我認為首先應該從這裡著手。」

《Dislympics 2680》與千手觀音傳達的信念

白鳥先生喝著茶，閒話家常似地說著。從他侃侃而談的樣子來看，可見他已用自己的方式消化了這個問題。

如我前面所提到的，白鳥先生出生的年代，有些政府機關甚至會積極宣傳「身心障礙者是不幸的」。距今過了五十多年，這種宣傳活動已不復存在；另一方面，隨著醫療技術日新月異，將遺傳性疾病或疑難雜症分為好幾類，如今議論的焦點則在於應該治療何種疾病並且治

療到何種地步。當被問及這是否為優生學思想？對於生命，只要在救與不救之間劃下一道界線，也許就算是優生學思想吧。因此，在瞬息萬變的現實中天真地高喊「優生學思想是荒謬的」，反倒是思考停滯的表現吧。

歧視的問題也沒那麼單純。歧視心理並不是純粹只有上與下、友與敵、白與黑那樣的二元對立。我曾經待過聯合國組織，與來自世界各地的人們一起工作，我在那裡就見識到各種不同層面的歧視。並不是說少數族群就不會歧視他人，我甚至看過許多少數族群攻擊其他少數族群的場面。有的人對於種族歧視相當敏感，但是對於性別問題或性少數（Sexual Minority）族群的歧視卻十分冷漠。也有人看似開明不具任何歧視，實際上只是對非我族類漠不關心罷了。如今反映歧視與偏見的地圖也變得更加複雜。所以我們生活在一個艱難的時代，即便知道現實情況如此複雜，也必須拒絕歧視與優生學的思想。

不過，等一下。白鳥先生說「希望能把魚吃得一乾二淨」，這種心態真的是來自優生學思想嗎？與所謂的「上進心」又有什麼區別呢？

白鳥先生確實說過很多次，他之所以頻頻參觀美術館、開始拍照，是因為想要「表現得不像盲人」。由此可知，白鳥先生的確在尋求一般視障者無法擁有的特殊體驗。不僅如此，他也省思，這有可能是基於潛意識的歧視心理與優生學思想。

「你是如何發現自己有這種想法的？」

「應該是快三十歲的時候吧。我發現有的全盲人士再怎麼練習，也無法練好按摩手法。還有，也有人沒辦法好好晾掛洗好的衣物。因為我也是全盲，所以我建議對方看不見的話可以換一種方式練習會比較順利，但是他還是辦不到。不過，我後來發現，『做得到』與『做不到』並不是正面與負面的關係，就算真的做不到也沒關係啊。我是到了二十多歲才意識到這一點，算是醒悟得相當晚了。」

啊，是這個原因啊。原來如此。

我們現在生活的日本社會裡，四處充斥著功績主義（Meritocracy）的思想，例如「成長是美好的」、「便利就是進步」、「努力工作賺錢，做一個對社會有用的人」。這種意識形態確實也注入我的腦海，說實話，自己也曾被這種想法所束縛，帶著「應該更努力才行」的想法而活。

努力的最小單位是個人的「成長」，所謂的「自立」便成了一項基準。因此，當我年幼的女兒學會自己穿衣服，我會為她鼓掌；她學會認字念書，我會給予稱讚，說：「好棒哦，好厲害哦。」

成長固然是一種積極的變化，但另一方面，一個社會若是只認可在工作上對社會有益的

人或者個人的「能力」，而不肯定人的存在價值，這樣的社會既無法包容所有人，也無法讓人們獲得幸福。社會上有些人想工作卻無能為力，也有許多人難以獨自生活。即便是我，總有一天肯定也會因為某些因素而無法工作吧。就算不是因為殘疾或疾病，也有可能受到災害或遭到解雇，即使不是上述因素，人際關係上的一點摩擦或挫折同樣會使人在生活上一蹶不振，這樣的故事比比皆是。更何況，即便是自認為可以「獨立自主」的人，也可能是受惠於家人或公司、服務、科技、自然資源、得天獨厚的環境、父母留下的遺產等等，而任何人都有可能因為失去可靠的資源導致人生陷入困境。

從前政府機關執意將身心障礙者認定為「不幸的」，以及近年來將人生受挫的人一律視為「咎由自取」的社會趨勢，再加上僅憑「做得到」某事的「能力」決定一個人的價值，各種形式的扭曲現象至今日仍在日本社會不斷爆發。

「風間小姐的《混凝土組曲》，是對持續開發與經濟成長提出質疑吧。例如建設水壩，雖然支撐了日本的近代化發展，但背後也失去了許多。像是村落、社區、生命。然而，社會、國家、人類有必要繼續成長嗎？人生並不是只有住好房子、買很多東西而已吧。」聽我這麼說，白鳥先生回答道：「是啊，比如說，我們應該也能接受開倒車吧！」他繼續說：「嗯，維持現狀倒也不錯。有『做得到』的人，也有『做不到』的人。這樣也無妨。」

希望自己能成就某事、渴望自己變得更出色，這是一種健全的心態。但是，強迫他人或整個社會接受「應該多○○」、「我都那麼努力了，你也應該努力」、「按照常理應該如此」這種「應該論」，就會產生歧視與分裂，變得令人難以忍受。所有人都是與眾不同的，讓每個人維持不同的本色即可。如果我們能接受異於常人的別人，或者與眾不同的自己，這世界也許會更像彩虹雪。

「你當初意識到自己有這種想法後，有什麼改變嗎？」

「我倒是沒有天翻地覆的改變，但我的視野變得愈來愈寬廣。啊，每個人的情況各不相同，做自己就好了。」

白鳥先生方才說「視野愈來愈寬廣」，頓時讓我想起了在奈良看到的千手觀音。

誕生於八百年前的觀音像，跨越時空向現代傳遞信念。

── 普照 ──

雖然表現方式不同，但歸根究柢，《Dislympics 2680》與千手觀音想要表達的或許是同一件事。除此之外，還有無論創作者是否身心障礙，一視同仁展出所有作品的「起始美術館」，

以及蒐集七萬人心跳聲的《心跳聲資料館》——

作品仍在傳遞信念。

即便此時此刻，也有一個不一樣的生命仍在燃燒著。

可是，我不是觀音菩薩，我只是一個普通人。我光是顧好每一天的生活已是竭盡全力，只能窩在東京一間小公寓裡默默環視周遭。

我唯一能做的就是不斷想像，如今在自己看不到的地方有七十七億個生命，每一個生命都活在自己被賦予的時間額度裡。因為我很健忘，所以需要一些努力。通常提到「努力」，想到的是汗流浹背地拚搏，但是讀書、旅行、觀賞美術作品、與身旁的人談話交流也是努力的方式。運用從中獲得的些許知識與想像力，便能告別陳腔濫調以及「人類就是這樣，我也沒辦法」的無力感。不要被未知的事物嚇得膽戰心驚而築起高牆，不如試著拓寬視野探索真實。

基於對當下現實的了解，當我看到令人不快的歧視、優生學思想苗頭以及令人難以忍受的殘暴惡行出現在眼前時，我也希望像千手觀音手握無數法器與武器拯救世界那樣，當一個敢以微薄之力大聲疾呼、猛力反擊的人。我們再也不能把世事錯綜複雜與自己無能為力當成擋箭牌，漠不關心地保持中立了。

如夢似幻的豬苗代湖

晚風徐徐令人無比愜意，於是我們動身前往咖啡廳。那間餐廳的裝潢風格是以西班牙具代表性的紅色為基調，我們在露台找到座位後，我為自己點了桑格利亞酒（Sangria），並給白鳥先生點了啤酒。由於白主居家隔離狀態仍在持續，街上杳無人跡，店裡只有我們兩位客人。

「今天真是美好的一天啊——」我感嘆著。帶著初夏氣息的陽光，讓我暫時擺脫新冠肺炎的壓迫感。

「對了，我前陣子用街景服務逛了奧賽博物館。」

「啊——感覺如何？能聽得到周遭的聲音嗎？」

「不能，聽不到聲音。畢竟裡面沒有人。嗯，這一點倒是挺無趣的。現在因為新冠肺炎哪裡都不能去，所以用街景服務逛街感覺滿有意思的，換作平常才不會這麼做啊。美術館還是要親自去比較好。這就是我的感想。」

「喔——這樣啊。」

「話說回來，白鳥先生為什麼對虛擬畫廊沒興趣呢？」

他的回答出乎我的意料之外。

「啊，這個嘛，它會讓我覺得自己很沒存在感啊——」

哈？這是什麼意思？我反問著。

「你想想啊，幾年前的自己和現在的自己完全沒變，你不覺得很不可思議嗎？」

我一時沒能理解他的意思，只能應聲道：「是嗎？」

此時桑格利亞酒與啤酒、起司端了上來。

「你想想啊，過往回憶會在我們每次想起來的時候一層層被覆蓋掉，所以會不斷改變吧？

從這一點來看，自己所認為的記憶，不就是永遠保持新鮮狀態的『過往回憶』嗎？」

一聽到「一層層覆蓋」，我不禁聯想到了顏料調色的情景。

我啜飲著甜過頭的桑格利亞酒，含糊地點點頭。本來想要閒話家常的，話題卻轉到了全意想不到的方向。所以我乾脆讓白鳥先生繼續往下說。

「還有，這是我從小就有的習慣，我的手就是閒不下來啊。」

白鳥先生一把手放在桌上，總是會做出憑空彈鋼琴的動作。「咚咚」地敲出微弱的聲音。

我平時沒怎麼在意，但他這麼一說，他的手確實閒不下來。

「嗯，所以呢？」

白鳥先生動了動指尖，繼續說道。

「我是用這種方式，確定自己現在就在這裡。如果我什麼都不做，靜靜地呆著，我就會因為不知道如何與周遭環境建立關係而感到不安……不過，這也不算什麼不安啦。」

——透過碰觸，可以切身感受到自己的存在。

我曾讀過類似的故事。哲學家青山拓央在他的著作中坦言：「雖然有點不好意思，但我想與各位分享一個旁人不太能理解的習慣。我在日常生活中有一個怪癖，常會忽然用周遭聽不見的聲音喃喃唸著『現在』。」

在這個過程中，我可以說是在自己的人生中夾了一枚時間「書籤」。就像看書看到一半夾書籤做記號一樣，我也在人生夾一枚書籤，標記自己活到了這個階段。我之所以刻意為之，是因為我對這輩子活到「什麼地步」感到迷茫（後略）（《時間對心靈而言是什麼？〔心にとって時間とは何か〕》）。

對這輩子活到什麼地步感到迷茫。白鳥先生想說的是不是類似這個意思呢？

白鳥先生此時微睜著眼。他的瞳孔雖然映著我的臉，光線卻沒有照進瞳孔裡。

「所以說，像我現在跟人家說話，我就能確定自己現在就在這裡。」白鳥先生說道。

「——唔，這個會不會跟眼睛看不見有關係啊？」

「不，我覺得不僅僅是因為眼睛看不見。有的人與別人接觸得太多，不也會這樣嗎？所以我覺得是一樣的道理吧。」

「嗯，像小孩子會靠過來黏著你。那也像是在確定什麼吧，例如人與人的距離之類的。」

「對對，所以要我使用面前沒有任何人的虛擬畫廊，我就覺得很難拿捏距離感。對我來說，有時候打電話也很彆扭。」

「咦，你不喜歡打電話？」

「不喜歡啊，相對來說。」

我啞口無言。白鳥先生這天接連說了許多令人意外的話。他有時會打電話過來，我才會以為白鳥先生喜歡打電話。

我的腦海閃過一絲靈光。我是不是有了什麼天大誤解？

「欸，這是不是說，透過面對面的交流，你就能獲得各種資訊？也就是說，鑑賞的時候，

言詞與對話只能算是一種資訊，但是搭配現場氣氛與感受，你就能獲取更多資訊吧？」

「對對，例如對方朝哪個方向說話、聲音大小、距離遠近等等。」

「原來如此，重要的不只是言詞和耳朵聽到資訊吧。」

是哦，原來是這樣啊！我有些激動地往前探了探身子。

我發現自己有個天大誤解。在此之前，我一直以為白鳥先生是透過言詞和對話獲取眾多資訊。所以我認為只要用耳朵聆聽，多少也能鑑賞美術。然而，言詞也許傳達了「大量資訊」，卻不等於「多種資訊」。其中差別相去甚遠。

「對了，比如聲音。人所發出來的聲音，不僅僅是言詞的載體。

人與人在一起時，從口中流洩的空氣，會促使我們之間的空氣流動，進而形成風。這道風也許是溫暖，也許是冰冷的，也有可能令人戰戰兢兢。而聲音與言詞，即包含了所有物理上的變化。

「所以你不喜歡線上交流？」

「是啊。如果虛擬實境（VR）更先進，能讓人感覺真的像在那裡說話，情況可能會有所不同吧。但現在的線上交流，不就是打電話的延伸嗎？」

我點頭附和著。

我們的身體也能發出許多訊息。氣味、動作、體溫。此外，白鳥先生本來就會藉著碰觸別人的手肘感受許多事物。這個人是不是急性子？是不是很冒失？是不是值得信賴？來自皮膚感覺以及耳朵、鼻子傳來的所有資訊都會層層疊加形成一份記憶。

美術作品也會散發物體本身的能量。電燈人的冰冷、大竹伸朗的粗獷筆觸與重疊拼貼的紙張。這些原來都只是單純的物體，卻搖身一變為美術作品。而囊括作品與鑑賞者的場所就是美術館。啊，所以僅在螢幕上互動的虛擬畫廊，缺乏將美術鑑賞轉化為美好「體驗」的關鍵要素。

就在我思考問題時，白鳥先生的啤酒杯已見底，於是用手指輕敲桌面。是啊，白鳥先生不是常說嗎？「我喜歡的不是美術，而是美術館。」

眼睛看不見的白鳥先生將美術館作為證實自己存在的手段……我這麼說會不會太過了？

不，不僅僅是他，我們每個人也都在以某種方式確認「現在的自己」。例如寫日記、在社群媒體上發布照片或者打電話給某人。

我突然明白了白鳥先生拍照的理由。他也在「現在」這個時間點夾了書籤做記號。

看完波爾坦斯基的展覽後，白鳥先生當時突然說：「我不知道過去與未來是什麼樣子，所以我只要活在當下就好。」那並不是故作瀟灑，他或許真的覺得只有「現在」此時此地的

「自己」才是真實存在的。

有些哲學家主張世界誕生在五分鐘前。你我始終堅信宇宙起源於大爆炸，時間一向是從過去流向未來，按照五分鐘假設（Five minute hypothesis）的說法，我們可能都在這五分鐘裡無止盡地循環。這不是科幻小說才有的情節嗎？嗯，我覺得是。不過，要用理論推翻這種愚蠢的假設似乎也很難。

除此之外，還有人聲稱時間是從未來流向過去。第一次聽到這種說法時，我完全一頭霧水，總而言之，這項說法認為過去發生的事情往後都會有意義。這倒是不難理解。就像痛苦的往事，隨著時間經過變成美好的回憶。透過事後的解釋，例如「因為當時的經歷才成就了現在的自己」，而將過去賦予了意義與價值。我們的認知就會在那一刻發生轉變，時間也開始從未來流向過去。

話說回來，我奶奶晚年罹患了失智症。每次去看她，她都把我忘得一乾二淨，卻對她十分寵愛的我父親念念不忘。奶奶不知為什麼稱父親為「社長」，對我說：「社長等一下就要來了，我得去收拾一下，抱歉啊。」在此之前，奶奶從來沒稱過我父親為「社長」。我父親確實經營了一間小公司，但他早在兩年前就過世了，看來我奶奶還活在過去的時光。即便如此，

當她面帶微笑地說：「社長等一下就要來了。」看起來又像是滿懷希望地活在未來。或許她只是對時間混淆不清了吧。

在龐大的時間洪流裡，我們的存在猶如曇花一現。

我們甚至無法確定，眼前的世界究竟有幾分真實。畢竟，我們會把草原看成湖泊、會把黑人看成白人、會把電燈人看成活生生的人。如同在虛幻與現實來回穿梭的《Magician's walk》，虛構與現實、未來與過去也許是相鄰的，也有可能是錯綜複雜地交織在一起。我們到底該相信幾分眼前所見的事物？又該相信幾分已發生的過往回憶？

對了，說到我的過往回憶——

那趟豬苗代之旅結束後，我過了一陣子才與母親聊起這件事。媽，妳還記得爸爸曾帶我們全家人去旅行吧，我們還划了船，豬苗代湖真的好美啊。我和小奈之前去看了那座湖喔。

結果母親出驚人地說：

「那個不是豬苗代湖啊，我記得是五色沼吧。我們有划船嗎？」

而且當年是開車去的。沒想到，我當年沒去過豬苗代湖，也沒去過豬苗代車站。全都是

我的一廂情願。甚至從車站下車後感受到的懷念之情也是我的幻想。既然如此，在我心裡確實存在的那幅情景究竟是什麼？母親在，妹妹在，父親也在——

如果過去與未來都是不確定的，能將我留在現實的，肯定是「現在」這一刻。比如甜過頭的桑格利亞酒。還有在我眼前喝啤酒的人。

「很想再去美術館啊。」

聽我這麼說，白鳥先生眨著細長的眼睛，回答道：「嗯，很想去啊。」

「既然如此，下次我們來個戶外雕塑巡禮吧！」

「那也行啊。」他回答著。

我在當時有了想法。

「欸，我們下次去新潟吧。我想去作一場夢。」

參考文獻

青山拓央《時間對心靈而言是什麼？（心にとって時間とは何か）》講談社現代新書

第 11 章

只爲作一場夢

我作了一個夢。

有個長得像某韓流明星的男人，一雙眼直盯著躺在被窩裡的我。

什麼情況？啊啊，我該怎麼辦！

最令人扼腕的是，我在夢裡註定不久於人世。所以我心有不甘地哭訴……

「我很快就要死去。」

「我看妳氣色不錯，不像是將死之人啊。」

「不，我真的快要死了。」

我們好不容易才相遇，我還有許多事情想做，但我的死亡似乎是既定的結局。我百般不願才剛見面就分離，可是再怎麼哭訴也無濟於事。當時心想，至少讓我再見他一面吧。啊，對了，我重新復活不就好了嘛。雖然我對輪迴轉生一事了解不多，但事在人為嘛。不過，我要多久時間才能復活呢？按照常理來看，應該不會是下個月吧？

我用盡了最後一絲力氣。

請等我一百年。這麼長的時間，我一定能復活。

你說我根本照抄《夢十夜》（夏目漱石）？更何況哪有這等美夢？哈哈哈，沒錯，這是我瞎編的。自從在高中讀了《夢十夜》的課文，那句「我很快就要死去」便深烙在記憶裡。當

時我甚至沒接過吻，卻覺得課文中兩人的互動十分迷人。

儘管如此，我還是希望作一場如此戲劇性的夢。畢竟我們長途跋涉，就是為了作夢而來。

我們的目的地是《夢之家》（二○○○年）。這是為了第一屆「大地藝術祭」所打造的體驗式作品。

在連日酷暑的二○二○年八月，我在十日町站（新潟縣）與從水戶搭車過來的白鳥先生等人會合。車窗外是一片深綠色的夏日風景。以越後妻有藝術三年展而聞名的「大地藝術祭」始於二○○○年，至二○一八年第七屆為止，已吸引了超過五十萬人前來參觀，受歡迎程度可見一斑。有一點可能鮮為人知，在三年一度的藝術祭期間以外其實也能看到許多作品。《夢之家》就是其中之一。

「欸，白鳥先生有來過大地藝術祭嗎？」

我在車裡詢問著。白鳥先生戴著一頂白色鴨舌帽，穿著POLO衫，膝蓋上放著一把折疊式導盲杖。感覺他在後座坐得挺舒服。

「來過啊──看了滿多作品的。《最後的教室》（The Last Class，克里斯蒂安・波爾坦斯基＋吉恩・卡爾曼〔Jean Kalman〕）還有《自助洗衣店》（正式名稱是《猜測證實》〔眼〕），

那很有意思啊。

「純也先生呢？你來過大地藝術祭嗎？」

我問著同車的另一位男士。

穿著電影《派特森》T恤的佐藤純也先生，漫不經心地回答道：「我不太清楚。好像有，又好像沒有。」純也先生是一名藝術家，同時也是高中的美術教師。他從以前就殷殷期盼著跟我們一起去《夢之家》。

「嗯？什麼意思？你不記得了？」

我疑惑著問道，手握方向盤的Maity插嘴說道：

「那個，純也先生是個怪咖，他光是在圖錄上看到作品就覺得自己親眼看過了。所以他不知道自己是之前看過照片，還是真的來過藝術祭啊！」

看樣子他也是對過往記憶模糊的人哪。儘管如此，光看照片就能產生身歷其境的記憶，這也算是一項驚人的天賦吧。順帶一提，純也先生是Maity的丈夫。

我們一行人想先吃個午餐，於是來到大地藝術祭的主場館，也就是越後妻有里山現代美術館。一踏進環繞寬廣中庭的開放式建築，純也先生便爽朗直言：

「我果真沒來過（大地藝術祭）啊。我對這裡完全沒印象！」

白鳥先生笑著說：「哇哈哈哈哈，原來如此啊。」

奔跑呼喊迎向彩虹

我們下午參觀了分布在各地的藝術祭作品。《最後的教室》（克里斯蒂安・波爾坦斯基＋吉恩・卡爾曼）、《梯田》（The Rice Field，伊利亞與艾米利亞・卡巴科夫〔Ilya and Emilia Kabakov〕）、《關係—黑板教室》（河口龍夫）——

「我們明天去參觀《光之館》還有《鉢＆田島征三 繪本與樹木果實美術館》吧。或許也可以去清津峽溪谷隧道。聽說很適合拍照打卡，非常受歡迎啊。」

我一邊看著場刊一邊說著。我們彷彿為了彌補長久以來無法去美術館的遺憾，衝勁十足地想把作品看個夠。

到了傍晚，我們總算驅車前往《夢之家》。儘管太陽即將下山，卻還是像白天一樣炎熱，我只想早點脫掉汗溼的 T 恤。

《夢之家》該不會沒有空調吧？

1 譯註：Paterson，美國與德國合拍的劇情片，吉姆・賈木許（Jim Jarmusch）執導，二〇一六年上映。

進村之前，我們先去了一趟超市，採購一堆啤酒與葡萄酒、生魚片、烤雞串等下酒菜（事後才知道《夢之家》是禁止飲酒的，真是抱歉）。

我們沿著蜿蜒的山路一路前行，來到一處稻田環繞的幽靜之地。往裡頭走去，赫然出現一棟飽經風雪的古民宅。它看起來與我五年前初見時毫無二致。

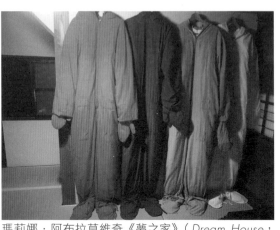

瑪莉娜・阿布拉莫維奇《夢之家》（*Dream House*，2000年）「更衣室」

我第一次知道《夢之家》，是在二○一五年。

我當時帶著不到一歲的女兒，與Maity和朋友一起參觀大地藝術祭。那時候我們正要去參觀下一個作品，Maity說道：

「路上會經過《夢之家》這個作品，要不要去看看？」

我回答說，好啊，來都來了。雖然不清楚那是什麼樣的作品，我卻被那浪漫的名字所吸引。

一進屋裡，首先是擺放農機具與籃筐的落塵區，感覺像是來到親戚家裡。我在脫鞋時，一位

看似志工的年長女性笑著和我說話：

「妳好，第一次來嗎？二樓有床，可以躺躺看喔。」

啊，好的。

走廊盡頭是一間鋪著榻榻米的大通鋪，裡頭擺著旅館常見的大矮桌。最引人注目的是門楣上吊掛了幾套宛如太空衣的連身衣。有藍色、紅色、紫色、綠色共計四套連身衣，色彩繽紛的以為是什麼戰隊。這到底是什麼東西？

最裡面的房間感覺有些詭異，白牆上用紅色顏料潦草地寫了令人一頭霧水的英語單字。大致翻譯如下。

在火山頂張開嘴巴
奔跑呼喊迎向彩虹
用自己的呼吸打掃地板，吸收灰塵……

「展覽室」

不遠處貼著老爺爺與老奶奶的古老黑白照。也許是從前住在這間房子的居民吧。

我在屋子裡轉了一圈，心想著，呃……簡單來說，這應該是利用古民宅所創作的裝置藝術，走的是保存當地歷史與居民回憶的檔案館風格吧。至於牆上用紅漆寫上的詭異塗鴉，

唔，安啦，沒什麼大不了的。我自顧自地下了結論，隨即踏上階梯走上二樓。

一上去，差點沒嚇到腿軟。

放眼望去一片猩紅……榻榻米、窗戶、牆壁，甚至整個氣氛……全都是紅色的。

約莫四疊半榻榻米的狹小和室，籠罩在強烈的紅光下。房間正中央端端正正擺著巨大的箱型物體。怎麼看都像是一副棺材，難道這就是所謂的「床」嗎？裡面還放了一個黑色石頭製成的枕頭。

我照志工所說的「躺躺看」，試著躺進箱子裡。我的身體被三十公分高的牆壁包圍著，或許是因為這個關係，眼前所見只有一片火紅。感覺自己就像身故後被放進棺材裡火化。誰會來替我撿骨呢？是女兒吧。不過，我還想看女兒長大成人的模樣，希望二十年後再說吧。

……就在我結束這些妄想準備起身之際，忽然發現枕頭旁邊有一本黑色厚筆記本。封面有著燙銀的「DREAM BOOK」字樣。

這是啥啊？

我翻著內頁，裡面有人寫道：「住另一間房間的朋友害怕得睡不著，跑來問說能不能跟我一起睡這間……我作了這樣的夢。」「我作了一個超恐怖的夢。」

再翻了幾頁，都是有關夢境的留言。

看樣子像是一本夢境日記，但每一篇的筆跡各不相同，行文風格與內容也十分真實。

難道這些都是真實的夢境？也就是說，有人睡在這裡？

我立刻下樓，攔住了剛才那位女性志工。

「真的可以住在這裡嗎？」她聽我這麼問，笑著回答道。

「是啊，每天都有客人來喔。請務必來住住看。可以網路預約哦。」

她說話的語氣，優雅得彷彿在邀請參加一場茶會似的。我頓時明白。在棺材裡所作的夢，本身就是一件藝術品。

下次一定要來住這裡。我要來作一場夢。

離開古民宅時，我暗自下了決心。

作夢儀式

「啤酒、趕快把啤酒放冰箱裡。」

「藍色作夢室」

姑且不論才剛入住就把啤酒放入冰箱是不是《夢之家》住客該有的行為，總之，我們先把一打啤酒在小冰箱裡整整齊齊擺好。夕陽光從大窗戶透進來，微微照亮了起居室。總覺得這裡散發著一股令人懷念的暑假美好氣息。

前來接待我們的是髮長及肩、繫著圍群的高橋女士。她是村裡的居民，二十年來都在這裡擔任管理員，彷彿一名夢境世界的引路人。

「歡迎各位來到這裡。如今現代人已經厭倦了都市生活，這裡是能讓各位度過悠閒一晚的地方。」

她說話的語調聽起來不像方言，而是有著獨特的抑揚頓挫。我們四個人一個接一個跟在高橋女士身後。

所有住客在這間古民宅裡，住在哪一間房間要做什麼事，都得按照作者瑪莉娜·阿布拉莫維奇（Marina Abramovic，一九四六年～。以下隨高橋女士的稱呼，簡稱為瑪莉娜）明文規定的「指令」執行。因為在這裡所做的一切行為都是為了作夢的神聖儀式。

古民宅的一樓有「說明室」、「更衣室」、「淨化室」、「廚房」等等，二樓有「管理室」、「藍色作夢室」、「心靈室」等等。「作夢室」有四間，每一間都擺著像棺材似的床鋪。牆上吊掛

「紅色作夢室」

高橋女士首先為我們介紹「更衣室」。此外，也準備了穿在連身衣裡面的純白連身內衣。

高橋女士滔滔不絕地繼續說明。

「這是從頭包到腳趾的連身緊身衣，白色文字君[2]（眾人爆笑）。炎熱時期相當不受歡迎（眾人爆笑）。

共有M、L兩種尺寸，請穿上合身的那一款。接下來請看，這是（指著直徑約五公分的黑色甜甜圈狀物體）磁石。各位睡覺時請把磁石放進睡袋（高橋女士如此稱呼四色連身衣）的十二個口袋裡。它能對應人體的頭部及心臟等位置的穴位。」

著紅色、藍色、紫色、綠色四套連身衣。此外，也準備了穿在連身衣裡面的純白連身內衣。

2 譯註：原文是「モジモジくん」，「モジ」即「文字」之意。源自隧道二人組（とんねるず）在綜藝節目的單元，穿上黑色連身緊身衣用人體表現文字。

介紹完浴室與廚房後，高橋女士接著為我們介紹二樓的「作夢室」。每一間都和四色連身

衣一樣，籠罩在紅色、藍色、紫色、綠色燈光裡。窗戶的玻璃也是有色的，當光線從窗戶透

進來，房間就會變成相應的顏色。穿上紅色連身衣的人，就得按照規定睡在紅色房間裡。「請

穿上睡袋，直接進到箱子裡睡覺。枕頭是雪花黑曜石製成的。這個時期睡在裡面可能會覺得

很熱，或者腰痠背痛。不過，睡太熟會作不了深層的夢，所以我們刻意安排了淺眠的環境，

故意讓住客睡得腰痠背痛或頭痛。此外，裡面也放了《夢之書（DREAM BOOK）》，請各位早

上起床後，將夢境寫下來。」

好的，我明白了。

床鋪裡只有一塊黑色石枕，沒有棉被。

高橋女士離開後，《夢之家》只剩下我們。好──先來吃晚餐吧。

我們按照瑪莉娜的指令，從廚房的櫥櫃裡取出四個黑漆小膳桌，圍坐在地爐旁的地板

上。吃的是夢之家的特製便當。我們從冰箱取出啤酒，也把超市買來的生魚片與可樂餅放在

盤子裡。

聊的話題還是夢境。

有緒　你平時會作夢嗎？

Maity　會啊，還連續夢過二次、三次呢。

純也　我常作夢啊。不僅如此，我為了想知道夢境的後續而跑去睡回籠覺，還真的讓我夢到了續集啊。

Maity　對對，我睡他旁邊，結果他「哇啊啊」大叫著跳起來，問他怎麼回事，他卻說「我要繼續作夢了晚安」，接著又倒頭睡著了。

白鳥　這不錯啊！我這兩三天因為太熱，常常作惡夢啊。

有緒　我也是常作惡夢啊。但不是超恐怖的惡夢，只是一點小惡夢。

我算是滿常作惡夢的。我至今清楚記得人生中第一個惡夢。

十歲的我站在懸崖邊。下方是淙淙流水，飼養的三花貓凱咪被放進箱子裡任水漂流。凱咪淒厲地「喵喵」呼救，站在高處的我卻無能為力。只能喊著「凱咪，等我，等我」，眼睜睜地看牠被河水沖走。

我在醒來的那一刻放聲大哭。失去愛貓的恐懼感成了我的心理創傷，多年來一直被這個

夢境所困擾。凱咪擁有一身美麗的皮毛，但牠也是一隻兒兇狠咬人的暴躁貓咪，而我十分寵愛牠。時至今日，我已經很少夢見可怕的夢了，通常只是平常日有所思、夜有所夢的「小惡夢」。

Maïy　小有說的「小惡夢」是什麼樣的？趕不上的那一種？我大多是夢到趕不上。像是工作來不及、考試趕不上、沒時間準備、開會又遲到。白鳥先生，你作過這樣的夢嗎？

白　鳥　我的惡夢類型啊，像是在一個大房子裡，我摸索著要去某個地方，卻怎麼也到不了。後來才發現，啊，原來就在這裡啊。

白鳥先生依然穩如泰山地拿筷子繼續吃便當。

聽起來也許沒什麼特別，但白鳥先生的惡夢就像是盲人會作的那種。眼睛看不見的人想要找到東西，比看得見的人困難百倍。因此，白鳥先生總是把周圍環境整理得井然有序，會把濕紙巾、相機等放在包包的固定位置收好。所以對他來說，找不到地方與物品簡直就是惡夢吧。

有緒　白鳥先生平時都作什麼樣的夢？應該不是幻象這種視覺訊息吧？

白鳥　嗯，這個很難解釋⋯⋯那個，看得見的人平時所見的事物，主要是光傳送過來的訊息吧？只要想想光線傳來的訊息在夢境裡占了多少比例，是不是更容易理解其中的區別？

有緒　唔——光的訊息啊。我的夢境有時候會像電影一樣投影在螢幕上，內容也有像世界末日「我要拯救人類」這種的，還是以視覺訊息為主啊。白鳥先生的夢裡會出現觸覺或味覺嗎？

白鳥　我的夢裡當然會出現視覺以外的感覺，或是物體的概念啊。舉例來說，我知道在我面前的是一個杯子，就算缺乏光與視覺方面的訊息，我也能透過經驗知道那是什麼。就算那個杯子是（沒有摸過的）特殊杯子，我也能藉著閱讀從「概念」上得知有這種杯子。

有緒　嗯、嗯（這就好比看過水晶的香檳杯，也能根據知識知道它的存在）。

白鳥　這種有知識和訊息的東西會出現在我的夢裡。所以你問我都作哪些夢，我覺得跟看得見的人所作的夢沒什麼區別吧。不過，夢境會把時間與空間混淆在一起，實在很難解釋清楚啊。醒了之後也不記得細節，愈解釋愈混亂。所以，我很難解釋

（與看得見的人）哪方面有共同點、哪方面沒有共同點啊。

Maity 不過，我記得你說過有時候會夢見自己在飛吧？

白鳥 啊啊，前陣子常夢到。

Maity 你那時候是憑感覺知道自己在飛嗎？就算沒有飛過？

白鳥 嗯，就像玩遊樂場的自由落體等設施，身體會記住掉下去又飛起來的感覺。所以我在夢裡也知道是怎麼回事。

純也 有緒小姐在夢裡會說外語嗎？

有緒 嗯，會說英語哦。有時候看完美國的電影後，作夢都在說英語。不過，我在夢裡絕對不會說法語。因為我的法語一直很爛。就算有幾次夢到說法語，也大多是夢到自己努力在說蹩腳的法語。

就白鳥先生的情況來說，顯然不太可能在夢裡突然認出某人的臉孔或者看到影像。不過，換作是中途失明的人，情況就完全不同了，聽說有人在夢裡仍是常看到物體、影像或熟人的臉孔。換句話說，無論夢境看起來多麼支離破碎，它都是人生經驗的延伸。

夢境有一個有趣的現象，它會把舊的記憶與前一天的新鮮記憶重新洗牌，像完美融合的

混合果汁一樣出現在你面前。例如數十年未見的朋友、已逝的故人、演藝圈明星一個接一個出現在夢裡，甚至從未感興趣的人也在夢裡突然成了戀人，讓你小鹿亂撞。到底為什麼會這樣呢？

有緒　夢是有意義的嗎？代表你的願望？

Maity　嗯，我偶爾會夢見阿源（星野源）啊。他在夢裡既溫柔又風趣，只為我展現不同於平常的一面呢。

有緒　既溫柔又風趣，那不就是在電視上看到（星野源）的樣子嘛。這哪算「只為我展現不同的一面」啊。

Maity　啊，是嗎？（眾人大笑）白鳥先生，桌上有烤雞串跟可樂餅，你要吃嗎？

白鳥　那我吃一點吧。我要吃烤雞串。

Maity　好，請用。啤酒還有哦，你要精釀的還是一番榨？

白鳥　一番榨。

正因為夢境代表自己的願望，所以晚上作的「夢」與將來的「夢」都是同一個字吧。不

可思議的是，英語和法語也是如此。因此，對人類來說，夜晚的夢與將來的夢似乎存在相通之處。白鳥先生當然會作晚上的夢。然而，他以前說過，從未作過關於將來的夢。那我呢？

話說回來，我在高中的時候曾想當一名電影製作人，所以才選擇日本大學藝術學院。

在極少數情況下，我曾在夢裡有過異常美妙的體驗。例如在第一次參觀的美術館看到一幅熠熠生輝的畫作，諸如此類。我就在醒來的那一刻洋溢著無比幸福與興奮，儘管只是一場夢，但也不禁心想，既然能在夢裡創造出如此精采的作品，我也算是天才吧。可惜這種美妙感受，就在早餐吃麵包時無聲無息地消逝。Maity 大口咬著可樂餅，隨聲附和道：「我還在夢裡作曲寫文章呢，結果醒來全忘得一乾二淨。」

如果醒來後仍記得夢境內容，我們能成為傑出的藝術家或科學家嗎？

超現實主義的旗手薩爾瓦多・達利（Salvador Dali，一九○四年～一九八九年），便是將夢境當作繪畫的靈感來源而聞名。著名作品有《蜜蜂的飛行》（Dream Caused by the Flight of a Bee，一九四四年），這是一幅十分荒誕的油畫，一名女性睡在岩石上，老虎與步槍、石榴竟飄浮在她的上方。

不僅如此，從夢境獲得靈感的作品也不計其數，例如《化身博士》（Strange Case of

Dr Jekyll and Mr Hyde，羅伯特・路易斯・史蒂文生〔Robert Louis Stevenson〕）、《夢》（黑澤明）。此外，相對論與元素週期（*Frankenstein*，瑪麗・雪萊〔Mary Shelley〕）、《夢》（黑澤明）。此外，相對論與元素週期

表、燈泡等科學發明也都是來自夢中的靈光閃現，所以說，「勿忘夢境」（Memento yume）[3]，

千萬別小看你的夢。

腦科學研究者迄今為止已發現，夢中隨機播放的記憶片段似乎還是有意義的。據說大腦可藉著隨性連結過往的雜亂記憶而突破僵化的思考窠臼，進而產生超越常識的想法，開闢潛能的地平線。既然如此，醒來之後還記得夢境該有多好啊！

有緒 為什麼我們會忘記夢境呢？據說是在睡眠期間整理白天接收的訊息吧。

Maity 話說回來，也有人不贊同堅持寫夢境日記欸。

純也 那是因為大腦本來就有遺忘的機制，結果一直記住，所以不贊同吧。

有緒 因為寫了夢境日記，反而牢牢記住應該處理掉的記憶嗎？原來如此，真是深奧

啊！

3 譯註：此句是作者仿效拉丁語「Memento mori」而自創的詞語。「Memento mori」的意思是「勿忘你終有一死」；「yume」即日語的「夢」。

夢境的功用與機制至今仍有許多未解之謎，但有一點是明確的，人在作夢期間，掌管記憶的「海馬體」是處於休眠狀態。因此，夢境本來就註定會被遺忘。

住在古民宅裡的妖精

我們不知不覺聊到了深夜十點。以猜拳決定洗澡順序時，白鳥先生出了剪刀，贏得第一個洗澡的資格。

「洗完澡出來，就要穿那個文字君緊身衣喔。」

「啊，是嗎？嗯，我知道了。」

白鳥先生很老實地拿著純白連身緊身衣去浴室。浴室裡有個超大的銅製浴缸，而且還兩個，就這麼並排在浴室裡。關於沐浴方式，瑪莉娜當然也留下了詳細的指令。

指令‧淨化室
　　　請先在淨化室淋浴。（中略）接著浸泡在有青石枕的浴缸裡。浴缸裡已注入比體溫略高且含有藥草的熱水。請將頭部靠在枕頭上，平躺在浴缸裡。（所需時間：15分鐘）

純也先生在浴室向白鳥先生說明了水龍頭以及開關的位置。順帶一提，左邊的浴缸是藥草浴，需按照指令將滿滿一籃筐的艾草、日本薄荷、菖蒲、薄荷放進熱水裡。大概是為了讓人放鬆，以便作個好夢吧。

洗完澡的白鳥先生，直接穿著合身的白色文字君緊身衣，坐在廚房角落喝起啤酒。因為他身材瘦削，非常適合這種連身的緊身衣。

「怎麼感覺像住在古民宅裡的妖精啊。」純也先生說著。妖精的說法固然可愛，但看起來也很像才藝表演上扮演毛毛蟲的人。話說回來，為什麼要坐在廚房角落裡啊？

「這裡很通風，很涼快啊。」

白鳥先生這副模樣，感覺不像平時的他。

他平時總是儀態端正。絕不會懶散地靠著椅背，而是直挺挺地坐著。身上穿的衣服也很整潔，從來不穿領口寬鬆的T恤。但只有今天，他穿著奇特的全身緊身衣，縮成一團地坐著。真是難得一見。

美國全盲作家喬治娜‧克里格（Georgina Kleege）在她的著作中寫道，對盲童來說，「他們知道會有人不斷灌輸自己『外在形象非常重要』的觀念」。

對於每一個盲童的母親來說，提醒孩子抬頭挺胸、注意保持服裝整潔具有特別的意義。（《眼睛看不見的我　滿懷憤怒與愛意單方面寫給海倫‧凱勒的信（目の見えない私がヘレン‧ケラーにつづる怒りと愛をこめた一方的な手紙）》4）

白鳥先生應該也是這樣被灌輸觀念吧，但我沒有過問。

洗完澡後，所有人一派和樂地換上文字君裝扮，隨即迎來本日的重頭戲，也就是選房間。四間房間的格局相仿，唯一的差別在於窗戶的顏色。這裡再重複一次，房間有紅色、藍色、紫色、綠色。

「紅色作夢室」裡的純也先生

Maity立刻出聲：「我除了紅色都行！」

我多少能理解她為什麼想避開紅色。紅色難免令人聯想到「血的顏色」，再加上棺材模樣的床鋪，實在令人驚恐萬分。純也先生這時候舉手說道：「我選紅色。」喔喔，不愧是滿懷期

待來這裡的。

有緒　那我選藍色吧。剛才看了一眼，感覺會讓人神經緊繃啊。

Maity　啊，我本來也想選藍色的，但妳說會讓人神經緊繃，還是算了。我選綠色吧。

有緒　不用客氣啦，我讓給妳啊。

Maity　不用了，我就要綠色！這樣的話，白鳥先生就只能選紫色了，可以嗎？

白鳥　嗯，我都無所謂喔。

接下來只要入睡即可，但我們就像參加校外教學一樣處在興奮狀態，實在沒什麼睡意。

鋪設楊楊米的起居室一角，有一架古老電視機與DVD播放器，可以讓住客觀看瑪莉娜過去的表演作品。因為很少有機會看到這樣的作品，純也先生提議「我們來看吧」，我卻覺得看完之後可能會直奔惡夢一去不復返了。

出生於前南斯拉夫（Former Yugoslavia）的瑪莉娜・阿布拉莫維奇，因為用自己的身體表

4　譯註：美國原文書名為《Blind Rage：Letters to Helen Keller》。

演作品而舉世聞名。這些作品大多是現場即興演出，沒有情節也沒有故事。其中不乏展現暴力、身體疼痛與傷痕、令人神經極度緊繃的作品。

《Rhythm 0》（一九七四年）可謂驚天動地的作品。為了配合作品的創作，瑪莉娜在桌子上準備了七十六件物品。有裝了水的杯子、鞋子、大衣、玫瑰花和羽毛，也有剪刀與錘子、剃刀、刀子，甚至還有槍與子彈等致命武器。表演開始時，她躺下來告訴觀眾：「你們可以用這些工具對我做任何事。」

觀眾起初還有些客氣地讓瑪莉娜喝水，但是很快的，他們開始以詭異的方式對待她。有人摸她的身體，有人剪她的衣服，也有人拿刀割傷她喝她的血。最後還有人把子彈裝進手槍裡，抵著瑪莉娜的太陽穴。瑪莉娜在整個過程中不發一語，強忍著一切。六個小時後，表演結束的那一刻，她已是接近半裸，身上帶血，淚流滿面。當她站起來走向觀眾，所有人都爭先恐後地逃走。也許是想起瑪莉娜是活生生的人而感到害怕吧。剝開人性的外衣，人類將會何等殘忍無道。她為了展現這一點，真正體驗了恐懼的滋味。

「那天晚上，我在凌晨兩點起身時嚇了一跳。我的頭髮竟然變得灰白。」（瑪莉娜・阿布拉莫維奇 TED Talks《一個由信賴、脆弱與連結創造而成的藝術》二〇一五年三月）

始終一派閒適的純也先生，出乎意料地喜歡瑪莉娜的作品。

「我喜歡她早期和烏雷（Ulay）一起創作的作品啊。」（純也）

烏雷是瑪莉娜的舊情人，是一名出生於前西德的行為藝術家。兩人形容自己是「一個身體兩個頭」，總是在一起表演作品。他們有許多挑戰身體極限的作品，例如只靠吸入對方呼出的氣體呼吸；其中也有些作品是一方若是出錯或鬆懈，另一方就會受到重傷。如此一心同體的兩人，最終仍是分道揚鑣。

「他們最後分手了啊。烏雷與瑪莉娜一起創作了一項表演，兩人分別從萬里長城的兩端出發，並在中間地點會合。但是這成了他們最後的作品。」純也先生說道。作品名稱是《愛人—長城行》（The Lovers-The Great Wall Walk，一九八八年）。又是一次常人難以想像的空前規模，瑪莉娜從黃海出發，烏雷從戈壁沙漠出發，兩人各自在九十天內徒步走了二五〇〇公里的路程（一天要走二十七公里以上！）。

兩人一步一步走完二五〇〇公里，在中國內陸的中間地點[5]重遇。他們雲淡風清地握了手，就此結束了這段親密關係。堪稱史上最轟轟烈烈的分手方式。

我們一路聊到深夜十二點，氣溫稍微降了些，我有預感可以舒舒服服地睡一覺。我穿上

5 譯註：山西的二朗山。

寬寬鬆鬆的連身衣，將甜甜圈狀的磁石放進口袋，隨即拖著變得沉甸甸的連身衣走上樓梯，進入藍色房間。

躺在床上時，一股隱隱的興奮感漸漸湧上心頭。

這一刻，終於來臨。

儘管如此，還真是悶熱啊。全身上下被連身衣包得緊緊的，早已汗流浹背。房間沒有紗窗，所以也開不了窗。

很快的，這股悶熱便直逼酷刑的程度。

我忍不住把連身衣脫了扔在一旁。雖然很想做一名合格的作夢人，但我現在只能先想辦法讓自己睡著。可是，還是很熱。我乾脆連文字君緊身衣都脫了，身上只剩T恤與短褲。這回終於感到神清氣爽，瞬間進入了夢鄉。

瑪莉娜的奇幻派對

瑪莉娜為什麼要創作如此大規模的作品？她將其中的緣由寫在《夢之家》入口處的告示板上。文章雖長卻饒富興味，所以我想在此引用。

小時候，夢境對我來說非常重要。它有時甚至比現實生活更加生動且真實。我夢見全是天然色彩的夢。我夢見自己在作夢，也夢見去了從未去過的地方。夢醒之後，我還能寫下所有細節。

我也曾夢見後來實際發生的事情。我作過一個多年來反覆出現的夢。夢裡有一棟非常古老、非常美麗的房子，裡面總是燈火通明，滿屋子的人正在舉辦派對。在這個夢裡，我總是從其他地方來到這間房子。我認識那裡的所有客人，知道他們的生活、姓名以及平時在做什麼。可是在現實生活中，他們全是陌生人。我幾年前就不再作這個夢了。但是最近，我又作了那個夢。依舊是那棟房子、依舊燈火通明、依舊是同一群人在開派對。唯一不同的是，他們的頭髮都已經花白。他們都變老了。

我很驚訝。我不知道在夢裡竟然也會變老。

母親臨終之際，我也是在夢裡得知。

奶奶的廚房，一直是講述夢境的地方。她經常在那裡為我解釋夢境。

如果夢見血，代表很快會收到好消息。

如果夢見在骯髒的水裡游泳，代表會生病。

如果夢見掉牙，代表家裡會有人死去。諸如此類。

在我們西方社會，人們早已不再關注自己的夢境。我們無法安然入睡，於是藉助藥物幫助睡眠。從此再也記不住自己的夢境。

因此，打造「夢之家」對我來說極為重要。我想要打造一個能讓人們來作夢的地方。（瑪莉娜・阿布拉莫維奇《夢之書》現代企劃室）

我醒了。

眼前是一片悶熱潮濕的黑暗。想必是睡得淺，我立刻知道自己在《夢之家》。直到兩秒鐘之前，我還覺得自己在作夢，但是零碎的畫面卻從我的眉間縫隙傾洩而出。

我看了一下時間，現在是深夜兩點半，正好是我入睡後九十分鐘。根據研究顯示，睡眠週期的前九十分鐘是大腦活動降到最低的時候，所以不太會作夢。顯然我是在快要進入夢鄉的時候醒來。於是我去了趟洗手間，再躺回床鋪。感覺睡意來襲。很好，就是這樣，我放心的閉上了眼睛。就在這個時候。

唧唧唧唧唧唧唧。

耳邊傳來像電風扇那樣大聲的刺耳振翅聲。房間裡似乎有蟲子。真討厭哪，算了，不管

它，我再度閉上了眼睛。結果大約三十秒後，又聽到一陣唧唧唧唧唧……如此惱人的振翅聲，過了兩秒，這次傳來了小東西猛烈撞擊窗戶玻璃的聲音。

啪唧！

看樣子有隻大蟲子想要出去。

「唧唧唧唧……啪唧！」的聲音沒完沒了地響個不停。

很好，我難道會讓區區蟲子妨礙神聖的睡眠嗎？

那傢伙似乎在房間裡亂竄，我甚至聽到窸窸窣窣、沙沙……這種令人煩躁的聲音。搞不好有好幾隻蟲子同時竄來竄去。對了，我剛剛才看到一隻大到誇張的灶馬蟋蟀。該不會，就是牠吧？我正思索著，耳邊仍是不間斷地傳來「唧唧唧唧……？啪唧！」的聲音。

「喂喂，所以說，我不是叫你別逞強了嘛。學著點啊，你白痴啊，我實在很想臭罵你一頓，但又不敢太刺激你，我說你，還真是充滿挑戰精神啊。」我用心電感應客氣禮貌地和蟲子交流。不好意思啊，能不能麻煩你等到早上再接受挑戰？我千里迢迢從東京來這裡就是為了作夢啊。

唧唧唧唧……啪唧！

唧唧唧唧……啪唧！

唧唧唧唧……啪唧！

很可惜，不知道是不是頻道沒調好，心電感應完全行不通。

唧唧唧唧……啪啪！

搞什麼啊，真是精力充沛的傢伙。至少別掉到我臉上或直接砸過來啊。我把毛巾蓋在臉上，這下反而擔心露在外面的腳跟手臂。還是換回文字君裝扮才能睡個好覺？

現在的情況已經跟惡夢沒兩樣了。我倒是希望這只是一場夢，但它無庸置疑是現實。

我在黑暗中躺進箱子裡，不禁想起瑪莉娜。

一名女性忍受了六個小時的身心折磨，被人用刀子割破衣服、用槍抵住太陽穴。相較之下，僅僅被一隻蟲子玩弄於股掌間的我，未免太過渺小。不知怎地，一陣煩躁過後，我卻沮喪不已。

我決定從頭來過，到樓下的起居室避難。夜晚的涼風徐徐吹來，風鈴「叮鈴、叮鈴」輕響。我橫躺在榻榻米上感嘆著，啊啊，今天可真是漫長啊。還是榻榻米最舒服。躺個五分鐘，就回房間吧。嗯，就這麼決定了。

啊！

回過神來，我已經四肢癱平睡著了。

看了一眼時鐘，已經五點了。令人傻眼的是，我竟然睡了將近兩個小時。而且完全睡到不省人事，一個夢也沒做。

完了完了完了完了完了完了完了完了完了完了完了。

我趕忙衝上樓梯，跳進箱子裡。

時間啊，倒轉吧！呼呼秀秀！芝麻，開門！

我把想到的咒語全唸了一遍，如波爾坦斯基所說的，人唯獨無法反抗時間。如今太陽已從山後探出頭，整個房間染上了一抹淡藍。

再去睡一次吧。

我毅然決然緊閉雙眼。可是，睡眠是一種充滿矛盾的活動，愈是努力讓自己睡吧、睡吧，反而愈清醒。我現在需要的是……對了，放鬆。放鬆身體，保持呼吸平穩，想些無關緊要的事情。對了，回憶一下小學的上學路線吧。我曾在廣播還是哪裡聽到一個說法，「回憶小學的上學路線有助睡眠」，從那之後我就一直這麼做，真的滿有效的。媽媽，我去上學了。穿上鞋子打開大門，走進電梯按了一樓的按鈕，推開大樓大廳的玻璃門，看到書店的百葉窗，

沿著馬路往左轉……好，看到消防局了……

就在這個時候。

唧唧唧唧……啪唧！

不是吧。還來？

別吵了，別吵了。拜託，我沒時間了。

我，繼續尋找那傢伙的蹤影……。

我氣得爬起來找那傢伙的蹤影，心想這次一定要把牠趕出窗外。可是，我怎麼找也找不到。什麼跟什麼啊。真把我氣個半死。房間在燦爛晨光的映照下逐漸變成藍色。怒不可遏的

武士留夢痕

五點半。我已經睡意全無。

結束了……。在《夢之家》作夢的夢想已然破滅，我本應來回穿梭於現實與夢幻世界，卻始終待在現實裡。

農村的早晨真是涼爽啊，我來到院子眺望朝陽，等待所有人起床。

嘎吱嘎吱、咯嘰咯嘰。

走下樓梯的是白鳥先生。他小心地確認腳邊，走向洗手間。他沒注意到我已經起床，我正想叫住他，但他走出洗手間後，彷彿被一股吸力吸住似的又回二樓去了。是要睡回籠覺嗎？真好啊。

我實在閒得發慌，於是打開ＤＶＤ觀看《夢之家》製作過程的紀錄影片。過了七點，換回ＰＯＬＯ衫的白鳥先生起床了。他腳步輕盈地走向廚房，在昨晚同一處角落坐下來。看樣子非常喜歡那個地方啊。

「早安。」我向他打招呼，他隨即轉頭對著我說：「啊，有緒小姐，早安。」

「昨晚不熱嗎？」

「唔，不會啊。昨天滿好睡的。」

「要不要喝個茶？」

「好啊。」

「那我現在泡。有草本茶哦。」

我將茶包放進茶壺，注入熱水後，茶水即呈現漂亮的藍色。白鳥先生正用手指「咚咚」輕敲桌子。喝茶時，我突然想起一件事。

「對了，白鳥先生，我們要把夢境寫在《夢之書》裡。」

「對喔。」

「你跟我說，我來寫吧。」

我拿了筆，攤開紫色房間裡的《夢之書》。

「那我說了。」

「好。」

我在五點醒來。顯然沒有作夢。腦海裡還留著磁石的圓形圖像，但我覺得那一定是因為磁石裂開了吧。

結束。

「欸，結束？」

「嗯，結束。」

「那，我把『白鳥建二』寫上去喔。」

「啊，嗯。」

下一個起床的是純也先生。一臉神清氣爽。

「睡得很好？」

「嗯，睡得很好啊。」

「有作夢嗎？」

「嗯，有喔。我夢見一個年輕媽媽和小學生模樣的男孩，還有壓得很實的醃白菜。這三個畫面都沒有故事情節，我也不知道自己身在何處，就只是夢見這些！」

當他說出「壓得很實的醃白菜」這個神祕物品，確實很夢幻。可是沒有故事情節，也就沒有深度可言。

最後出現的是Maity。她搖搖晃晃地走下樓梯，癱坐在矮桌前。好的，妳就是最後一名上場的打者了。請務必說出一個異想天開程度堪比全壘打的夢境。

「作夢了嗎？」

「嗯，應該有吧。呃——我夢見今天一起旅行的四個人，在策劃一場講座。」

講座。多麼有現實感的詞語啊。

Maity在「夢之書」只寫了一行字，便去廚房準備早餐了。

我也跟在她身後，將麵包放進烤麵包機，說道：「昨天應該還剩下綜合天婦羅和煎蛋捲

吧。」純也先生回說：「綜合天婦羅啊……好像不太對勁啊，我的胃似乎有點受不了……」我聽了笑著說，確實啊。

儘管一路奔波、大費周章地做了一堆儀式，但我們沒有一個人作了值得一提的夢境。沒有夢見飛上天，沒有夢見掉牙齒，也沒有夢見僵屍、絕色美女或世紀偉大發明。

即便如此，我卻愛這愚蠢的現實。無比熱愛。

「早餐好了喔——」我呼喚白鳥先生。

殘留耳邊的惱人昆蟲振翅聲。手裡拿著香噴噴的麵包。草本茶的蒸騰熱氣。輕敲桌面的咚咚聲。徐徐吹來的晨風，晃得風鈴叮鈴作響。朋友們的聲音莫名使人昏昏欲睡。

真實世界的觸感，將我留在此時此刻，讓我得以做自己。

如此便已足夠。

時鐘走到了八點，我們便離開《夢之家》。最後一行人在房子前拍下紀念照。

請等我一百年，我一定會來見你的。

《夢十夜》裡的男人在墳墓旁等待了一百年，終於盼來兩人重逢。另一方面，在萬里長城分別的瑪莉娜與烏雷，並未許下重逢的諾言。然而，他們在二十二年後重逢了。

二○一○年，瑪莉娜在紐約現代藝術博物館（MoMA）舉辦大型回顧展。展覽會期間，瑪莉娜表演的行為藝術是每天坐在一把椅子上，持續八小時不發一語。若是有觀眾坐在她對面的椅子上，她便凝視著對方。

瑪莉娜每一天、每小時都凝視某個人。日復一日。

直到有一天，一位男士在瑪莉娜面前坐下。當瑪莉娜緩緩睜開閉著的雙眼，她看到眼前是一位頭髮花白的瘦削男士。從當時的紀錄影片來看，她的眼神似乎略顯激動。

男士嘴角微動，似乎想說些什麼，並反覆搖著頭。那副神情難以言喻，似有道不盡的千言萬語。瑪莉娜則是一動不動，始終沉默不語，眼裡卻噙滿淚水。於是，她打破了這次表演的禁令，握住了烏雷的手，凝視著彼此。

兩人在這二十二年間，是否夢想過這一天？

我們無從得知。

參考文獻

夏目漱石《夢十夜　他二篇》岩波文庫

潘妮洛普・路易斯（Penelope Lewis）《大腦在睡眠期間的驚人活動　睡眠，夢境與記憶的祕密（眠っ

ているとき、脳では凄いことが起きている　眠りと夢と記憶の秘密》（The Secret World of Sleep: The Surprising Science of the Mind at Rest）西田美緒子譯・INTER SHIFT出版

瑪莉娜・阿布拉莫維奇《夢之書（夢の本）》現代企劃室

瑪莉娜・阿布拉莫維奇 TED Talks《一個由信賴、脆弱與連結創造而成的藝術（信賴、弱さ、絆から生まれるアート》二〇一五年三月

喬治娜・克里格（Georgina Kleege）《眼睛看不見的我．滿懷憤怒與愛意單方面寫給海倫・凱勒的信（目の見えない私がヘレン・ケラーにつづる怒りと愛をこめた一方的な手紙）》（Blind Rage: Letters to Helen Keller）中山由香利譯・Film Art社

有白鳥的湖泊

二〇二〇年十二月某日。晴天。茨城縣近代美術館。

Maity　這個，看起來像不像蛤蜊？

有緒　哈？

Maity　蛤蜊啊，蛤蜊。像不像泡鹽水吐沙的時候，探出頭的樣子。

有緒　蛤蜊給人的印象都是小小的，這個未免太大了啊。呃，還是海象？像是游到這裡說「啊，有點累」。

Maity　嗯──……還是貓？

白鳥　貓？

兩名男性把相機對準了站在巨大立體作品前交談的三個人。一位是前面提到的替白鳥先生拍個人照的攝影師，市川勝弘先生；另一位是我念大學時的朋友，三好大輔。大輔拍攝的是影片。我與大輔正合作拍一部電影。

怎麼會拍電影？你不是寫文章的嗎？如果你這麼問我，我也只能說，不好意思，但事情就是發生了。

這要從《夢之家》說起。就在我出發去新潟之前，我主動找了大輔。

欸，我認識一位白鳥先生，他是非常喜歡美術的全盲人士，是個很有意思的人，我這次會跟他一起去看《夢之家》這件作品，你要不要來拍個影片？

當時只是輕鬆地想，要是哪一天我把與白鳥先生的鑑賞體驗整理成書，到時候能拍一部五分鐘左右的微電影也不錯。

藝術能改變人生嗎？

我與大輔是在日本大學藝術學院的校園裡認識的。我們一起上必修的英語課，很快就成了朋友。我從小學時期就夢想著先從小型獨立製作電影做起，有朝一日再製作一部真正的電影，當初也是滿懷希望選了這所大學，但我卻沒有學到影像製作的本領就畢業了。後來遠赴美國進了國際合作領域，再也沒有接觸過影像相關事物。大輔則是與我相反，他在大學認真學習了攝影與編輯技巧，畢業後也繼續從事影像方面的工作，製作音樂影片以及紀錄片、宣傳片等等。尤其是這十多年來，他沉迷於塵封在全國各地家家戶戶的八釐米影片，並且堅持

不懈地將它們發掘出來整理成一部「在地電影」。而我機緣巧合地為這部在地電影項目提供協助，從此我倆便時常見面。

「欸，要不要來新潟？」我有預感，他應該會很喜歡這趟獨特的美術鑑賞之旅，所以開口邀約。

然而，超級大忙人的他在全國各地有許多影像製作項目。因為我已經定下了前往《夢之家》的日子，所以我抱著姑且一試的心態跟他說了行程內容。沒想到奇蹟出現，他回說：

「我只有這兩天有空，好吧，我會去拍。」

謝了，下次我請客吧。嗯，事情就是這樣開始的。

大輔開著一輛滿載攝影器材的車子出現在新潟，打從我們從十日町站下車的那一刻起，他就默默地拍攝著。從吃午餐開始，接著在車上、待在《夢之家》的一晚、隔天去《光之館》、中途去了蕎麥麵店，以及最後在清津峽谷拍攝紀念照，一行人揮手道別解散為止，所有點點滴滴都被他拍了下來。

咦，五分鐘的微電影需要拍那麼多內容嗎？太辛苦了吧！我事不關己地想著。後來問了大輔，他說：「我不知道要拍什麼好，乾脆全拍了。」

白鳥先生一如往常，並沒有意識到鏡頭的存在，但是Maity問道：「欸，三好先生拍這麼

多是要做什麼啊？」我則不負責任地回答：「嗯——是吧，大輔要是能貼身拍白鳥先生的紀錄片也不錯啊。」我發誓，我當時真的是這麼想的。

—— 藝術是否能改變人生？（出自《Magician's walk》）

飛不起來的天鵝們

到了秋天，我已一籌莫展。

我想盡快把自己與白鳥先生的鑑賞體驗寫成一本書。我有許多話想說，也累積了分量十足的文稿。但我仍是陷入僵局，苦惱著欠缺了一點關鍵環節。我甚至不知道欠缺的究竟是鑑賞體驗的分量與品質？談話的深度？研究與思考？還是完成一本書的專注力？當我陷入不知道問題出在哪裡的莫比烏斯環狀態，卻特別清楚自己就是缺了點什麼。

仔細想想，我上一次出版作品已是兩年前的事了。我捫心自問，作為以爬格子為生的人，這樣真的好嗎？不，一點都不好。你問我焦急嗎？我並不急，畢竟我也一籌莫展。自從新冠肺炎肆虐以來，我的寫作能量不知為何一直處在最低點。

就在此時，妹妹佐知子聯繫了我。她成立了一個影音串流網站，正在召募製作及播送新

影像的企劃案。她似乎是想打造一個線上劇場，將現有的「劇場」無障礙化。

「姊姊可以把你們在新潟拍攝的影片，發布在我們網站上啊。」

什麼？這主意不錯啊。對於寫書寫到卡關的我來說，簡直是來自天堂的福音。

十一月中旬，我與大輔在車站前的家庭餐廳會合。如果要製成短篇作品，就得追加相關人士的訪談等等，需要追加拍攝不少分量。根據播送的行程表，我們必須在一月底前編輯完成才行。我姑且問了大輔往後的行程計畫，他說從那天起一直到三月份實在沒有空檔。而我也閃過一個念頭，是否真的要停止寫書？不過，我們談了約十五分鐘，便決定「做吧」。來吧，反正我已經卡關卡很久了。「試著走下去吧」，不要迷惘，向前衝吧，繼續往前走自然會知道答案。」我想起了安東尼奧豬木[1]引退時的致詞，隨即打電話給白鳥先生。當我問他：

「呃，我能不能拍一部關於你的電影？」他回答說：「我都可以啊。」

我再次聯繫了白鳥先生的親朋好友以及美術館相關人士，希望他們能接受採訪。由於機會難得，我們討論著要去哪裡鑑賞作品，於是決定前往水戶的茨城縣近代美術館。那是一棟建在千波湖畔、屋頂以綠青色銅片鋪就的獨特美術館。

千波湖有天鵝在此棲息。天鵝是候鳥，通常是從西伯利亞飛過來，只有冬季停留在日

本，但是千波湖幾乎一年四季都有成群的天鵝。可惜在拍攝當天早上，一隻天鵝也沒看到。

我對拿著攝影機的大輔說道：「真奇怪啊，牠們應該在某個地方吧。」

就在此時，「我們來啦——」Maity開車載著白鳥先生出現在眼前。

「白鳥先生，早啊。喔，今天難得穿格子上衣啊——剛好跟我一樣是黃色的——」

我向從車上下來的白鳥先生打招呼，他以一貫口吻回說：「啊，是嗎？我沒有特別挑選，巧合吧——」Maity則是穿著質地柔軟的黑色連身裙。同樣是一如往常。我們已經四個月沒有一起去美術館了。

由六位藝術家聯合舉辦的「六項個展 二〇二〇」以油畫拉開序幕，隨後陸續登場的是雕刻及紡織品等不同素材的作品。

有些作品三言兩語就能說明白，有些則不然。這一天也是如此，Maity正面朝著作品，不假思索地說出所見所想的印象：「這個，看起來像秋刀魚。」身為一名美術館工作人員，僅憑

1 譯註：本名為豬木寬至（一九四三年～二〇二二年），藝名「アントニオ猪木」的靈感來自當時的明星選手安東尼奧‧羅卡（Antonino Rocca）。日本知名職業摔角選手及綜合格鬥家，於一九九八年引退，其後從政二度擔任日本參議院議員。

直覺說出自己的想法確實勇氣可嘉。關於Maity或我的實際談話內容，很有可能讓後來觀看影片的人覺得：「喂喂，這樣說合適嗎？這觀點也太膚淺了吧？簡直離譜！」不過，Maity自有一套「鑑賞之道」，即使沒有正確知識，也有資格對作品暢所欲言。這是她從十七歲開始一直堅持的美術鑑賞信念，也是這部電影所要傳達的一項訊息。

「嗯？咦？那是什麼？」眾多作品中，特別吸引我們目光的是《物腰（二〇一五）》（塩谷良太）。

它非常適合「咣！」這個狀聲詞，以龐然大物之姿坐鎮在展廳正中央。它是由好幾個陶塊拼接而成的立體作品，外表光滑，質地溫潤。雖然很想摸摸看，還是得忍住。高度約有一‧六公尺，表面繪有色彩繽紛的有機圖樣。

Maity立刻說：「欸，這個，看起來像不像蛤蜊？」我不禁發出愚蠢的聲音⋯「哈？」

Maity　蛤蜊啊，蛤蜊。像不像泡鹽水吐沙的時候，探出頭的樣子。

白　鳥　呵呵呵，吐沙？

有　緒　蛤蜊給人的印象都是小小的，這個未免太大了啊。我一點都不覺得像蛤蜊。呃，

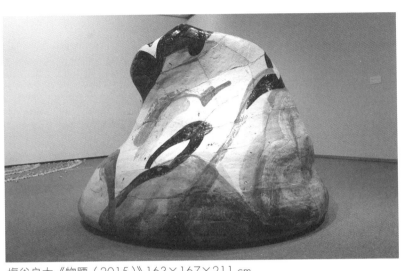

塩谷良太《物腰（2015）》163×167×211 cm

還是海象？像是游到這裡說「啊，有點累。」不對，是海豹吧。不過，它比海豹還要大啊。還是虎鯨或海象吧。我舉的例子還真難理解，再說我也沒機會看到虎鯨啊。

白鳥　呵呵呵呵。

Maiy　不過色彩很繽紛，有綠色、咖啡色等等。

有緒　這個，陶器的拼接手法很厲害啊。它的線條是彎曲的，所以是有機的形狀。它不是像瓦片一樣都是制式的形狀，而是每一塊都是為了這件作品特別打造的。摸起來應該很舒服吧。如果現場有小孩子，肯定一下子就爬到上面玩了。

白鳥　那很酷啊！

Maity 嗯──……還是貓？

白鳥 貓？什麼樣的貓？

有緒 確實，有點像貓……？感覺像擠成一團似的。像是某種動物蜷縮著。

Maity 可是，又不是很圓的樣子……。

我們繞著作品走了一圈。換個角度來看，又有不同的印象與觀感。Maity 說道：「妳看，這看起來又像山了。一座鬆垮垮的山！」

呃，山……？嗯，這個嘛，要說是山確實也有點像啦。

有緒 如果是山的話，那就是很高的山啊。像富士山那樣，不是平緩的山，而是聖母峰的最後一段。

白鳥 呵呵呵呵。嘩──！話說回來，標題是什麼？

Maity 呃──《物腰》[2]。

白鳥 呴，物腰啊。

有緒 這個像不像從背後裹著暖爐桌的棉被，喊著「好冷！」的那一瞬間？

Maiiy 只探出頭的樣子啊。或者是在表演雙簧戲[3]呢。

有緒 是喔，搞不好是蓋著棉被的人啊。我最贊同這個說法。

我們花了不少時間參觀完展覽會，隨後去千波湖畔散步，尋找天鵝的蹤影。我們一路走到湖邊，哦，找到了，一群天鵝正在湖中悠游。隔湖相望，還能看到水戶藝術館的高塔。雖然距離有些遠，白鳥先生有時候似乎也會散步到這裡來。湖邊小路上立了一塊牌子，寫著「白鳥橫斷注意」[4]，我覺得很有意思，便將它拍了下來。

因為我也參與電影的幕後製作，所以隔天又聽了一遍我們對著《物腰（二〇一五）》品頭論足的內容。單獨聽聲音檔時，實在覺得這些對話雜亂無章。我不禁想，要是有人能根據對話內容想像出作品的模樣，簡直可以贏得第一屆想像力錦標賽的冠軍了。

啊，對喔。仔細想想，我們詞不達意的窘樣已經深烙在影片裡了。天哪。

2 譯註：ものごし，言行、舉止、態度之意。

3 譯註：日語稱為「二人羽織」，兩個人穿著同一件大衣，假裝是一個人。前面的人只露出「臉孔」，藏在後面的人只露出「雙手」。表演時因臉孔與手臂不協調而產生笑料。

4 譯註：「當心天鵝穿越」之意。白鳥先生的姓氏「白鳥」在日語中即是指天鵝。

如我前面所提到的，白鳥先生無法像看得見的人那樣，在腦海裡清晰浮現出想像的色彩與形狀。一起看展的目的，並不是為了統一所有人的觀點以及尋求正確的答案。我很清楚這一點，但還是忍不住長嘆一口氣，實際上的自己與理想中以文字交流為業的自己有著明顯差距。另一方面，當我以一名電影創作者的身分客觀地看待這些內容，我認為畫面捕捉到了相當有趣的對話，所以我的心裡真的很矛盾。

在關了燈的屋子裡

隔天，我們初次造訪了白鳥先生的家。

餐廳傳來電腦以超快語速朗讀的聲音。因為是語音控制，不需要螢幕，只需用到放在微波爐上的鍵盤。看看腳邊，一把剪刀擱在地板一隅。它不是掉在地上，而是就這麼擺在那裡。也許對白鳥先生來說，那就是剪刀的固定位置。

大書櫃裡擺滿了優子小姐的書。冰箱上貼著從報章雜誌上剪下來的食譜。據說兩人在假日通常會一起喝酒聊天。眼睛看得見的人與看不見的人就在這裡共同生活著。

沒過多久，白鳥先生開始疊洗好的衣物。他用指尖確認衣角的位置，一絲不苟地折疊著。在這一段靜謐的時刻，我們默默注視著不敢打擾。然而，過了一會兒，我突然感到有些二

奇怪。

啊，對了，是餐廳裡亮著日光燈。

「欸，白鳥先生，你家裡的電燈都一直開著嗎？」

「啊，沒有啊。」

「那，照你平時的來吧。」

我請他關了燈，重新開始拍攝。室內頓時變得昏暗，但是光線從窗簾透進來的光影很美。

這時候，電鈴響了。

「啊，來了。」

白鳥先生擱下手中的衣物，走向玄關。

「您好，我是朝日新聞，我來收款。」

白鳥先生熟練地打開玄關的電燈，付了報費，等收款的人離開，又把電燈關了。隨著開關「啪」地關上，室內即恢復原先的昏暗空間。

我們也跟著白鳥先生例行散步。手裡拿著導盲杖與相機的白鳥先生健步如飛。經過附近的一所小學前面時，看到圍欄上貼著小學生們設計的標語。

試著發現　別人的優點　耀眼之處

不要放棄　我們永遠　都在你身邊

白鳥先生左手拿著相機，開始記錄前面提到的「不會回頭重讀的日記」。他頻頻按下快門，怪不得會累積了四十萬張照片。

當我們隨行在白鳥先生身後，發覺街上傳來的聲音比以往更清晰。通知綠燈亮起的嗶嗶聲、超市宣傳特價的廣播聲、道路工程、店鋪播放的聖誕歌曲、身旁行人的說話聲。原來平時有這麼多聲音啊。

整個城市熙熙攘攘，充滿活力。

我們再次回到千波湖附近的公園，拍攝白鳥先生的訪談。他說起了第一次約會在美術館時看了達文西展覽，還看起來像湖泊的草原的那幅畫等等，雖然之前聽他說過好幾次，還是覺得很有趣。

訪談進入後半段，白鳥先生忽然說道：

「我剛才散步的時候在想，那個，我最近一個人在家的時候會把燈關掉，但之前都會開

「嗯？」

「我說，我幾年前在家裡都會開燈，就算一個人待在家也是如此。」

「這樣啊。為什麼？」

「我之前並沒有仔細想過，但我認為可能是想告訴別人，雖然我看不見，可是我人在這裡。雖然我是全盲，可是我也跟你們一樣在過同樣的生活。感覺就像這樣吧。但是最近，我愈來愈覺得，全盲的人不開燈不是很正常嗎？這也沒什麼嘛。」

「你以前會覺得自己必須跟其他人一樣嗎？」

「嗯，是啊。不過，現在已經覺得無所謂了。」

我第一次聽他這麼說。

會不會跟他之前說「覺得自己很沒存在感」有關呢？或許是因為意識到自己很沒存在感，才必須藉著開燈向外界表示「我現在就在這裡」。從屋子裡透出來的燈光實際上別有深意。我之前從來沒想過還有這種可能性，不禁感到一陣揪心。

話說回來，我也曾有一瞬間發覺自己很沒存在感。那年我三十二歲，一個人搬到巴黎的夜晚，突然意識到路上擦身而過的來往行人，我一個人也不認識，也聽不懂他們所說的話，

我就在那一瞬間茫然不知所措。從今往後，我就要生活在這個城市了。然而，就算我此時此刻消失無蹤，也不會有人注意到吧——。

這種感覺很奇妙。有點像是洩氣吧，但不僅僅如此。我沒有能力去認識別人，也沒有管道讓別人認識自己，彷彿自己是不存在的隱形人。那時候，我走進一間網咖，用羅馬拼音寫電子郵件給遠在日本的朋友與家人。如今想想，我也是忍不住藉此告訴大家，「我現在就在這裡」。

從那之後，我認識了許多人，建立了人際網路，自己彷彿隱形人的感覺也消失了。白鳥先生是不是也在不知不覺間不需要開燈了呢？我真心覺得這是值得祝福的一件事。但我仍是無法停止想像。即便此時此刻，依然有人想告訴所有人「我在這裡」也無能為力。

訪談幾近尾聲時，我決定問一些一直想問卻沒能問出口的問題。

「我一直有個問題想問你，不知道可不可以問？那個，如果有人跟你說，醫療技術愈來愈進步，將來可以透過手術讓你重見光明，你會想要恢復視力嗎？」

我曾在《第四十六年的光　一個男人重見光明的奇蹟人生（46年目の光　視力を取り戻した男の奇跡の人生）》[5]這本書上讀到一個人的案例。他在三歲時遭遇意外而失明，但是在

四十六歲時接受幹細胞移植手術而恢復視力。這樣的案例在全世界屈指可數，但是以現代醫療技術的驚人發展來看，未來一定有這種可能。

白鳥先生立刻回答道：

「我不想恢復視力。因為我從小就看不見了，現在才看得見豈不是很辛苦啊——。」

我隱約能猜到他的答案，而他的回答果然如我所料。於是我隨聲附和：「這樣啊。」

「（眼睛）看得見的話固然是好事，如果真要我看得見的話，我希望小時候就能讓我恢復視力啊。不過，如果有人告訴我，我可以選擇現在就能看得見，那我該怎麼辦呢？我應該不會選吧。」

我點點頭。他坦然接受了這個世界偶然賦予他的身體，如今正享受著當下。

邂逅美術後變得輕鬆自在

在水戶拍攝的最後一天，我們得以訪問水戶藝術館現代美術藝廊的森山純子小姐。由於森山小姐當天行程滿檔，只能趁著空檔撥冗與我們聊聊和白鳥先生相識至今[5]的軼事。

5 譯註：原書名《Crash Through》，作者為羅伯特・卡森（Robert Carson）。

如前面所提到的，森山小姐第一次與白鳥先生一起鑑賞美術後，心裡一直糾結著：「這樣看展好嗎？」直到一年後在參加的工作坊巧遇白鳥先生，兩人因此有機會一起策劃研修活動與工作坊。後來白鳥先生移居水戶。那些研修活動與工作坊的成果便是水戶藝術館每年舉辦的「與視障者一起鑑賞之旅『SESSION！』」。與白鳥先生一起鑑賞美術雖然已時隔二十多年，森山小姐回想起來仍是覺得有趣。她笑著說：

「一起鑑賞美術，不僅白鳥先生感到開心，我們這些看得見的人也在這項活動中獲益匪淺，水戶藝術館內部也起了變化。」

她溫暖沉靜的聲音，有一股讓人安心的力量。

「美術館有許多志工，隨著這類活動增加，志工們以及管理作品的工作人員也對各項事物更熟悉。像現在就算有身心障礙者來美術館參觀，我相信每個人都會自然而然地引導他們。」

隨著時間流逝，白鳥先生邂逅近美術後，改變的不僅僅是他自己。與他接觸過的人也因此改變了想法與人生，宛如平靜湖面上泛起的漣漪，迅速向外擴散至遠方。

「不過，我能說的是，這些活動讓我變得更輕鬆自在。我認識了各式各樣的人，面對各種情況也都能應對自如。」森山小姐繼續說道。

「邂逅美術後變得輕鬆自在」這句話，我在這兩年間聽過好幾次。真要說的話，Maity、

白鳥先生還有我，當初都是為了尋求「得以喘息的空間」而躲進美術館。我們想要掙脫強加在自己身上的陳舊束縛，包括常識、女性、盲人、高中生、社會人等等。當我們逃離家庭、學校與職場時，美術館恰好就在眼前——。

我聽著森山小姐所說的話，心想著現在在拍的電影不僅僅是「全盲美術鑑賞者」的故事，也是一群人邂逅了深具包容力的美術的故事。

因為還有一點時間，我們繼續天南地北閒聊著，森山小姐突然說道：「其實我女兒是唐氏症兒……。」

我默默地點了點頭，以免自己的聲音被收錄進影片裡。

「現在有所謂的產前診斷，如果發現肚子裡的胎兒有異狀，可以選擇不生下來。可是，當初問我要不要做這項檢查時，我選擇了不檢查。這並不值得誇獎，我的理由很消極，只不過是認為自己無法在短短兩個星期裡決定這麼重要的事情罷了。不過，我當時並沒有對自己的選擇猶豫不決，事後想想，多少與見過白鳥先生這樣的身心障礙者有關吧。後來女兒出生了，發現她有唐氏症確實讓我很震驚，但我還是比較能平靜地接受事實，主要是因為一路以來結識的許多人們以及參與過的活動給了我很大的幫助。」

森山小姐繼續說道：「我從女兒身上也獲得了許多，多虧有她，我才能靜下心來面對這

份工作。她以有限的詞彙對我說的話十分動聽，在我遇到痛苦的事情時，好幾次都是因為她的話語獲得安慰。

她方才說的「自己變得輕鬆自在」，竟然有這層含意，令我驚訝不已。森山小姐和女兒一起度過的人生歲月，與我長久以來糾結心中的想法突然交錯，眼看它就要一閃而逝。這感覺就像人生中的許多條岔路忽然出現在我們面前，而先行一步的人就在眼前。

等等，請再等一會兒。啊啊，訪問森山小姐的時間真的所剩無幾。可是，我還是想捕捉森山小姐母女相處的吉光片羽，將它珍藏在我的心裡。

「請問您的女兒多大了？」我問道。

「快二十歲了。」

森山小姐說著同時，臉上綻開了說到心愛之人時喜不自勝的燦爛笑容。我真想讓全世界所有人都看到這麼美的表情。攝影機仍在繼續拍攝。

離開水戶後，我們搭新幹線前往拜訪白鳥先生的朋友，星野正治先生。如前面所提到的，星野先生策劃了改變白鳥先生人生的「與看不見的人一起觀賞的工作坊──兩個人一起看才會明白」（東京美術館，一九九九年），後來也是ＭＡＲ主要成員，與白鳥先生觀看了許

多作品。

蓄著一頭髒辮、頭戴一頂毛帽的星野先生，在位於山腳下的工作室前抽菸等著我們。

「咦，只有Aglio啊？阿建沒來喔。」

他叫我Aglio。因為有緒的發音與橄欖油香蒜義大利麵的「Aglio Olio」相同。

「不好意思，只有我們欸。」

「哎，沒關係。先來一杯好喝的茶啊。」星野先生說著便泡茶給我們喝。星野先生喝著大茶碗裡的茶，心情愉快地說著：

大肚爐（Potbelly stove）發出微弱的咻咻聲響，溫暖著寬敞的工作室。

「最近這個年代，人與人之間的溝通不是變少了嘛，想討論事情，跟我說打視訊電話不就好了，甚至還有人說以後辦活動乾脆八〇％都用遠距連線，這什麼跟什麼，難道二〇二〇年一結束，這就成了二〇二一年的特色嗎？我真是覺得開什麼玩笑啊。感覺就跟立川談志死了一樣啊。」

他叨叨念念繞了一大圈子，似乎很高興我們來訪。閒話家常了一陣子，他不知是不是突然想起攝影機正在拍攝，於是聊起了白鳥先生。

「嗯，阿建啊。說到阿建，他說約會的時候去看了達文西……之類的，他是不是老說這一樣啊。」

些?不過,想要解開『最根源的源頭』之謎,就得想一想,為什麼阿建要一個人去美術館?

這才是關鍵啊。其中包含了他的宗教觀跟想法。」

什麼,這才是關鍵?

即便再問我一次,我也想不出來他開始去美術館的理由,除了「約會時去看達文西」以

外還有什麼。

星野先生為了解開「最根源源頭」之謎,跟我們說了他們兩人在二十多年前剛認識的情

景。

「當時啊,我問了阿建許多問題,像是啟明學校都在教些什麼?他也跟我說了許多。其

中聊到『阿建,你知道什麼是影像嗎?』還有『我手裡的蘋果,比我們之前住的飯店還要大

啊。』結果阿建說:『什麼——我們之前住的飯店是三十六層樓欸。蘋果怎麼會比它還要大

呢?欸——!?』」

蘋果比飯店還要大?我一時無法理解他說的話,反問:「什麼意思?」

「我那時候跟阿建說:『不是,我說的是遠近距離感,在遠處的東西就算很大,也會被近

在眼前的小東西蓋掉喔。』」

「然後阿建說:『什麼——蓋掉是什麼意思?我好像懂,又好像不懂。』這種『好像懂,

又好像不懂」相當於我們小時候經歷過的所有事物。像是天空為什麼是藍色的？鹽巴為什麼是鹹的？阿建說：『我不理解其中的奧妙，但我還是存在的吧。』」

—— 不理解其中的奧妙 ——

星野先生的見解十分精闢。對了，白鳥先生總是對不容易理解的事物、混亂失序的事物以及沒有答案的問題情有獨鍾。而且他也很想知道關於這些事物的相反觀點與意見。是這樣嗎？為什麼人們會覺得很不可思議呢？不理解其中的奧妙，就是他開始美術鑑賞的起源，說不定這就是「最根源的源頭」。

白鳥先生二十一歲之前都在啟明學校度過。他對只活在盲人的圈子裡感到質疑，於是讀大學時特意選了離家遙遠的愛知縣。白鳥先生一定很希望用自己的感官探索周遭的世界，包括觸摸不到的、甚至是看不到的一切事物。所以他特地越境，來到距離全盲人士最遙遠的另一個世界——「美術館」，也不在乎轉乘指南所指示的最短路徑，而是搭每站皆停的電車不斷旅行。星野先生繼續說道：

「不知道從什麼時候開始，所有車站、所有機場，突然就鋪設起視障者步行凸板（導

盲磚），甚至還延伸到地下道。不過，當視障者拿著導盲杖探路時發現，『喔，這邊還可以走』，卻在一路前進時突然就撞到東西。『欸，怎麼會這樣!?』原來有人把自行車停在導盲磚上。心想著『喂，把車停在這裡太過分了吧。』但是每個人都理直氣壯地妨礙通行，像是『車站前的自行車停車場的費用太高了啊!』或是『我停五分鐘而已』。不過，阿建跟我的立場是『你擋我的路也無所謂～』我們也不會因為那些人的蠻橫無理而沮喪。因為我不是只走在導盲磚上！我哪裡都能去。我身邊就算沒有個人助理，也可以一個人搭電車，就算沒有錢，只要有青春十八車票。我任何地方都能去。」

我默默地點頭。星野先生啃著櫻花餅繼續說道：

「不過呢，就在我們出門的時候，阿建喝到爛醉了啊！說自己有夠蠢。可是，我就是喜歡這樣的阿建。怎麼說呢，非常有人情味吧。這樣不按牌理出牌的人，我真是超羨慕的！」

星野先生又是大口啃著櫻花餅，哇哈哈地豪邁笑著，我們也忍不住跟著大笑。

星野先生那顆柔軟的心，宛如一望無際的地平線，或許是被他所說的話觸動心弦，我突然聽得淚流滿面。哎呀，我到底怎麼回事？回過神來，我已經止不住淚水了。我採訪過許多人，但是很少發生這種情況。我與他之間彷彿有電流通過，一接觸就電得皮膚刺痛顫抖。我不禁感嘆，難怪星野先生會與白鳥先生成了莫逆之交啊。

我們聽著星野先生談了兩個多小時，隨後離開工作室。拍攝工作至此告一段落。年關已迫在眼前。大輔在濱松站與我道別後，直接返回松本的家。我也回到闊別數日的東京。

在回程的新幹線上，我反覆問自己。

我為什麼要一直與白鳥先生看美術作品呢？

一開始是覺得用詞語表達作品的細節，可以提高自己的肉眼「解析度」。再者，眼睛看不見的白鳥先生與我，感覺就像「彼此成為對方的工具，這一點滿有意思的」。所以我想，不如多與他一起看作品，一定會有新的發現吧。

我們確實獲益匪淺。

透過白鳥先生那雙看不見的眼，我們發現了平時看不到的、轉瞬即逝的許多事物。不斷流逝的時間、變動不定的記憶、死亡的瞬間、歧視與優生學的思想、被歷史抹去的聲音、佛像的凝視、被遺忘的夢境——。

6 譯註：正式名稱為「青春18旅遊周遊券」。JR每年在春、夏、冬三個季節限時發售的一種周遊券，限定了時間以及能夠搭乘的車輛種類。由於是在學生放長假期間發售的車票，故命名為青春18。

7 譯註：日語歌曲名為「オー・シャンゼリゼ」。原曲為法國歌曲「Les Champs Elysées」。

在這趟緩慢的旅途中，幾個人搭上了這班美術鑑賞公車，一起看著千變萬化的景色。

以歌曲來形容這趟公車之旅的氣氛，許是《香榭麗舍》7吧。

漫步在人來人往的大道上

我輕鬆惬意地

遇見了可愛的你

嗨　要不要跟我走

香榭麗舍

香榭麗舍

所有美好的一切

總是等著你　香榭麗舍

我無法成為任何人

拍攝結束後的隔天，我聽完所有訪談的錄音，並將對話以及訪談內容全部打成文字檔，因為要根據這些文字思考電影的結構。我甚至不知道這是不是正確的步驟。不過，我一直以來都是用文字表達想法，這是我唯一能想到的方法。到了年底，我終於整理出一份腳本大綱，於是又約了Maity一起跨年吃壽喜燒。新年期間，大輔按照腳本大綱拍成一支影片。我原本只想製作三十分鐘左右的短篇，大輔卻說：「篇幅長著呢。」我確認了一下，心想，天哪。影片實在太過冗長了。嗯，我總算明白，影像與文字所包含的詞彙量與呈現方式全然不同，所以我在整個新年期間都在思考哪裡該添加、哪裡該刪減。

我重新看了各段影片，發現了之前完全沒注意到的地方。例如住在《夢之家》隔天早上的錄影。那是純也先生與Maity等四人分別在《夢之書》寫下夢境後，開始準備早餐的情景。我與純也先生在廚房笑著隨口閒聊：「昨天應該還剩下綜合天婦羅和煎蛋捲吧。」

「啊──綜合天婦羅啊，我的胃似乎有點受不了。」攝影機不僅收錄了我們兩人的聲音，也以特寫鏡頭捕捉了白鳥先生的表情。他當時聽著我們的對話，突然瞇著眼睛噗哧笑著。

哎呀，原來他那時候在聽我們說話啊，而且還笑了。當我意識到這一點後，不禁感到一

陣揪心。白鳥先生說他小時候，常與家人一起看電視節目《八點全員集合》[8]。儘管當時眼睛看不見的白鳥先生不明白笑點在哪裡，但是他曾跟我說：「因為大家都在笑，所以我就跟著笑，這樣我也會覺得開心。」

他就是這樣，總是和大家一起笑著。如果不是大輔從早到晚對著他拍攝，我們永遠也看不到如此隱密的可愛笑容。

美術館、水戶的街道上、白鳥先生的家、超市、咖啡廳、水戶藝術館、千波湖、星野先生的工作室、咖啡廳、酒館、新潟之旅——。我反覆看著同樣的影片。

我平時寫文章時，一旦將訪談錄音打成文字檔，除非必要不會再重聽錄音。但是在剪輯影片時，同樣的場面就得看好幾次。如此一來，除了詞語和對話以外，彷彿也能實際感受到當下些微的表情變化以及語氣的停頓、指尖的動作、徐徐吹來的風、飛過頭頂的鳥兒、紅茶的蒸騰熱氣。那是將詞語轉化為超出詞彙範圍的實際體驗，也就是白鳥先生說透過虛擬畫廊無法理解的部分。

在另一段影片中，我與白鳥先生正在咖啡廳邊喝茶邊閒聊。那天雖是寒冬時節，天氣卻是暖洋洋的，我喝著冰咖啡，白鳥先生喝著紅茶，說著：「我很喜歡發呆啊。」

其實我小時候是個很愛發呆的小孩，老師甚至在成績單上寫著「總是心不在焉」。當我沉浸在想像的風景、天馬行空的想法時，時間過得特別快。一次偶然的機會，讓我明白為什麼從小就愛作白日夢。我父母在家總是爭吵不休，但只要我沉浸在幻想的世界裡，就能轉移注意力，聽不到那些不愛聽的脣槍舌劍。白鳥先生也說，他小時候最擅長作白日夢。他說：

「我小時候不太跟人家說話。」所以才那麼愛作白日夢啊。愛作白日夢，倒是我們的共同點。

（咖啡廳的場景）

白　鳥　對了，我在新冠肺炎期間發呆的時間真的變多了，整個人超懶散的。

有　緒　我也是。不過，就算沒有具體輸出些什麼，自己心裡也有些想法吧。

白　鳥　沒錯。我二十多歲的時候，一直在尋找正確答案。因為想知道正確答案而不斷思考。可是呢，比如說思考對方是什麼樣的人，這個問題怎麼想也想不通吧。再

8 譯註：《8 時だョ！全員集合》。日本TBS電視台在一九六九年至一九八五年播出的綜藝節目，捧紅了加藤茶、高木胖（高木ブー）、仲本工事、志村健（志村けん）等幾位在日本綜藝界占有相當地位的藝人。台灣於緯來日本台播出時譯為《志村全員大爆笑》。

說，我對自己也不了解啊。

有緒　你是指之前提到的「自己的存在感」？

白鳥　嗯，我可以藉著跟別人說話，或者碰觸東西來證明自己就在這裡，但是，舉例來說，讓我一個人靜靜待著不說話，我就會疑惑自己到底是不是真的存在。再進一步說，我睡著的時候，根本不知道自己發生了什麼。就像喝醉酒喝到腦筋一片空白，也不清楚自己到底怎麼了。雖然能想起過去的一些事，但是也不能百分之百重現正確的記憶。

有緒　是啊。嗯，嗯。

白鳥　這樣一來，能確認的部分實在少之又少。所以啊，這就像那個，薛丁格的貓。

有緒　薛丁格的貓……是什麼？

白鳥　這個啊，是量子力學領域的術語，用來指世界太渺小以致於無法證實的悖論。

有緒　我沒聽過。

白鳥　我不知道那隻貓是怎麼回事，但我有時候會想，我的

有緒　輪廓到底是什麼？從哪個部分才算我自己呢？這種感覺很奇妙，可是我常常覺得自己的輪廓變得模糊。是不是像這樣的感覺？

白鳥先生想要表達的，與我想要說的，看似相似，實際上也許像土星與梅子乾一樣天差地遠。以客觀的角度來看，這段影片的對話實際上很不連貫。歸根究柢，我究竟有多了解白鳥先生這個人的世界呢？

思索期間，我一直在思考的問題又冒了出來。

——為什麼我要與白鳥先生一起踏上美術館巡禮之路呢？

我沒有根據白鳥先生留下的線索搜尋「薛丁格的貓」，而是播放星野先生的訪談錄影來看。

螢幕裡的星野先生，正在講述他所參加過的一項視覺障礙研修課程。當時有讓明眼人戴上眼罩模擬視覺障礙的情境，但是星野先生對此提出質疑。

（星野先生的工作室）

戴上眼罩就能暫時像視障者一樣，對吧？但是等研修結束拿掉眼罩，每個人都會說：「哇，看得見了。」「終於看得見了。」「能看見東西真是太好了！」我看到大家這副模樣，只覺得像在玩電視遊樂器之類的遊戲。到底是有多蠢，才會覺得戴上

眼罩就能體會視障者的心情啊？

說到底，我根本無法深度走入阿建的內心，也無法切身體會他的感受，我只能陪伴著他。這是何等重要啊。當你自以為能體會視障者的心情時，就已是大錯特錯！但是這種錯誤觀念卻充斥整個世界。

看著影片的我，此時此刻很想反駁螢幕裡的星野先生。

我說星野先生，讓看得見的人戴上眼罩過一段時間，不就有機會讓他們發揮想像力嗎？

想像是一件很困難的事，所以能透過這種方法或工具刺激想像力不是很好嗎？更何況，這種能感同身受的想像力與共情力，不正是現代社會最需要的同理心（Empathy）嗎？我就很希望自己可以感同身受別人的難處啊——

——然而。

螢幕裡的星野先生繼續態度強硬地否定。

我們當不了任何人。當不了身心俱疲而關上門陷入憂鬱狀態的人、當不了過動

症的人、當不了視障者。我們當不了任何人，更體會不了任何人的心情！明明當不了任何人，卻想去體會對方的心情，我們現在的社會，就是充斥這種流於表面的膚淺心態。我真的覺得很噁心！所以我們不如向前看，想大笑就大笑。我想在這個世界開懷大笑。

——我們當不了任何人——

我重看了好幾遍才終於明白。

星野先生說的是真的。是的，即便我們多麼努力想像別人的立場，也永遠無法體會他們的人生與感受。與此同時，我們也沒必要成為別人。痛苦與歡樂都是當事者自己的。因此，他們想要表達的是比想像力更貼近真實的部分。我們只能選擇陪伴嗎？不，這固然是一種方式，但也是之後的事情了。

——我想在這個世界開懷大笑——

就是這個。為什麼我要與白鳥先生還有Maity一起踏上美術館巡禮之路呢？回顧這兩年來，與他們一起觀看作品這項行為，並不是為了深入探討作品，也不是為了有所發現，更不是想要揣摩看不見的人的感受與想法。

只要能和他們待在一起、說說笑笑著就好。

真要追根究柢的話，這一點足以概括。

螢幕裡的星野先生，笑瞇瞇地啃著櫻花餅，叫我「Aglio」。因為有緒的發音與「Aglio Olio」相同，我不禁聯想到義大利的美麗景色。

一起看畫這個活動啊，說真的，辦起來很容易。

不過，我和阿建都覺得，一起看畫這個活動的重點並不是看畫。

只是想和在場的人們……在一起而已——

我停止播放影片。

嗯，這就是我想說的。

第二十年的真相

每天早上醒來，我便乖乖前往大輔在東京都內用來當作剪輯工作室的公寓。一打開門，通常會看到大輔站著一頭栽進剪輯作業裡。他先前說腰痛，覺得「站著會比較舒服」，於是想出了獨特的工作方式，在壁櫥上段放著一張矮桌，上面再擺著電腦，就這樣站著操作。

如今全球正面臨第三波疫情，東京也第二度發布緊急事態宣言，眾多美術館只得再度關閉。到了夏天，在全球大流行的緊急情況下舉辦奧運，說不定會輕易超越《Dislympics 2680》所描繪的情景一躍成為現實。我們只能冷眼旁觀，頂著一頭亂髮咬著飯糰，聊著這部電影到底是什麼樣的一部電影。我們的目標大致相同，但是想加入的場景與強調的重點有時會出現歧異。我想了半天也沒頭緒，只好反覆添加片段又刪除片段，將音樂、影片與文字增增刪刪改個不停。話雖如此，真正動手操作的是大輔，我只是在一旁盯著螢幕，不時插嘴的煩人傢伙：「先停一下。那個，剛才那個有點……」「我覺得，還是把剛剛刪掉的那句話加進來吧。」「這個音樂好像不太搭欸。」不過，我知道他也跟我一樣很龜毛，所以不必對他客氣。

每當我說了什麼，他基本上都會回答：「嗯，我也覺得。」隔天早上便說：「我昨天把這一段重新剪輯了，你覺得怎麼樣？」欸，我來看看。

我一遍又一遍看著同樣的影片，卻怎麼也看不膩。

這是為什麼呢？

該怎麼說呢，當我在影像這片湖泊裡暢泳時，冰冷的湖水、棲息在湖泊的魚類及鳥類、沉在湖底的垃圾、阿米巴原蟲與有機物等所有關於湖泊的一切似乎都滲入了我的身體。在湖邊眺望著水鳥時，彷彿自己也變成了那片湖泊。

感覺真好。就這樣繼續暢泳吧……。

不一會兒，我便充滿了想要表達、想要交流的欲望。

對於受新冠肺炎影響而意志消沉、寫作遭遇瓶頸的我來說，這或許是我最需要的感覺。

感覺湖泊、水鳥，以及那裡的所有一切與自己搖曳交融而密不可分。我們正在努力擷取只有共同活在這個世界、這個年代、這一天的生命才能見證的事物，並將它們混合在一起。而這就是我自己的「此時此刻」，也是「我想在這個世界開懷大笑」的痕跡。

剪輯作業終於看得到盡頭了。定神一看，喔，終點的衝線帶不就在眼前嗎？好，再堅持一下。再拚個三十分鐘應該就能結束。看樣子今天可以趕上末班車了。

然而，到了最後階段，大輔卻說：「我不行了，先睡個十分鐘。」接著步履蹣跚地消失在另一間房。他這五天來馬不停蹄地工作，似乎沒怎麼闔過眼。反觀睡眠還算充足的我，不禁懷疑他十分鐘後真的起得來嗎？我靠在布椅上，盯著天花板上垂掛著的電燈泡。

我累得腦袋一片空白。唯獨感官異常敏銳，內心靜如止水。

有種東西即將破繭而出。

每個創作者都懂這種感覺——

過去與未來已無所謂，唯有「現在」才是全部。自己體內的小生命正在顫抖著、蠕動著、逐漸形成未知的物體。而那未曾見過的溫暖，填補了自己內心的巨大空洞。從史前時代乃至現代，人類都是一直如此表達事物吧。哎，可惜這麼特殊的時刻很快就要結束了。無法長久持續——。

十分鐘後，大輔真的又站在電腦前了。然而，三秒鐘後，他看起來仍是在盡力保持清醒。

「還有什麼需要做的？」大輔問道。

「要更換照片，註明照片的出處跟版權。還要調整片尾的文字。」

「我知道了。」

我在一旁看著大輔完成這一切，打開了在冰箱裡冰鎮過的小瓶香檳。兩個人因過度疲累，並沒有喝多少。

我將粗剪版的影片傳給白鳥先生。隔天打電話給他，白鳥先生以一貫的平靜口吻說：

「嗯，我看了——」

「你覺得有哪裡不妥嗎？」

「沒啊，沒覺得。不是很好嗎？」

如此直率，確實是白鳥先生的風格。

「話說回來，我沒跟你說明影片內容還有字幕寫些什麼，就這樣傳給你了。不好意思啊。」白鳥先生回說：「喔，我跟優子一起看的，所以沒問題。我沒覺得哪裡不妥。」

閒聊一陣後，白鳥先生突然說道：

「對了，星野先生提到蘋果跟遠近距離感那裡，那應該不是在說我吧？我有那樣說過嗎？」

咦！你說什麼。心臟猛然一緊。

「這是怎麼回事？」

「我怎麼不記得有跟星野先生說過那些話啊。」

咦，星野先生，他明明是用彷彿昨天才發生過的確切語氣講的？這麼說來，就是星野先生搞錯了？

是這樣啊，那該怎麼辦？我腦袋一片混亂，一時無言以對。

不行了。

啊啊啊啊——！我咒罵著自己。不管怎麼說，既然當事者白鳥先生記憶裡沒有這回事，就只能把那一段剪掉了。我懊惱著當初應該先確認的，於是說：「好，我知道了。我會把那一段剪掉的。」

白鳥先生卻說：「不用啊，我覺得這樣就好。」

「真的？」

「不是，搞不好真有這回事啊。既然星野先生那樣說了，那就這樣吧。」

「沒關係啦，還來得及刪除啊。」

「嗯，真的這樣就好。」

其餘的話，就不用說了。

——你想想啊，過往回憶會在我們每次想起來的時候一層層被覆蓋掉，所以會不斷改變

吧？從這一點來看，自己所認為的記憶，不就是永遠保持新鮮狀態的「過往回憶」嗎？——

知道真相的，只有二十多年前的這兩人。如果現在這兩人覺得這樣就好，或許這也是一個真相的吧。

儘管兩人的記憶有些誤差，但是星野先生覺得「阿建很可愛」、「想跟他一起歡笑」的想法強烈得令人想哭。星野先生與白鳥先生，想必共享著某種「瞬間」吧。星野先生心裡有白鳥先生，白鳥先生心裡有星野先生。而白鳥先生「這樣就好」這句話，讓我們得以將兩人對彼此的情誼收錄在影片裡。

「我明白了，那就保留吧。」

長達五十分鐘的中篇電影《白鳥》於焉完成，並在線上劇場公開上映。

有些場景我很喜歡，很想一看再看，但可惜沒能剪進電影裡。其中一幕是我們在咖啡廳聊著「最近因為疫情老是發呆」的後續。白鳥先生捧著繪有歐洲街景的杯子啜飲紅茶。

有緒　欸，白鳥先生，你在什麼時候會覺得幸福？

白鳥　覺得幸福的時候啊。這個嘛，心意相通的時候吧。比如說，跟第一次見面的人聊

有緒　天時，「你知道這個啊」、「沒錯沒錯！」像這樣彼此互相理解，最後成了莫逆之交，不是有這樣的情況嘛。當雙方對於事物的看法以及價值觀都能相通，就會覺得和對方聊天很愉快，也會很慶幸對方陪在自己身邊，而自己也在他的身邊。

那我問一個比較抽象的問題。那個，你認為幸福在哪裡？是在體驗中還是自己的感受中？

白鳥　唔——我覺得是時間吧。嗯，是在時間裡。

有緒　幸福會隨時間流逝嗎？

白鳥　會。因為是在時間裡，所以留不住。往後便取決於你有多相信那段經歷、能不能想起它並且相信它是真的。

感受到幸福的那段時間，你在未來還能相信它的存在嗎——？

人生，是一片荒野。

既有皎潔滿月照破黑暗的日子，也有被廢棄自行車絆倒或踩到路面積水、一身狼狽恨不得踢飛小石頭洩憤的日子。處在幸福的頂端時，頓時覺得「Life Is Wonderful！」然而好景總是不常。餘下來的現實盡是令人厭煩的事情，以致於有時只想用力關上門蒙頭大睡。即便如

此——我還是會打開家門，走到街上去吧。然後看著腳邊那灘積水，勾起美好的回憶，同時相信手中握著的不只是路邊的小石頭吧。人雖然無法抵抗「時間」，卻可以把「時間」變成珍寶。

時值冬季，距離完成這部電影後已過了一個多月。我現在待在茅崎某間旅館裡，打算寫完我與白鳥先生相識以來的點點滴滴。就在我寫這篇文章時，往事已逐漸模糊，但是與白鳥先生、Maity、一群朋友相處的記憶感觸仍會常留自己心中吧。對了，看來午後氣溫會回升，我也別穿大衣了，就到海邊走走吧。久違聽聽《香榭麗舍》也不錯。

嗨　要不要跟我走

我很想找到心意相通的人，卻又覺得沒有人能了解自己。我有許多次想要表達，話到嘴邊卻說不出來。但我以為可以透過話語或書寫來填補無法理解的隔閡。然而，說得愈多、寫得愈多，或許只會讓自己愈發格格不入。我只能懷著沮喪與空虛寫下這篇文章，懷著無法與人交流、無人能夠理解的心情繼續走下去。

約莫走了五分鐘，越過山坡看到了另一側的大海。

站在這幅偶然從往世界漂流而至的作品面前，千言萬語欲說還休。在作品的引領之下，我們繼續踏上旅程，在這世界裡歡笑。

或許一切始於兩年前冬日，三菱一號館美術館的「菲利普美術館特展」。

我之前曾問過白鳥先生。

「欸，你那天為什麼會選擇菲利普美術館特展？」

「唔──為什麼啊？我不太記得了，大概是因為我沒去過三菱一號館美術館吧。」

這樣啊，理由是美術館啊。

白鳥先生真的很愛美術館。

參考文獻

羅伯特・卡森《第四十六年的光 一個男人重見光明的奇蹟人生（46年目の光 視力を取り戻した男の奇跡の人生）》池村千秋譯 NTT出版

致謝詞

本書得以出版，承蒙多方大力協助。謹在此由衷感謝一起踏上鑑賞之旅的朋友們、接受採訪的各方人士、提供照片與資料並且協助查證事實的美術館與作品相關人士。

有村真由美小姐、市川勝弘先生、佐久間裕美子小姐、矢萩多聞先生、參加奈良興福寺工作坊的諸位人士、小奈（ナナオ）、瀧川織繪（滝川おりえ）小姐、堀江節子小姐、星野正治（ホシノマサハル）先生、佐藤純也先生、三好大輔先生。

三菱一號館美術館　酒井英惠小姐，菲利普美術館特展

水戶藝術館現代美術藝廊　森山純子小姐、鳥居加織小姐、高橋瑞木先生

國立新美術館　逢坂惠理子小姐、Elettra Periccioli 小姐

原美術館 ARC Take Ninagawa

奈良縣立圖書資訊館　乾聰一郎先生、興福寺　南俊慶先生

起始美術館（はじまりの美術館）　岡部兼芳先生、小林龍也（竜也）先生、大政愛小姐、元田典利先生　NPO法人 Swing　木之戶昌幸先生

黑部市美術館　尺戶佳子小姐、MUJIN-TO Production（無人島プロダクション）、桂書房

草鞋之會（わらじの会）　山下浩志先生、山波工房（やまなみ工房）　早川弘志先生

ART FRONT GALLERY　山口朋子小姐

越後妻有里山協働機構　橫尾悠太先生、飛田晶子小姐

茨城縣近代美術館　澤渡麻里小姐

本書製作亦承蒙佐藤亞沙美小姐（SATOUSANKAI）、朝野 Peko（朝野ペコ）小姐、岸田奈美小姐、河井好見小姐（集英社 International）等諸位關照。

最後在此為創作了本書所載作品的所有藝術家、一起踏上鑑賞之旅的白鳥建二先生與佐

藤麻衣子小姐，獻上無比敬意與感謝。

致敬所有創作者！

結語

二〇二一年初夏，「起始美術館」所舉辦的「相依，相聚。」展出現了白鳥先生的身影。

他累積了四十萬張的照片將以幻燈片的形式展出。我在寫完本書最終章後，漫步在茅崎海邊時知道這項展覽的消息。我忍不住對著大海大喊：「呀——」

美術館討論與白鳥先生聯繫了這回攝影展事宜後，他提議製作新作品《建二之屋》。這項嘗試是在展廳一隅重現白鳥先生本人的房間，讓來訪的觀眾在此體驗他的日常生活。可以隨興地和白鳥先生聊天、觀看照片、玩桌遊或者看點字版地圖。既像裝置藝術，也像行為藝術的神奇「建二之屋」。展期為時三個月，彷彿瑪莉娜‧阿布拉莫維奇的長期戰。在這採光充足的空間裡，沒有人來訪時，白鳥先生也會窩在和室椅裡打盹。

話說回來，白鳥先生在此之前都不會在下雨天拍照，但是在豬苗代湖時，他也穿上了雨衣和長靴，用相機拍下了雨景。也拍下了隱沒在雲層後的磐梯山、耀眼的新綠、小學、雨

上方兩張 白鳥建二《二》2021年5月7日
白鳥建二《建二之屋》

滴、長靴的鞋尖、繡球花、酒館的招牌。硬碟裡又多了一萬五千零六十二張照片。

我也造訪了《建二之屋》，在那裡待了很長一段時間。

突然間，我注意到貼在展廳說明版上的簡介。「攝影師」。這是白鳥先生在這次展覽上的頭銜。我心想，是啊，他真的是一名攝影師啊。

全盲的美術鑑賞者，白鳥建二，在以「起始」為名的美術館裡，踏出身為創作者的新一步。

刊載作品清單

第1章 因為那裡有一座美術館
- 皮爾・波納爾《抱狗的女人》（1922年）69.2×39.0cm 畫布・油彩
- 皮爾・波納爾《棕櫚樹》（1926年）114.3×147.0cm 畫布・油彩
- 巴布羅・畢卡索《鬥牛》（1934年）49.8×65.4cm 畫布・油彩

Pierre Bonnard, Woman with Dog, 1922

Pierre Bonnard, The Palm, 1926

© 2024 Artists Rights Society (ARS), New York

Pablo Picasso, Bullfight, 1934

© 2024 Estate of Pablo Picasso / Artists Rights Society (ARS), New YorkCREDIT

以上三件作品皆收藏於菲利普美術館(The Phillips Collection, Washington, D.C.)

第2章 按摩店與李奧納多・達文西意想不到的共同點
- 白鳥建二《白鳥建二先生的按摩店》2019年 水戶藝術館 攝影：川內有緒
- 李奧納多・達文西《臉部、手臂與手的解剖》（1510～1511年左右）28.8×20.0cm

黑色粉筆跡、鋼筆、墨水、水彩

© Alamy Stock Photo/amanaimages

第3章 宇宙星辰也無法抵抗
皆由克里斯蒂安・波爾坦斯基創作
- 《啟程》（2015年）170×280×10cm（整體作品）插座、LED燈泡、電線 作者收藏
- 《最後一秒》（2013年）18×48×6cm（LED counter）作者收藏

- 《聖物箱（普珥節）》（1990年）195×190×23cm 照片、金屬製抽屜、布、電燈、電線 收藏：Foundation Arc-en-Ciel / Hara Museum Collection

以上三件作品皆出自「Christian Boltanski-Lifetime」2019年
國立新美術館展覽現場 攝影：上野則宏（照片提供：國立新美術館）

- 《發言》（2005年）木板、外衣、燈泡、音箱
- 《靈魂》（2013年）印有肖像的布、插座、燈泡
- 《棄土堆》（2015年）衣服、圓錐狀物體、電燈
- 《白色紀念碑，來世》（2019年）100×230×10cm（文字）、尺寸可變 厚紙、玻璃紙、LED燈

以上四件作品皆由作者收藏，「Christian Boltanski-Lifetime」2019年
國立新美術館展覽現場 攝影：市川勝弘
以上七件作品皆 © ADAGP, Paris & JASPAR, Tokyo, 2023 E5281

第4章　大樓與飛機，無處不在的景色
- 菲利克斯・岡薩雷斯－托雷斯《無題（安慰劑）》（1991年）／《無題（化療）》（1991年）

「水戶年展'97 柔韌的共生」1997年 水戶藝術館現代美術藝廊展覽現場 攝影：黑川未來夫 照片提供：水戶藝術館現代美術藝廊
以下四件作品皆由大竹伸朗創作
- 《8月，荷李活道》（1980年）16.8×12cm　Pencil, printed matter, magazine paper, silver paper, thin paper, felt-tip pen, wrapping paper, cellophane tape and masking tape on paper
- 《Erik Satie，香港》（1979年）26×18.7cm　Ink and masking tape on paper
- 《大樓與飛機，N.Y. 1》（2001年）91.0×72.7cm　Oil and oil stick on canvas
- 《大樓與飛機，N.Y. 2》（2001年）91.0×72.2cm　Oil and oil stick on canvas

以上四件作品皆 © Shinro Ohtake, Courtesy of Take Ninagawa, Tokyo Photo：Kei Okano

第5章　看起來像湖泊的草原是什麼？
- 克洛德・莫內《洪水》（1881年）60×100.3cm 畫布、油彩

和大家一起鑑賞藝術

- 「菲利普美術館特展」2019年三菱一號館美術館展覽現場
- 「Christian Boltanski-Lifetime」2019年 國立新美術館展覽現場
- 「大竹伸朗 大樓景觀 1978-2019」2019年 水戶藝術館展覽現場
- 「怦然心動鬼點子」2019年 起始美術館展覽現場
- 「風間幸子展 混凝土組曲」2019年 黑部市美術館展覽現場
- 「六項個展 2020」2020年 茨城縣近代美術館展覽現場

第6章　惡鬼眼裡含淚

- 愛德華・霍普《夜遊者》（1942年）84.1×152.4cm 畫布、油彩　芝加哥美術館收藏
- 法橋康弁《木造天燈鬼立像》（1215年）像高78.2 cm
- 法橋康弁《木造龍燈鬼立像》（1215年）像高77.8 cm

以上兩件作品皆為寄木造、漆箔、玉眼、檜木

- 成朝等人《木造千手觀音菩薩立像》（1229年）像高520.5cm 寄木造、漆箔、玉眼、檜木

以上三件作品皆為興福寺收藏 攝影：飛鳥園

第7章　前往荒野的人們

- 折元立身《輪胎・交流 母親與附近鄰居》（1996年）海報印刷
- 折元立身《Art Mama＋兒子》（2008年）Campus-Xs印刷
- NPO法人Swing《清掃活動「GOMI CORORI」》複合媒材「怦然心動鬼點子」

2019年起始美術館展覽現場 攝影：森田友希

- NPO法人Swing《京都人力交通指南「我來告訴你，你的目的地。」》2018年
- 攝影：成田舞
- 橋本克己《未確認麻煩物體－愛與奮鬥的日子（橋本克己圖畫日記系列）》（1979～2000年）紙、筆
- 橋本克己《給城市的禮物（橋本克己圖畫日記系列）》（2019年）紙、筆

以上兩件作品出自「怦然心動鬼點子」2019年 起始美術館展覽現場 攝影：森田友希

- 酒井美穗子《札幌一番醬油口味》（1997年～）「無意義，之類的東西」2018年

起始美術館展覽現場 攝影：起始美術館

第8章　不再回顧的日記

- 鄭然斗《Magician's walk》2014年 影片55分15秒 © Yeondoo Jung

第9章　大家要去哪裡？

皆由風間幸子創作

- 《Dislympics 2680》（2018年）242.4×640.5cm 木版畫（素材：和紙、油性油墨）
- 《炸藥是創造之父》（2002年）142×196.5cm

炸藥是創造之父（爆破）各42×59.2cm（五張）炸藥是創造之父（隧道）（集合住宅）（水壩）各42.2×59.4cm

- 《國民偶像（儲氣槽）》（1999年）42×59.5cm 木版畫（素材：和紙、墨汁、鑲板）
- 《Gate Pier No.3》（2019年）各60.5×91.5cm 木版畫（素材：和紙、油性油墨、畫框）木刻模版

以上作品與封面內頁照片提供：黑部市美術館 照片攝影：柳原良平

©Sachiko Kazama

- 241頁提到的地上の星 CHIJOUNO HOSHI ＃3817210

作詞人：中島みゆき　　作曲人：中島みゆき OP:YAMAHA MUSIC

第11章　只為圓夢

- 瑪莉娜‧阿布拉莫維奇《夢之家》（2000年）攝影：川內有緒

第12章　有白鳥的湖泊

- 塩谷良太《物腰（2015）》（2015年）163×167×211cm 陶

「六項個展2020」2020年 茨城縣近代美術館展覽現場 攝影：市川勝弘

- 「香榭麗舍」譯詞 安井かずみ　WATERLOO ROAD Words & Music by

MICHAEL WILSHAW and MICHAEL A. DEIGHAN　透過 Music Publishers Association Taiwan (MPA Taiwan) 授權

結語
- 白鳥建二《二》2021 年
- 《建二之屋》「相依，相聚。」2021 年起始美術館展覽現場

攝影：川內有緒

初出：本書內容出自集英社季刊誌 kotoba 第 38 至 41 期連載「看不見的藝術指南」、哈芬登郵報（*Huffpost*）日本版「享受美術館的全盲人士白鳥先生。『看不見東西很辛苦』這句話很不合適」（2019 年 9 月 16 日）／「與全盲的白鳥先生一起去美術館鑑賞作品，刺激了許多交流」（2019 年 9 月 23 日）、Drive Plaza 未知小路「令人興奮！點亮世界的『不像美術館的美術館』」（2019 年 9 月 25 日）大幅增添修正。

圖書館出版品預行編目資料

與眼睛看不見的白鳥先生一起看見藝術／川內有緒作；
莊雅琇譯. -- 一版. -- 臺北市： 臉譜出版 ：英屬蓋曼群島
商家庭傳媒股份有限公司城邦分公司發行, 2024.06
　　面；　公分. --（藝術叢書；FI1063）
譯自：目の見えない白鳥さんとアートを見にいく

ISBN 978-626-315-496-4（平裝）

1. CST：藝術欣賞　2.CST: 通俗作品

900　　　　　　　　　　　　　　　　　　113005065

ME NO MIENAI SHIRATORI-SAN TO ART WO MINI IKU by Ario Kawauchi
Copyright © Ario Kawauchi 2021
All rights reserved.
First published in Japan by SHUEISHA INTERNATIONAL INC., Tokyo

This Traditional Chinese language edition is published by arrangement with SHUEISHA INTERNATIONAL
INC., Tokyo in care of Tuttle-Mori Agency, Inc., Tokyo, through AMANN CO., LTD., Taipei.

藝術叢書　FI1063

與眼睛看不見的白鳥先生一起看見藝術
目の見えない白鳥さんとアートを見にいく

作　　　者　川内有緒
譯　　　者　莊雅琇
責 任 編 輯　陳雨柔
行　　　銷　陳彩玉、林詩玟
封 面 設 計　Bianco Tsai

副 總 編 輯　陳雨柔
編 輯 總 監　劉麗真
事業群總經理　謝至平
發 行 人　何飛鵬
出　　　版　臉譜出版
　　　　　　台北市南港區昆陽街16號4樓
　　　　　　電話：886-2-2500-0888　傳真：886-2-2500-1951
發　　　行　英屬蓋曼群島商家庭傳媒股份有限公司城邦分公司
　　　　　　台北市南港區昆陽街16號8樓
　　　　　　客服專線：02-25007718；02-25007719
　　　　　　24小時傳真專線：02-25001990；02-25001991
　　　　　　服務時間：週一至週五上午09:30-12:00；下午13:30-17:00
　　　　　　劃撥帳號：19863813　戶名：書虫股份有限公司
　　　　　　讀者服務信箱：service@readingclub.com.tw
　　　　　　城邦網址：http://www.cite.com.tw
香港發行所　城邦（香港）出版集團有限公司
　　　　　　香港九龍土瓜灣土瓜灣道86號順聯工業大廈6樓A室
　　　　　　電話：852-25086231　傳真：852-25789337
　　　　　　電子信箱：hkcite@biznetvigator.com
新馬發行所　城邦（馬新）出版集團
　　　　　　Cite（M）Sdn. Bhd.（458372U）
　　　　　　41, Jalan Radin Anum, Bandar Baru Seri Petaling,
　　　　　　57000 Kuala Lumpur, Malaysia.
　　　　　　電話：+6(03)-90563833　傳真：+6(03)-90576622
　　　　　　電子信箱：services@cite.my

一 版 一 刷　2024年6月

城邦讀書花園
www.cite.com.tw

ISBN　978-626-315-496-4（平裝）
EISBN　978-626-315-491-9（EPUB）